空　間

設　計　｜　要　思　考　的　是　：

建築人 ‧
台灣設計研究院
院長

張基義　　推薦序

有些事，不是計劃好就會到，而是時代演進的必然性，自然就走到這一步，也刻意不來的。我們這一代的建築人，踏入業界時的經濟環境已不比前輩那一代的榮景，開公司賺大錢的人少，反而將觸角伸向各領域，發揮建築人訓練的優勢：善協調、溝通、整合，不少同儕都建立起跨界的影響力，我們這個世代的台灣建築人，合作，大於競爭。

我和希傑曾經是同事，1995 年他、楊家凱和我一起在當時剛創立的銘傳大學空間設計系擔任專任教師，數年後，我們三人的發展走向全然不同，家凱進入建築的核心戰場，我則是從業界到教育界，意外的機會返鄉服務公部門，再到民間團體深耕，希傑則以建築人的身分為台灣室內設計帶入新思維。

希傑是有趣的建築人、設計師，從東海念到 AA，從最實務到最抽象，我認為這影響了他的作品一路走來的獨特姿態，而他將建築的思維放進室內，不同於過去裝飾導向的室內設計邏輯，強烈的場域實驗精神，頗有 Siza 流動的詩意，以他喜愛的音樂來比喻，有如優雅而不時即興演出的爵士樂，形塑氛圍，給我們「簡單、不無聊」的空間設計。實驗性的設計方法、過程，在不完全能控制的動態下實驗各種可能性，創造一次次「意料之中的意料之外」，他帶給當代社會全新的設計觀念最是可貴，作品結果已不是重點，我認為希傑是台灣室內設計界的關鍵代表人物，走在大家的另一邊，於臺灣室內設計領域建立一套完整的論述。

臺灣和國外的美學水平還存有一段差距，在投入專業學院教育工作後，深感高等菁英教育有其侷限，讓藝術、建築、美學變得貴族化，成為少數人的欣賞、享受；美學應從生活向下滲透到大眾、常民，方是提升整體水平要努力的方向。希傑的空間設計，提供我們另一種思考的方式，站在人群中，看到不設限的可能。

陸希傑老師 1995 年回臺灣，我和張李玉菁也是在 1995 年創立自己的品牌，當年臺灣的時空氛圍，對於品牌的概念還不清晰，對空間氣氛的敏感度更是尚處於萌芽期，在形塑品牌和形象店的過程，能和陸希傑老師一起，面對諸多時空條件限制，做出回應和挑戰，找到能一起「玩」的人，是相當難得的經驗和學習。

身為品牌經營者、服裝設計師，總是希望品牌空間能夠完美地「做」出來，美的可能性很多，但業主要明確地掌握品牌的 DNA，才有能力和專業的空間設計師共同探索研究，像是材質的可能性，表現的可能性等等。設計的意義對我來說是要解決問題，和專業設計師合作前，得思考清楚自己「要」什麼，再於當時的條件下，取得美感、概念、實用的最大交集。

DOUCHANGLEE
設計總監

竇騰璜 推薦序

品牌創立之初的空間是我自己設計的，2003 年看到陸老師設計的國聯飯店，和陸老師談的時候講到解構、極簡、工業感，覺得彼此想法頗為合拍，便開啟了第一個合作案——臺北概念店 wum，地點在臺北光點附近的巷子。我們花了很長的時間討論，除了設計面的挑戰，也有來自現實面的聲音——房東已經 80 多歲，對於我們天馬行空的設計，我可以感覺得到他對自己房子會變成什麼模樣完全摸不著頭緒；完工後，房東自己來看也相當驚奇，wum 也上了國外雜誌，我們算是在臺北城的老街區，做了一場小小的實驗性革命。

沒有人的空間，對我來說只是模型，服飾店會有各形各色的人，除了流動的顧客之外，還有在裡面工作的人，和陸老師的合作案，我們除了探索空間的可能性，同時也思考 User Friendly，每一次完成啟用的空間，再透過使用者介面回饋，不斷累積下次的養分。在我們思考品牌的下一個階段之際，陸老師出版了這本《空間設計要思考的是：》，裡面也講到許多和我們有關的空間故事、設計發展脈絡，陸老師總是很有耐心地和我們溝通……這 20 年來台灣有許多美好的改變，還有，我們一起玩的空間。

已經不敢數算認識陸希傑老師究竟多少年了。回想起來，最早應可追溯到年少時任職室內雜誌所舉辦的國際競圖活動，首獎得主之一便是陸老師。當時，他的參賽作品所展現出的前衛設計概念與獨樹一幟的空間想像，至今仍然印象深刻。

飲食生活作家 ·
PEKOE 食品雜貨鋪創辦人
葉怡蘭　　　**推薦序**

後來，因職涯轉換，工作上雖漸漸淡出空間設計領域，卻仍抱持一定程度的關注。這其中當然也包括陸老師的作品，特別是商業空間，常能在簡練俐落中展現出令人耳目一新的詮釋角度和見地，深得我心。

所以，2008 年，當經營已有六年時間的「PEKOE 食品雜貨鋪」終於將走出線上虛擬、首度在實體世界落腳，幾乎沒有太多猶豫，我即刻力邀陸老師前來執掌設計規劃工作。

仁愛圓環旁巷內超過三十高齡老房子，說真的屋況並不是太好，歷經多次改建與不同業種使用，格局也頗不平常。然好在從一開始，陸老師便全不受先天多角不齊的奇異平面所困，幾筆犀利明快劃分，動線機能頓時清楚歷歷，輪廓骨幹呼之欲出。

而出乎個人向來在美感與設計上的一貫堅持與信仰，從一開始我就要求，定然要簡約低調、樸實無華，不攀附任何既成既有的主義或風格，不要任何直接的鮮麗的色彩塗裝、不要任何繁複的不必要的冗贅裝飾、不要任何刻意的多餘的線條語彙……

於是，設計與工程進行過程中，在陸老師的推演下，逐步凝聚成此案的主調：摒棄一切浮華的表面的虛假皮相，讓材質的原質原色、甚至是施工的痕跡自然裸露。

遂而，牆間柱間壁間與水泥地板上隱隱然顯現的，是泥工施作之際留下的手感塗抹軌跡；展示櫃架與前方天花板，木頭只稍微染淡了，木紋木痕如水波浪波般起伏流動，即便有少許釘痕或銜接殘跡，也不用塗漆或貼皮方式掩去。

「就留下來吧！」這是，PEKOE 實體鋪今時今貌之所由來的記錄，或說，勳章。

也果然，使用至今六年多來，這看似樸拙實則處處用了心血的空間，在四時歲月與光與樹與風與此中人的日日相依相伴摩挲使用裡，徐徐凝聚積累刻鏤下溫暖的動人的氛圍和生活的軌跡與情味，成為 PEKOE 所有夥伴與朋友們流連不去陶然其中的天地。

和陸老師當初的預測，一模一樣。

所以此刻，格外歡喜得見這本作品集的出版──不只因著書裡也同時收錄了 PEKOE 的篇章，最重要是，能讓更多人，以及身兼業餘建築與室內設計觀察者與業主之雙重身分角色的我，更深入而細膩地窺看一位當代傑出設計者的創作歷程、思維與脈絡，獲益良多。

建築與設計，對我而言並不是單純的藝術創造，而是一個社會事件，一個看世界的入口，一個無止盡的探險——而本書大概可以說是我自回國後執業至今近二十年的「探險」旅程日誌吧。

ISSUE- 過程的展開與分類（unfolding and taxonomy）

在本書中，我將設計過程的剖面結構，擬為一組四階段的時間軸模型：

I.　　　設計開始之前

II.　　　從思考到現場

III.　　　面對現實

IV.　　　作品作為研究

陸希傑

自序

此時間軸模型雖以空間設計從開始到成形的歷時性過程為基礎，但同時也具有共時性的分類意義。藉著回顧與分析自身學習歷程與設計經驗，我從中抽繹出 15 種思考設計時可能的切入視角，以議題的方式提出我的看法，並分別納入上述四大分類，讓設計的過程如同一座由各種思考向度網絡成形的座標系統。

這 15 項議題所涉及的許多觀念，包括「摺疊／展開」、「灌鑄」、「修補術」、「分類學」等等，其實都牽涉更為龐大的理論層面；然而為了全書呈現的一致性，本書不擬在理論上著墨過深，而是希望能作為一塊叩門磚，敲開理論的冰山，邀請讀者一同進入設計思考的世界。讀者朋友若有興趣，可另行參看我的另外兩本著作：《鍛造視差》（2003，荷光文化）與《形錄 Registration Form》（2005，田園城市）。

PROJECT- 海平面之下的潛流脈絡

而本書所選錄的 36 組設計案，則是以事件的形式，從概念發展與時間歷程切入，觀察設計成形過程的剖面脈絡。

所謂「事件」的意思，或許可以借用年鑑學派以海洋斷面比擬歷史結構的譬喻：我們平常習慣從已成形的空間表象來解釋空間設計，就像是海平面上清晰可見的起伏的波浪表層；不過，潛伏於海平面之下的洋

流動向與地殼岩層，同樣也是構成海洋不可或缺的元素，正如設計發展過程中層出不窮的種種變因，包括環境、機能、業主、基地，甚至是鄰居、氣候與法規……等等。這些變因在不同的尺度下產生各種視差（parallax），不但聚合為個別設計事件的成形，更積累形成了作為設計者的我，在這趟長期旅程中的座標註記（registration）。

透過此番整理，許多隱性的虛線連結變得清晰：例如某案未派上用場的概念，後來在另一案得以實現；某案與某案之間的相似性，可能始自業主這條脈絡；某些始料未及的意外因素，竟決定了某案的設計走向；我長久以來思索的幾項概念，又是如何現形於設計中……。諸此種種，隱藏在空間設計的海平面之下，事件自身、事件與事件、以及事件與設計者之間所形成的涵構關係，各自落點在此書所呈現的座標系統上，是為一種暫時的註記──因為事實上，事件的落點位置是隨著詮釋系統的不同而漂移（drifting）的。

VISION- 設計是一個看世界的入口

除了建築與空間的思考議題與設計事件之外，本書也將以較為輕鬆的漫談，與讀者朋友分享我對於極簡主義、解構思維等美學或建築史論題的觀點，以及我親身走訪建築大師作品時所體驗的感動。

如同本文一開始所言，建築與設計於我是一個社會事件，一個看世界的入口，一個無止盡的探險。在我自己所執行的設計案裡，我從不同的品牌、業主與現場之中，看見現實大千世界的五彩繽紛與錯綜複雜，其中有激勵、有學習，當然也有迷惘與挫折。而在徬徨的時刻，遊訪大師的作品又成為另一個看世界的入口──親身感受經典的偉大，眼界便得以開闊，反身回顧，彷彿也就看得清楚自己的位置，以及前行的方向。

最後，本書雖名為《空間設計要思考的是：》，但我其實並不希望它是一本指點迷津的工具指南書。冒號之後留下的空白，是我對自己的提問與警醒，未來我也將繼續追問下去；同時衷心期盼透過本書的經驗分享，各位讀者朋友能夠找尋到屬於自己的解答。

推薦序　　　張基義、竇騰璜、葉怡蘭
自序　　　　陸希傑

Chapter 1　**設計開始之前**

ISSUE 1　**紙**　　　　　　　　　　　　　　　　　　　　　　　012
　　PROJECT 01　摺紙的遊戲　　　　　　　　　　　　　　016
　　PROJECT 02　White Tower　　　　　　　　　　　　　020
　　PROJECT 03　Folding／Unfolding　　　　　　　　　026
ISSUE 2　**灌鑄**　　　　　　　　　　　　　　　　　　　　　　032
　　PROJECT 04　〔wum〕　　　　　　　　　　　　　　　036
　　PROJECT 05　聰明的盒子　　　　　　　　　　　　　　042
ISSUE 3　**建築的音樂性**　　　　　　　　　　　　　　　　　046
　　PROJECT 06　未來的屋主　　　　　　　　　　　　　　050
　　PROJECT 07　Home Run　　　　　　　　　　　　　　054
　　PROJECT 08　符號地景 Signscape　　　　　　　　　056

VISION 01　建築的旅行：兼談柯比意基金會與 Santa Maria 教學　062
VISION 02　大師的簡單哲學：阿爾瓦羅‧西薩　　　　　　064

Chapter 2　**從思考到現場**

ISSUE 4　**模型**　　　　　　　　　　　　　　　　　　　　　068
　　PROJECT 09　流動的土地　　　　　　　　　　　　　　072
　　PROJECT 10　Mother ship　　　　　　　　　　　　　076
ISSUE 5　**造形**　　　　　　　　　　　　　　　　　　　　　080
　　PROJECT 11　擺架子　　　　　　　　　　　　　　　　084
　　PROJECT 12　Diamond House　　　　　　　　　　　088
ISSUE 6　**工具的改變**　　　　　　　　　　　　　　　　　092
　　PROJECT 13　跳舞的衣架　　　　　　　　　　　　　　096
　　PROJECT 14　Hair Culture　　　　　　　　　　　　100
ISSUE 7　**現場**　　　　　　　　　　　　　　　　　　　　　104
　　PROJECT 15　Mesh　　　　　　　　　　　　　　　　110
　　PROJECT 16　Matrix　　　　　　　　　　　　　　　116

VISION 03　結構與裝飾的交錯重生：伊東豊雄　　　　　118
VISION 04　迴游的流動感：安藤忠雄　　　　　　　　　120

Contents　**目錄**

Chapter 3　**面對現實**

ISSUE 8　**業・主**　124
　PROJECT 17　Sky Villa　128
　PROJECT 18　動・線／洞・現　138
　PROJECT 19　Simple House　140
ISSUE 9　**品牌與空間**　142
　PROJECT 20　圍籬　146
　PROJECT 21　兜空間 DOU Maison　150
　PROJECT 22　Bubble Space　154
ISSUE 10　**氛圍**　158
　PROJECT 23　潔淨的神聖感　162
　PROJECT 24　講究的開始　166
　PROJECT 25　Pure Atmosphere　168
ISSUE 11　**居家住宅 V.S. 商業空間**　174
　PROJECT 26　安靜的解構　178
　PROJECT 27　在美術館洗澡　182
ISSUE 12　**微建築**　186
　PROJECT 28　穿的幾何　190
　PROJECT 29　遊戲場 Playground　194

VISION 05　機能的美學：談現代主義與近代傢具設計　198
VISION 06　當文化藝術與建築對話：赫爾佐格＆德梅隆　200
VISION 07　建築的不在場證明：妹島和世　202

Chapter 4　**作品作為研究**

ISSUE 13　**極簡・解構・工業感**　206
　PROJECT 30　Metal House　210
　PROJECT 31　Bias　214
　PROJECT 32　琢磨的簡約　218
ISSUE 14　**分類**　222
　PROJECT 33　Jewelry Museum　226
　PROJECT 34　磁磚之家　230
ISSUE 15　**修補術**　236
　PROJECT 35　Urban Gallery　240
　PROJECT 36　ING　246

VISION 08　東方語彙構造西方建築：王澍　250
VISION 09　簡約的極致：談極簡主義　252
VISION 10　破除框架的解答：解構思維的啟發　254

Chapter 1 設計開始之前

ISSUE 1 **紙**

PROJECT 01 摺紙的遊戲

PROJECT 02 White Tower

PROJECT 03 Folding ／ Unfolding

ISSUE 2 **灌鑄**

PROJECT 04 〔wum〕

PROJECT 05 聰明的盒子

ISSUE 3 **建築的音樂性**

PROJECT 06 未來的屋主

PROJECT 07 Home Run

PROJECT 08 符號地景 Signscape

VISION 01 建築的旅行：兼談柯比意基金會與 Santa Maria 教堂

VISION 02 大師的簡單哲學：阿爾瓦羅・西薩

ISSUE. 1
紙

摺疊／展開

紙是一種現成品，可以把它當作平面的載體，也可以透過「摺疊／展開」的原理，將平面的紙張操作為立體的空間概念。試試以下兩種作法。

第一，將紙放在桌上，讓紙張邊緣翹起，紙張與桌面之間便形成了一個立體的空間。

第二，將紙隨意對摺，用筆在相疊的兩重平面上劃一條線，再將它展開。此時，紙張上產生三道線條：對摺的折線與被分開的畫線。這三道線條表面上看起來是破碎分離的，但透過摺疊與展開的概念，就能理解其中的結構關係。

紙作為一種曖昧的材質
首先來談談紙張作為一種材料所展現的特質。廣義而言，我們可以用「紙張」的概念來概括相對於「立體材料」而言的「板狀材料」。在空間設計中，我們經常用板狀材料作為貼面材，也常運用板狀材料的特質作為一種主題──生活中大部分的裝潢都是運用板狀材料創造的，但少有人留意它的本質。

板狀材料的應用變化多端，可以積少成多，也可以架疊結構。而材料一定有厚度，但是我們該怎麼看待紙的厚度呢？

對紙張的思考，在我個人的設計生涯裡開始得很早。從學生時代我就嘗試做許多模型去掌握紙的各種特質；回臺灣後第一個正式接下的空間設計案「台中 Swing 咖啡廳」，我也試著在空間中模仿紙放大的感覺，但當時的思考還不成熟，概念上有點過於直白與刻意。

尺度決定紙之所以為紙

摺疊可以是物件的或事件的，摺疊形成的皺摺，可以看作是時間與空間的關係。當我們想要收起一張紙，最自然的反應便是摺疊它──摺疊一次、兩次的紙張，就尺度上對人來說仍然是扁平的，而平面面積縮小，達到收納的效益。但是摺疊三次、四次、五次……，當紙張產生了一定程度的立體厚度，反而變得不容易收納，而紙張也失去其作為扁平材料的本質。同樣的道理，如果把紙放大幾萬倍，會發現紙這項物件已經不再是紙，因為紙的放大不只是平面的延展，厚度也將跟著放大──對我們的尺度來說，紙就不再是紙了。

1-1

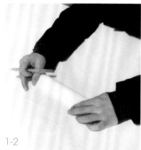

1-2

看似分離的兩條線段，其關係建立在紙張的折疊與展開之上，讓平面具有三度立體空間的意義。

1-1 平面的紙張
1-2 摺疊，正面與反面產生關係
1-3 於疊合處劃一條線
1-4 看似分離的兩條線段
1-5 摺痕是兩條線段產生關係的證明，紙張因此具有三度立體的空間意義

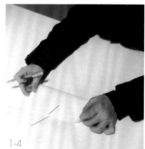

1-3

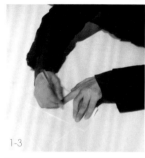

1-4

我將這個概念延伸到機能的重疊，一個空間或一件傢具不只具備一種機能，摺疊的造型中也具備機能性的考慮；但是，機能的摺疊與展開也不是無限制的繁複累加，否則就成了摺得太厚的紙了。

當然，手中摺疊出的模型，要將它放大一萬倍成為實際的建築，有其現實面的困難──因為真實世界中並不存在那雙「上帝之手」。對我而言，從摺紙到建築，「摺疊／展開」的意義不只在於物理的操作，而更是一種哲學意義的投射，成為空間的無限可能。

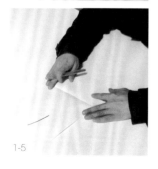

1-5

1-6

1-6　等角透視圖。（Swing 音樂餐廳，1996）

1-7　早期刻意將天花板表現為紙張的感覺，而此思考方向也延續至後來的作品，但逐漸反過來以紙張概念去表現天花板與牆面的連續性關係，而不是刻意營造紙的感覺。（Swing 音樂餐廳，1996）

1-8　就讀碩士期間我曾經到荷蘭交流，有次課堂安排了一場「紙的遊戲」，將紙張放置在地上形成矩陣排列，使之成為人為的系統，賦予這一日常用品「現成物」（readymades）的意義。同學在紙上放置各種物品或加以弄亂，然後我們被要求以不能重複的答案來描述對該人為現場的觀察。後來我也常在教學場合帶領同學進行這一場遊戲思考。

紙張是一種材料，一旦經過操作，就具有人造物的意義。若要說我對建築本質的想法，「紙」或許是我的最佳解。

1-7

1-8

摺紙的遊戲

YCAMI 家具館（2001）

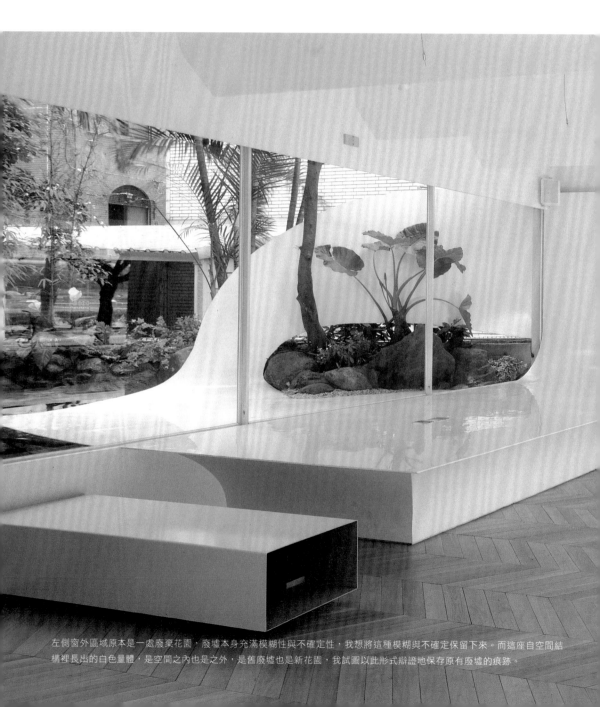

左側窗外區域原本是一處廢棄花園，廢墟本身充滿模糊性與不確定性，我想將這種模糊與不確定保留下來。而這座自空間結構裡長出的白色量體，是空間之內也是之外，是舊廢墟也是新花園，我試圖以此形式辯證地保存原有廢墟的痕跡。

這是一間位於仁愛路上的傢具店，起初是我東海的學弟耿治國接下這個案子，邀請我共同執行製作。由於是義大利進口傢具品牌的展售空間，再加上業主給我們頗大的自由度，所以一開始我們就打算使用較為張揚的表現性手法，很過癮地把整個案子當作一場「摺紙遊戲」。不同於以往較為隱晦低調的作法，這是我第一次以較直接外顯的態度放手去玩摺紙的概念。

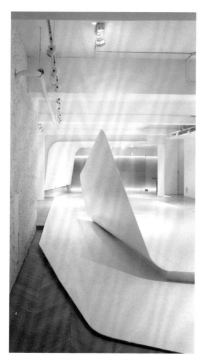

把 3 D 變成 2 D

在這一場摺紙遊戲中,透過摺疊與展開的概念,我們企圖把空間點、線、面的3D立體性質,轉化為平面紙張的2D概念。在材質上,我們特別選擇用鐵板,隨著基地的型態彎曲、折繞、下陷、揚起、層疊、掀動、延展,彷彿在空間裡置入一座大型紙雕,讓線條與轉角奇異地消失在連續延伸翻掀的紙張概念中,使空間在本質結構上趨於極簡,建立一種新的空間形態。

櫥窗之內,地面翩然掀起一直詩意,在無聊的日常節奏裡觸動一個迷人的切分音。

右側長方形區域為主要的傢具展示區,右側正方形區域則結合展示與會議機能。基地本身的ㄇ型環繞格局是很平常,而我們企圖從中剝開一個不平常的遊逛視野。

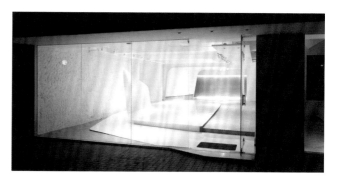

白色鐵板在空間裡形成如青苔植被般的薄膜,靜止的皮層物件卻使空間產生流動與孳生的動態意念,甚至溢出玻璃櫥窗,一個小而明確的越界舉措。

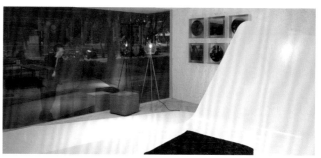

基地位置在仁愛路上,與眾多的櫥窗比鄰而居,共同組成這城市的文脈。城市與建築的關係透過「櫥窗」這一介面互相滲透。

空間邊緣與界限的重新定義

整個空間大致上分為左右兩邊，左側的長方形空間是主要傢俱展示區，右側的正方形空間則很有趣，該處原本是一塊荒廢的花園，而且基地上方正好提供了可以開天窗的條件，使得基地自身的「室內／室外」界線頗為曖昧含混——在那曖昧之中所產生的容許度，正提供我們一個機會去定義一種模糊混融的空間邊緣形式與內外關係。於是我從 Eames Lounge Chair 的造型發展靈感，建立起一座既是室外花圍又是室內桌檯的大型量體，這座量體乍看之下以為是 3D 立體造型的雕塑與挖洞，細看就會發現其實仍是薄型紙張裁剪與折繞的 2D 平面弧概念——這件案子裡沒有任何一處是 3D 的。而這座 2D 概念的大型量體，其實也已經隱含了「傢具空間化」的意念，店員們甚至可以圍繞於此用餐或開會。從這個角度來說，「摺疊」與「展開」的概念在本案中除了是物理性的展現，同時也可以說是機能性的實踐。

空間本身是被摺疊在這城市樂章裡的音符之一，在街道的五線譜上與其他無數的空間共同演繹城市的風景。而走進音符內部，透明櫥窗外的車水馬龍竟又展開另一支豐富的樂曲，城市的尺度被櫥窗框成一部永不重複的影片。在這一場摺紙遊戲中，城市與空間之間的因果辯證關係尤其令我著迷：先展開才能摺疊，摺疊是為了被展開，而展開，則讓人發現更多摺疊的可能……

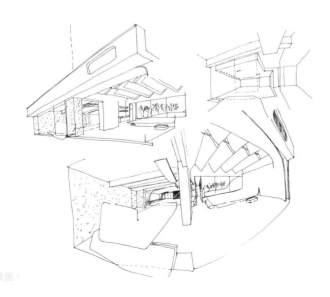

手繪全景圖。

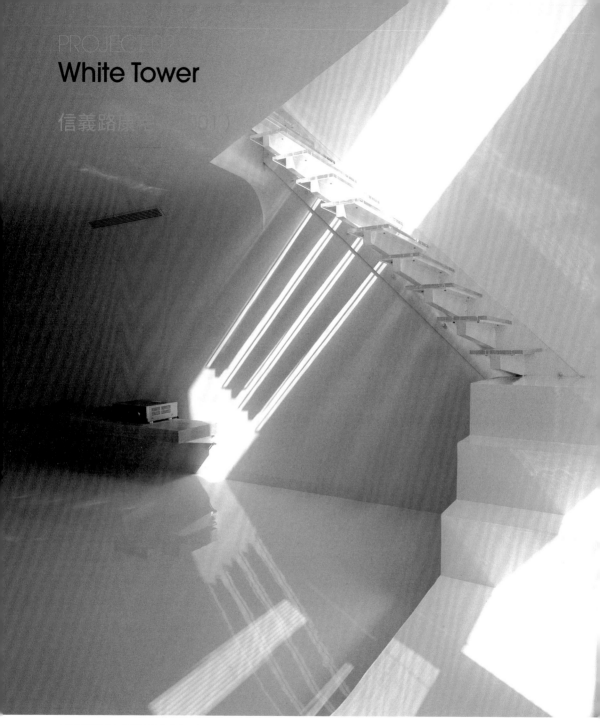

White Tower

信義路康○○○○

光影被邀請成為空間視覺構成的要角，在牆面上俐落拉出一張等待被譜寫的樂譜。利用透明壓克力層板作出第二層次光線的處理，使內部呈現水晶般的質感。我想起路易‧康說：「在房間建造之前，太陽並不知道自己有多奇妙。人的創造物——造房間並不亞於奇蹟，試想，人可以要求擁有『一小片』陽光。」

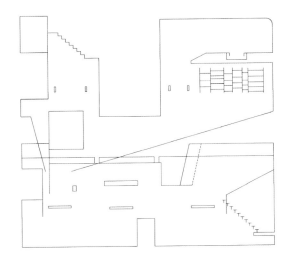

全局展開圖。

義裔阿根廷畫家封塔納（Lucio Fontana）最為人所熟知的，便是割開畫布的創作概念，表皮的裂隙在畫布上鑿出三維空間，他藉此挑戰平面繪畫與立體雕塑之間的關係。

對我而言，平面與立體之間的關係也是一個重要的問題，兩者之間有沒有更多可能的關係？──例如，一座立體的房屋是否可能展開為一張平面的紙？

信義路康宅的屋主是國聯飯店經營者的第二代，這棟位於信義路的建築全棟均為康家所有，四樓與五樓則打通作為他與新婚妻子未來主要的生活場所。康先生跟我是在合作國聯飯店時認識的，或許是因為國聯飯店的緣故，他對我們的設計作風本來就有一定程度的認識，所以當他來找我設計新家時，便很乾脆地表明空間主要需求就是一間臥房跟一間書房，其他就希望我「自由發揮」。對我而言，這實在是很難得的機會──有些屋主覺得我的設計太fancy 而沒有考慮人或機能，但我想那其實是屋主的觀念受到傳統住宅形式影響太深反而鎖住了觀念，因為我的設計原則從來都是以人為基本出發點的。因此，能與康先生之間有這樣的默契與信賴，讓我盡情發揮，是一次很愉快的經驗，而成果也是雙方都十分滿意的。

4F

5F

平面圖

SECTION X

SECTION B

分層展開圖

SECTION Z

橫向剖面圖

縱向剖面圖

「沒有門」的極簡狀態

「門」在這件案子裡是一項蠻有意思的議題。我對這件案子的第一個構想，就是從四樓入口玄關大門開始的。由於空間本身是位於公寓內的兩層樓打通，因此空間外部還有公寓建築本身連結各樓層的公共梯間，而公共梯間的位置在四樓玄關處造成一塊畸零的凸出牆。我的因應策略是在此處安排整排的水晶板櫃體，藉由光線映射形成新的空間感，同時也用同一種材質打造玄關大門，使之融入整個隱藏櫃的量體表現。所以當訪客從外部走進內部空間，關上大門，一轉身可能就搞不清楚自己是從哪兒進入空間內部，造成「不得其門而出」的錯覺。

玄關造成的「無門感」當然也不只是錯覺，因為康宅內部真的沒有門。勉強要說，四樓的客浴有一扇毛玻璃拉門，除此之外確實是完全沒有門的存在。

傳統的居家格局，以空間內部的牆與門作為場所切換的出入介面，有時也作為開放與隱私之間的防守機制。換言之，空間內的門其實是一項輔助的道具，在一個大空間裡定義出更多小空間。我們在康宅採取了不同的思考：作為私人居家，空間中還需要有「公／私」之分嗎？假如不需要採取公私之分的防守機制，那麼還需要浪費空間來製造繁複的切換介面嗎？因此，康宅的進出機制基本上只發生在玄關大門，空間內部的格局隨著機能與動線而產生結構。以大眾較為熟悉的語言來說，或許可以定義為開放式格局，或者是現代主義當中的自由空間；不過，「開放」或「自由」都是一種相對的狀態，它們所對應的「封閉」或「限制」雖然也是我所關心的議題，但我真正想要表達的，是減除繁複之後一種純粹的極簡狀態。

把空間攤平為一張紙

在「ISSUE 08- 居家住宅 v.s. 商業空間」會提到，繪製平面圖是我覺得居家設計過程中最困難的部分，因為要在平面上完完整整考慮並展開所有立體的細節，確實不是容易的事。不過，康宅的挑戰又是另一個層次：我的企圖是將兩層樓的上下立體結構攤平為單一平面的水平格局。

康宅的基地型態屬於長型街屋，4M×17M 的長寬比算是相當狹長，幸虧前後兩端都有充足的採光面，只要能均勻導入自然採光，空間內部尚不致產生陰冷幽暗的窄長感。以採光考量為起點，我以平面環繞動線來經營上下兩層樓格局，在空間的前後端各安排一座樓梯，後端的樓梯以實用機能為主，前端的樓梯則因應窗外的綠樹景致以及採光條件，設計為表現性較為強的透明壓克力階梯，一方面讓人行走於上時有漫步樹端之感，另一方面則藉壓克力的透光特性擷取光影線條，形成自然的空間表情。兩端的樓梯設計，讓整個空間形成類似莫比烏斯環（Mobius band）的結構——人雖然在空間中上下垂直移動，但是在格局概念上卻是水平式的展開鋪陳。

在形式表現上，康宅的天花板與牆面之間的關係也具有「將立體展開為平面」的思考。如五樓天花板沿空間對角線延展並分割出高低層次，一端以弧角與對角線底端的牆面相接，讓天花板如同是從牆面裂出延伸的平面，三度立體空間因此具有二度平面結構的不同意義。

以切挖手法，鑿出上下層空間的豐富對話。

像是一場紙的遊戲，住宅隱藏的結構形式取得被展開的機會。一個細部（天花板、樑柱、牆面……）的改變將影響整體效果，而對於整體空間的認定則反映在細部的質感中。設計者反覆琢磨細部與整體的關係，就像是詩人推敲字與句的過程，我想這是空間的詩意所在。

為了窗前這片蒼綠可愛的景致，特別將樓梯安排於此處。拾階而上時，有種漫步於樹端的輕快詩意。

運用斜角處理幾何關係，讓平面的天花板成為具有立體厚度的塊狀量體。

以弧形消解天花板與牆面之間的轉角，使原本為垂直關係的兩個平面接合，形成一道彎曲的平面。

手繪全景透視圖。

一張紙被撕裂時，將產生新的邊緣並透露平面之下所隱藏的表裡意義。我以此概念來處理牆面與天花板的關係，裂縫的存在使二者成為同一連續平面的撕裂與延展，而不再是傳統的垂直立體結構。

設計初期的構思草圖。原本也考慮過將靠窗側的樓梯打造為旋轉樓梯形式，另外也可看出有關挑空區域的思考。

PROJECT 03
Folding ／ Unfolding

敦南國美蔡宅（2007）

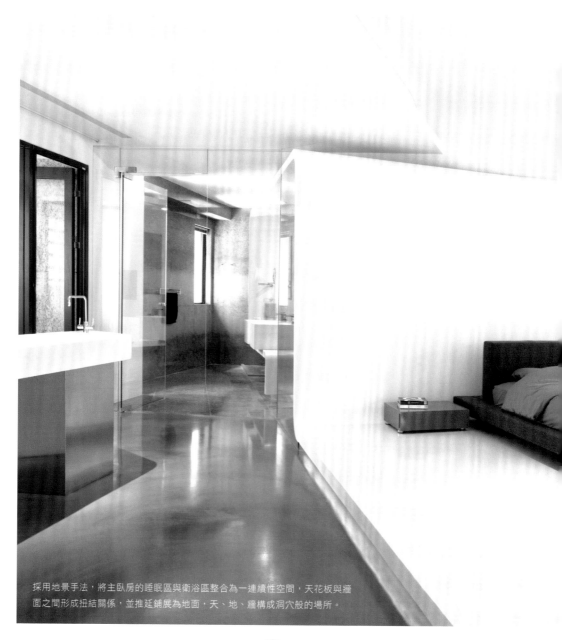

採用地景手法，將主臥房的睡眠區與衛浴區整合為一連續性空間，天花板與牆面之間形成扭結關係，並推延鋪展為地面，天、地、牆構成洞穴般的場所。

在影集《百戰天龍（MacGyver）》裡，主角馬蓋先最重要的秘密武器就是一把瑞士刀。平常收整得玲瓏小巧，遇到危機時隨手俐落出鞘，那可真是讓人目不暇給。當設計者將各種刀刃摺疊為一把掌中小物的同時，在物件自身內部便展開了大千世界。從這個角度來看，瑞士刀可以說是日常生活用品裡「摺疊／展開」的典型象徵。

居家空間設計能不能也是一把瑞士刀，打破形式與機能的主從之分，就讓一體成形的極簡結構摺疊／展開所有生活機能？

2006 年開始進行的敦南國美蔡宅設計案，在我個人的居家設計作品當中，算是蠻重要的階段性集大成之作。在執行國美蔡宅之前，我們已經累積了不少居家設計的心得，包括早期幾件在青田街一帶的案子，接著是集中於東區的信義路康宅、敦化南路莊宅、趙宅與王宅、安和路陳宅，另外還有位於新竹的陳宅等等，我從經驗中加深對於臺灣居家空間基地特性的瞭解，而實際面臨設計現場的溝通協調時也更能駕輕就熟，並且逐漸掌握了幾種可以靈活應變的設計概念與手法──應該說，我的每一件居家設計作品都是在實踐我對空間本質的想法，包括人與空間的關係、形式與機能的關係、結構與空間的關係等等，這些抽象的思考經過每一次案例實作而化為具體設計手法，這些手法起初可能帶有一點不確定的實驗性，也可能是針對個案特殊情形而發展出來的構思，但經過幾次的嘗試與操作也終於變得成熟可靠。於是，執行敦南國美蔡宅案時，我開始有意識也更有把握運用自己發展出來的手法，對我個人來說也像是階段性的 CJ Studio 成果報告吧！

以 2D 平面創造 3D 立體雕塑感

在「ISSUE 01- 紙」曾經提及「摺紙」對我而言是一種思考的概念模，並且也用紙的概念來詮釋及呼應空間結構，而遇到建築內部難以避免的樑柱問題時，我也重新以 2D 平面思維去考慮空間中的稜稜角角，並嘗試以平面弧將那些稜角展開，甚至包括牆面的轉角，我都希望讓它們從 3D 降落為一體成形的 2D 弧型平面，藉此實現一種極簡的空間狀態。這當中涵括對基地整體結構本質的拆組解構與重新詮釋，而不單是造型、修飾樑柱或隱藏管線之類的表層考量。

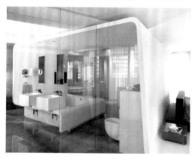

這類手法在此前的康宅、趙宅、陳宅等設計案中已經有之，但多半是隨機應用，並不那麼全面。而在設計國美蔡宅時，我在施工現場發現蔡宅的樑柱結構實在太低，需要一番周整處理，於是便將全案的天花板統合為一體成形的曲線設計，希望能夠為空間爭取最大高度。與前幾個案子較為不同的是，蔡宅的曲型天花板除了 2D 平面弧，也加入 3D 的 R 角計算，讓局部呈現扭轉（twist）的數位雕塑感，整體而言大概可以說是介於 2D 與 3D 之間的 2.5D 吧！過去，我會比較執著以純 2D 平面弧呈現 3D 立體感，但這次實際加入了 3D 的計算手法，整體呈現的效果也相當不錯。

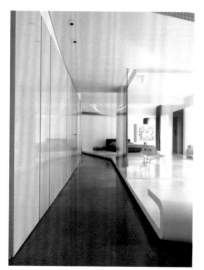

常見的衛浴設計像喜餅盒，把各種盥洗功能裝進去，再用隔板分開。我將這座小盒子展開，淋浴花灑被折出空間之外，與泡澡浴缸分隔在牆內與牆外，或可說是乾濕分離衛浴的變形──另類的「開放式」衛浴。

傾斜的波浪曲線構成天花板，波浪之下並隱藏了空調管線與燈光的機能，爭取空間高度。

臥室後方的再一次翻折，白色板片繞成了主臥衛浴，再以碗型折凹手法捏造出浴缸，是極簡也是傢具空間化的思考。

黑與白的對比，加上末端刻意的折翹，空間內部的皮層關係如瓦楞紙般剝離開來。

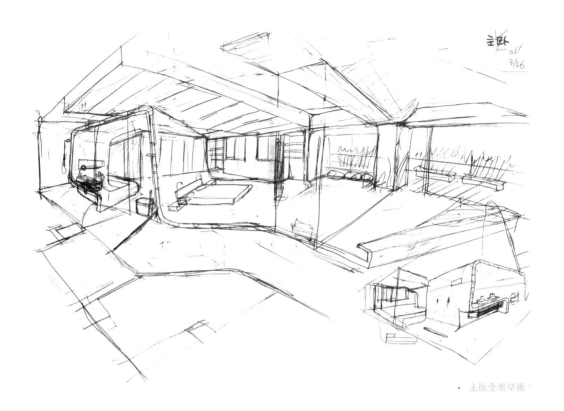

主臥全景草圖。

客廳全景草圖。

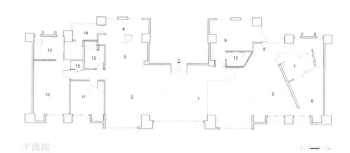

平面圖

原始穴居的美學

國美蔡宅屬於兩戶打通的空間，由於我們在預售時就接手執行，因此整體格局平面圖也是在客變階段就已大致確定方向。左半部主要設定為公共領域，包括客廳、餐廳以及兩間留給父母及親友來訪時的客房，屬於較傳統的格局規劃；右半部則設定為專屬於屋主夫婦的生活場域，以一體成型的空間形式來整合屋主所有生活起居機能，包括睡眠、衛浴、更衣等等，就像是瑞士刀展開的各種變化一樣。

因此主臥室區域我採取地景概念，在原空間裡以樹脂水泥板再繞出一座如洞穴般的空間，天、地、牆都在同一平面上展開，而居住者與空間的關係也彷彿回到原始穴居時代般，自由且直覺——從充滿危險的外地歸返隱蔽安全的屋穴，身體自然放鬆產生睡眠的欲望，於是進入洞穴深處的隱密角落，安穩入眠。而屋穴的後方則是一塊別有洞天的潔淨之域，浴缸如自然天成的泉池，而淋浴區則像是小巧的瀑布，居住者就在此私密的清潔之域卸除所有武裝，滌淨身心。

這樣純粹直覺的穴居空間，對我而言也是一種極簡的實踐：形式與機能不再是分離的二者，人的行動構成空間形式本身，也構成生活機能。

主臥室草圖：關於天花板的思考。

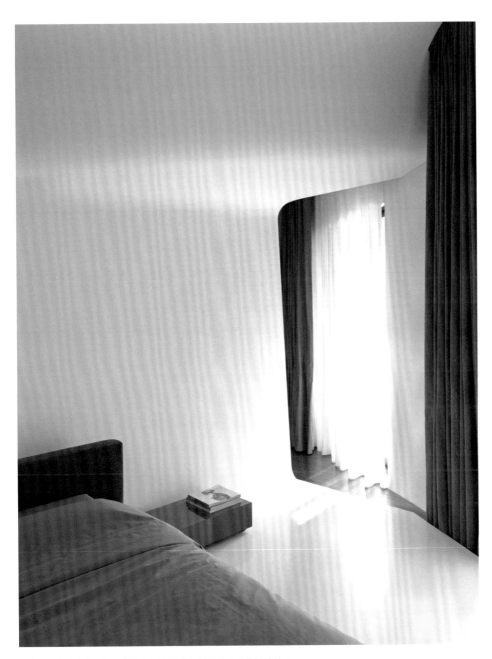

通往更衣室的主臥一隅，如同秘密通道般，是屋主最喜歡的設計之一。

ISSUE. 2
灌鑄

變因的凝結與控制

搭建、砌造、灌鑄，是建造建築物的基本方法。相較於「搭建」與「砌造」取用材料單元進行組裝構架，「灌鑄」則是直接塑形材料單元。前二者在邏輯上純然是空間式的思考向度，而灌鑄則需要時間凝結成形，塑形過程的變因控制也會影響最終成果，因此在邏輯上同時具備空間與時間兩種向度。

傳統的灌鑄觀念，是以注模工法將隨時間凝結的材料置入被假設的形狀之中，待材料凝固之後進行拆模，便可得到與預設模型相同的形體。這基本上屬於靜態臨摹，「形」僅附屬於「模」而存在，是為灌鑄成形的主流價值。

但我更重視的是成形的機制與過程，以及在那機制與過程中所形成的微型動態系統：模不應只是服膺於既定的形，而更應該是形的操控者。從自然生成萬物的角度來看，樹木在生長過程中凝縮四季更迭的軌跡而形成年輪，而在此過程中的氣溫、濕度、陽光……等各種因素就具有「模」的主動意義，共同形成控制年輪之「形」的變因機制──對我而言，這就是一種「灌鑄」。由此角度思考，「灌鑄」在本質上便具有概念模的意義，能幫助我們模擬世界生成的方式。

臨其筆意而非摹其字形

而我對灌鑄的思考起點，也是在 AA 求學時得到的啟發。當時老師出了一項作業，指定五種分類項目要我們作出相應的設計（詳見本書「ISSUE 10- 分類」）。其中一項分類項目是「水泥」。當時我將整組分類系統的思考放在「紙」這一主題下，因此針對「水泥」這一分類項目，我便試著用水泥灌出「紙」的感覺。經過這一次的嘗試，讓我開始思考「灌鑄」所能帶來的更多可能性。

在我畢業後，以前東海的同學李建達也來到 AA 讀書。他當時作了一樣水泥裝置，也給我很大的啟發。不同於一般灌模的模型，這項裝置可以操控水泥在灌模過程的流速快慢與凝結時間，因而雖然是由同一模具所生成，但在不同的時間變因下就會凝結出不一樣的成品。換言之，決定成品樣貌的主要因素不是模具本身，而是動態的過程，在過程完成以前無法得知成品的樣貌；而以往我們認為只能用文字抽象記敘的「過程」，也得以用一種具象的形式保存下來。可以說這件模具模擬的不是特定的對象物，而正是物體成形的機制。

宋代姜夔《續書譜》提到：「臨書易失古人位置，而多得古人筆意；摹書易得古人位置，而多失古人筆意；臨書易進，摹書易忘，經意與不經意也。」中國傳統書法理論中有「描摹其形」與「運臨其意」兩種不同的臨摹法，前者仿的是字

2-1

2-4

2-2

2-3

2-6

2-1 + 2-2 + 2-3 「灌鑄一個結」是我 AA 畢業論文所進行的嘗試之一。我以電 影膠捲打出一個結，接著以水泥灌注結的 形體，再以翻頁的形式繪製成動畫，以此 來掌握「結」的動態構造。（鍛造視差， 1993）

2-4 + 2-5 + 2-6 「神能飛形」是 1999 年在銘傳大學舉辦的一場 workshop。延 續我在畢業論文中「灌鑄一個結」的思 考，我們企圖「展開（unfolding）一個 結」──透過置換材料與放大尺度等操作 （making）的過程，身體得以進入並感 知「結」的細部構造。因而這座大型裝 置的意義不是「成果」，而是「過程的證 物」。（神能飛行，1999）

形外觀的筆劃構造，後者仿的則是古人運筆時的力道、意念 與氣韻。我將這樣的觀念延續至教學場合，要求學生動手操 作模型，但並非以手塑形，而是透過設計與操縱生產機制， 模擬造物的過程。如果說，設計的真諦在於發現事物的本質， 我認為這不失為引導學生接近事物本質的一種方法。

在過程中凝鑄事物內在的靈光

傳統上判定藝術作品是否接近事物本質的一項基本標準，是 外觀的「像」與「不像」。但隨著科技時代的降臨，從早期 的攝影技術到當代的 3D 成形，機械複製幾乎可以完全取代 人的眼睛與雙手，針對特定對象物複製出外型全然相同的物 件。於是，單純模仿外觀的企圖勢必將愈來愈少，設計者與 對象物之間將展開一種新的互動關係，藝術創作的價值也將 取決於事物內在無法被工具捕捉的部分。

英國藝術家瑞秋・懷特理德（Rachel Whiteread）以鑄造 負空間（Negative Space）聞名，她直接以房屋的門牆為 模子，以塊狀上模的方式一層一層地將房屋內部的「空間」 鑄出來。她用一個很妙的字眼──「木乃伊化」來形容自己 的創作意圖：「I try to mummify the air in the room.」 換言之，瑞秋・懷特理德的企圖不只是灌注空間內部的形體， 而是要將其中的「空氣感（air）」以鑄造的方式保存下來。 我想她所追求的，正是凝鑄空間內在的靈光。

不論是作為一種創作手法，或者是用以鍛鍊思考的概念模， 灌鑄都將是我持續面對現實的一項對策──在事物成形的過 程中，尋覓靈光之所在。

PROJECT 04
〔wum〕

竇騰璜張李玉菁臺北概念店（2003）

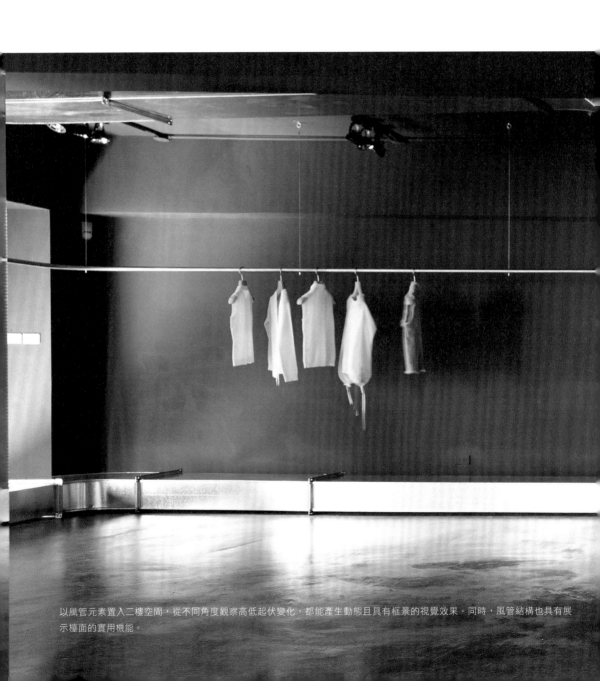

以風管元素置入二樓空間，從不同角度觀察高低起伏變化，都能產生動態且具有框景的視覺效果。同時，風管結構也具有展示檯面的實用機能。

「wum」是英文「子宮（womb）」的音標。業主竇騰璜以此作為第一家品牌概念店的命名，意味著「孕育並包容不同可能的發生」的品牌理念。不過，這個名字並不是在空間設計之前就決定好的，而是竇先生在設計的過程中，從空間表現的意念所延伸出來的詮釋。

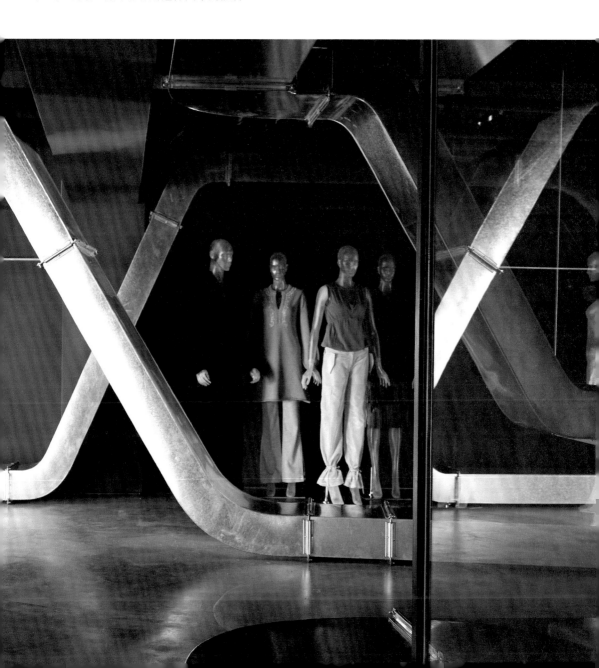

對我而言，「子宮（wum）」這一命名除了象徵品牌理念，並作為空間表現形式的隱喻，也很巧合地從後設角度指出了此空間成形過程的「過程性」——許多的構想、意念與安排都不是設計之前就決定好的，甚至也不是完全設計好才開始施工，而是邊做邊想、邊想邊做；而有關設計概念的解釋與說明亦然，許多設計在成形之際大抵仍是抽象意念的呈現與感覺材料的安排，直到設計完成甚至是透過觀者的反應與回饋才逐漸意識到，此空間所承載的意涵竟能如此豐滿，並且慢慢沉澱為具體的語言文字——換言之，意義並非先於設計而存在，而是讓空間自然孕育生成意義，正如同竇先生對「wum」的解釋：「孕育並包容不同可能的發生」。

從空間剖面來解讀，一樓就像是母體的子宮，二樓則象徵著曲折腸道的位置。

工業材料 v.s. 時尚品牌

選擇使用大量的工業材料來打造時尚服裝品牌概念店，這個決定對整體設計具有關鍵性的影響。在激盪想法的過程中，竇騰璜先生提到他所偏好的感覺是「極簡」、「解構」、「工業感」，而這三者正好也與我平素所關注與思考的方向極為一致，於是很快便取得共鳴。而在「極簡」、「解構」、「工業感」三種概念裡，又以「工業感」最容易連結至具體物質特性，因此討論的方向便沿著具有「工業感」的空間材料而展開：略過一般精品服飾店常見的奢華元素，我們專挑一些工廠機房或工業重地裡不假修飾的建材來討論，例如吸音用的鑽泥板、止滑用的花紋鐵板、具有獨特光澤感的鍍鋅鐵板，以及生鐵、水泥、鐵絲網、鋁板天花等等。擇定幾種材料之後，「解構」與「極簡」的感覺便隨之浮現，整個空間的氛圍經營大致取得了方向。

然而，只有氛圍的營造仍然不夠，就像只有和弦而缺少主旋律的樂曲。後來我們將對於建築材料的思考延伸跨出，不只將材料當成材料來考慮，而是抽象化地放大檢視各種材料的形象特質，終於在「管線」的分類項下找出「風管」這項元素，將風管的尺度放大，使之環繞迴旋於空間之中，成為二樓的

主要視覺結構，讓「工業感」不只停留在材質層次的考量，
也融入整體空間造型結構的意義，「極簡・解構・工業感」
三者藉由風管這一主題，也形成更為緊密完整的概念連結。

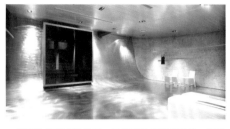

一樓通往二樓的樓梯口，刻意型造為隧道意象，以鍍鋅鐵板形成的弧面讓人有棒進入大型風管的錯覺。

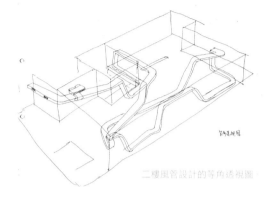

二樓風管設計的等角透視圖

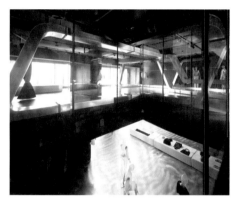

一、二樓的中段打造一處如天井般的透明玻璃視野，讓觀者可以由此處抬頭望向二樓展區，營造更豐富的互動感與空間體驗。

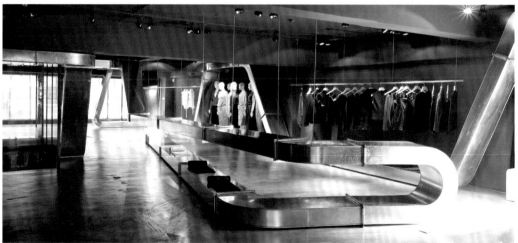

放大的風管自由蜿蜒、曲折、流動，燈光一打，似有無聲的喧囂在空間裡籌氣迴腸。有人問我：「那風管裡真的有風嗎？……沒有？那你管不是造假……」。

子宮：以身體隱喻空間意象

如前所述，「子宮」的意象並非先於設計而存在，而是在設計成形的過程中，發現這次的設計裡有許多面向均能呼應「子宮」的母體象徵意義。例如入口門牆採用立面鐵網包覆，一樓為可開闔的平面折門設計，二樓則拉出如口袋般的曲面雨庇弧線，在陽光的映射下所遮出的陰影，便巧妙地構成子宮般的形狀，帶給觀者視覺上的隱喻。

從一樓入口進入空間內部，觀者則會感受到一樓與二樓形成「光明／黑暗」的對比。抬頭望向二樓時，上方移動的人影竟有點像是藏匿在天花板暗處閃動的老鼠黑影，造成一種奇異的幻覺，讓人感覺整層二樓區域十分神祕——

外牆選擇充滿原始工業感的立面鐵網包覆，如口袋般的弧面構造輕輕將陰影攏起，營造出有如母體的子宮般的奇異意象。

外牆雨遮弧度所造成的陰影效果，在繪製草圖時便考慮進去了。

草圖：樓梯口設計的發展過程。

在格局機能上確實是空間本身，但就概念形式而言則為空間的內裡，彷彿進入二樓是侵入天花板內部一般。而二樓區域環繞著的風管曲線結構，與一樓區域明亮空曠的特質形成對比，也隱喻著人體器官當中腸道與子宮的相對位置，讓人像是進入一座體內的空間，同時也像是進入空間的腸道之內。

穿越兔子洞：尺度的轉換與差異

為了讓二樓的風管概念與一樓空間有所銜接，我刻意讓一樓通往二樓的樓梯牆面形成一道大型的弧面，再以方形開口營造隧道洞口般的意象，在造型上與風管的概念形成呼應，同時也創造轉換空間尺度的介面，就像是穿越童話故事《愛麗絲夢遊仙境》的兔子洞一般。曾經有一位記者告訴我們，當他從二樓通過樓梯隧道回到一樓時，整個人像是縮小了一般，彷彿是從風管外部走進風管內部，對於空間尺度的感受截然不同。這項觀察與回饋對我而言是相當寶貴的，這表示我們確實達成了空間尺度的轉換與差異。

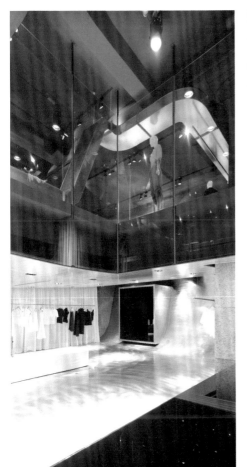

除了「放大／縮小」之外，空間的「內／外」也是我們企圖挑戰的視野。如同前文所述，從一樓的樓梯隧道步上二樓時，會有一種進入「空間的腸道之內」的錯覺；但是二樓區域又環繞著滿滿的風管結構，使觀者產生一種彷彿靈魂出竅的錯覺，既遊逛於腸道之內，卻又看著腸道結構圍繞於周遭，形成「進／出」的空間錯置感，使觀者在不同的空間尺度中同時感受「內／外」的空間變化。

曾經有人問我，二樓的風管裝置內是否真的有通風設計？若是沒有的話，那麼豈不是一種「造假」？但對我而言，造假與設計並不衝突——或者更可以說，wum 概念店的整體設計，本來就是希望給人一種真假莫辨的空間體驗。

顛覆一般對於空間「上亮下暗」的印象，刻意將二樓塑造為天花板深處的效果感覺，讓人彷彿進入空間的「內部」。

聰明的盒子

知了工作室（2007）

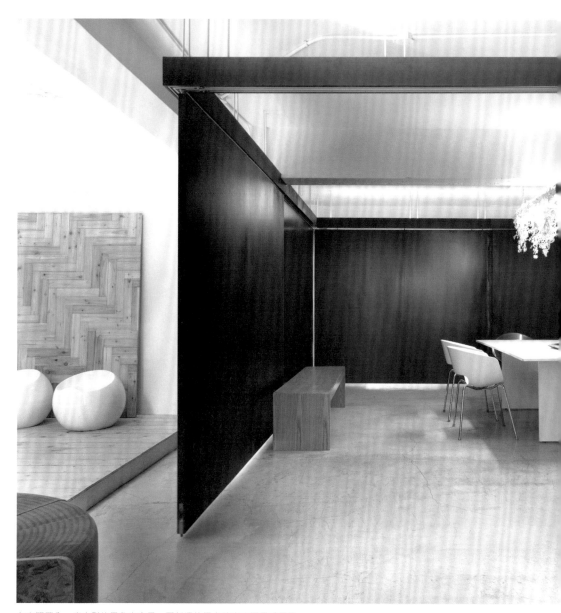

在空間置入一座大型的黑色方盒子，可任憑使用者的意志摺疊或展開。

「知了工作室」是一間導演工作室，業主曾為臺灣許多知名品牌拍攝廣告，自身不論是對於生活、藝術或是空間的品味都非常好；而與業主合作的這段過程，竟也有點像是廣告般，充滿戲劇性的意外與驚喜。

早在 2004 年，業主就曾經來找我們設計工作室，然而在設計圖均已完成、準備施工的前夕，業主才因感覺基地空間不夠大，故而臨時喊停。兩年過後，業主再度前來委託設計，這次所要設計的仍然為同一個基地，但不同的是，業主對於空間有了截然不同的想法。

2004 年業主初次委託時的設計草圖；當時以流行感較強烈的方向為主，如弧形充氣結構、繁複天花板、透明塑膠布展現未來感等等。

從複雜的房子到簡單的房子

第一次為業主設計工作室時，原本是依循業主的意願，採取比較花俏流行的路線，例如採用橡皮材質打造充氣結構空間，或者是用塑膠布表現透明的未來感，以及造型極為繁複的天花板等等，整體手法與氛圍表現都較為俏皮張揚。而兩年後再度啟動設計，或許是隨著事業發展至顛峰後漸趨穩定平順，讓業主在心境上轉為沉潛，他甚至慶幸兩年前沒有將那樣繁複誇張的方案付諸實行——這回，業主期待新的設計是：「不要太複雜，希望是簡單的空間。」

這讓我想起庫哈斯（Rem Koolhaas）的作品「波爾多住宅」：喜歡旅遊的宅邸主人因待在家裡的時間不長，原本希望庫哈斯作出一間「簡單的房子」；後來卻因車禍意外必須長期居家，轉而希望庫哈斯可以打造出一間「複雜的房子」。後來庫哈斯便在房屋中央設置了一類似電梯的升降平台，不但可作為屋主上下樓的工具，並且採取開放式設計，結合屋主日常工作需求，量身打造一座「移動書房」。

平面圖。

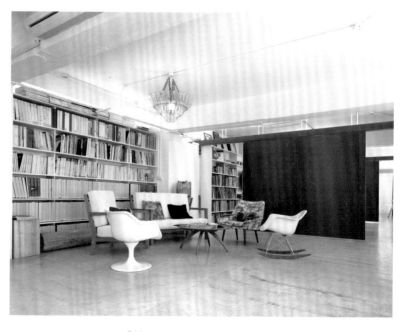

刻意運用鐵工廠的厚重金屬鐵門，與空間中花俏活潑的藝術氛圍形成對比。

漆黑的金屬鐵門，是門也是牆，在開合之間決定空間的格局變化。

簡單或者複雜，其實也必須分成不同層面來看。庫哈斯為屋主打造了一座複雜的房子，卻讓屋主的生活得以舒適簡單；而「知了工作室」的設計雖然力求簡單，實際上卻是希望它能夠容納並展現各種複雜多樣的可能。

導演空間的千變萬化

63 坪大的空間，主要分為導演辦公室、會客室、道具間、試片室、及拍片前的試鏡場所與剪輯室等。單從機能規劃來看，似乎必須將空間作出複雜的切割；但實際上我只是在整體格局的中央置入一座「方盒子」，除了一道固定的書牆之外，其餘三面乃利用可自由開闔的黑鐵拉門代替隔間牆面，讓全體格局呈現「收放自如」的彈性狀態：盒子的內部可以是開放式的閱讀區，也可以是具有隱密性的會議室，甚至也可以是演員試鏡的臨時舞台或攝影棚，空間機能完全自由。而三面黑鐵拉門的不同開放狀態，則將決定空間格局的使用樣貌：閉合之，則各工作區域各自為政，互不干擾；開放之，整體空間則可以毫無隔閡，甚至化身為美術館或藝術畫廊，變化自如，端看導演如何導之演之。

我蠻喜歡業主在設計過程中對我說過的一句話：「希望能用『聰明的方法』來設計空間。」簡單或者複雜，其實不能一概而論；然而一間「聰明」的空間，在外表上可能簡約到令人難以察覺空間的束縛與存在感，但是就其內在所蘊含的機能與智慧而言，精密複雜的程度或許是不輸一棟大樓呢！

ISSUE. 3
建築的音樂性

感官．結構秩序．容許度

我一直對音樂很感興趣，從中學時期開始聽古典，到最近在聽的人聲音樂，雖然喜好隨著心境轉換而不同，音樂一樣帶給我許多設計上的啟發。歌德曾說：「建築是凝固的音樂。」而音樂同時也是流動的建築，它們都是時間的藝術。音樂由音符構成，一個個點流瀉出線性的樂章；建築雖然是空間藝術，但如果只單純談建築在空間上的結構，那它只能算是雕塑——因為建築需要人實際體驗並與它產生關係，而那正是時間上的經驗。

詮釋：感官的容許度

音樂的有趣之處在於，即使同一個樂譜，音調的高低、快慢，都需要音樂家的詮釋。人家說「忠於樂譜」，然而作曲家已遠，終究什麼才是樂譜的原始精神？我在《鍛造視差》所提的核心概念：「容許度（tolerance）」，便是相同的道理。利用容許度去推演，透過人的詮釋，由於三度空間的基本原理產生視差（parallax），從不同角度看同一物件，會產生不同的視覺結果，音樂也是如此，因為每個人的感受相異，於是感官經驗之中便融入自我條件的 local condition，將當下連接過去，也通往了未來，即使相同元素，也

產生全然個別的感官經驗，聽起來很玄，其實這正是欣賞建築與音樂的樂趣，一個是視覺、一個是聽覺，但人的感官經驗同樣是最主要的決定因子。

我曾經看過一個英國的作曲比賽電視節目，非常驚歎音樂家們在評審樂譜的過程，竟是直接看著攤開滿地的樂譜，不經由樂器演奏就能開始欣賞音樂，一張張看起來如同外星語言般的豆芽菜樂譜，他們卻有自然流瀉的音樂在腦中成形，這也很像建築師在讀建築平面圖──當然對我而言，建築圖是直白且容易理解得多了。

一首音樂就像一個微建築，可以看到一整個世界。或許複雜、或許簡單，有的典雅、有的狂野。而這兩種藝術形式，從最初始的設計，不論是樂譜或是建築平面圖，都能透過音樂家、建築師的轉化，成為具有立體感的、可以感動人的作品；一首音樂也就像是人的一生，用不同樂章述說、包容人生各種

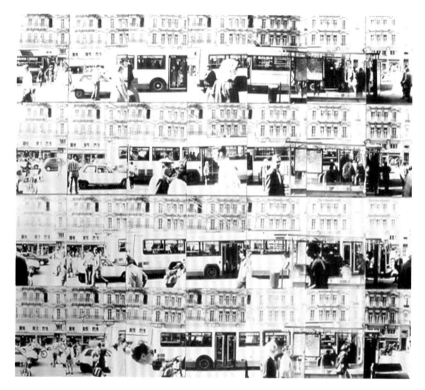

此為 AA 畢業論文〈鍛造視差〉的一部分。從同一視角拍攝同一個公車站，發現每一次公車停靠的位置總有誤差──這誤差就像是樂譜上音符之間所存在的空隙，這空隙讓每一次演奏都是不同的詮釋。（鍛造視差，1993）

面向，建築則是含納著人的各種活動與生命故事，我們經由欣賞這些藝術，從中感受、獲得共鳴。

一首樂曲是一座微建築

歷史上很多的建築與音樂都有密切關連，近代建築大師柯比意（Le Corbusier）的建築作品，經常邀請希臘當代音樂家、同時也是建築師的澤納基思（Iannis Xenakis）合作，如著名的拉圖瑞特修道院（Sainte Marie de La Tourette）與飛利浦館（The Philips Pavilion），正是澤納基思利用音樂的律動作為靈感來設計，也成為建築的經典。

從華麗恢弘的貝多芬古典交響樂，到當代 John Cage 完全無演奏的實驗音樂《4 分 33 秒》，音樂的故事性在不同的概念下，有著截然不同的演繹與詮釋。就像建築史一樣，樣貌不斷地更新、變化，從巴洛克時期的精緻古典，一直到當代 90 年代的極簡風格，20 世紀以後的觀念藝術，如同藝術家杜象（Duchamp）的馬桶，完全顛覆古典的美學，由繁複到極簡、從有到無，甚至西方與東方哲學的流通，各種美學的討論，熱鬧地永不停止，而音樂與建築一樣，真正能感動人心的作品，在時間的淘洗下，仍會一直流傳下去。

窗邊架高的平台，擁有豐富的詮釋向度。可以是純粹的空間界定量體，可以是隨意坐臥的臥榻，可以是置放電視的平台，當然也可以純粹是視覺的趣味……如一支樂曲，端看演奏者如何演繹。（大安花園王宅，2005）

PROJECT 06
未來的屋主

主題與變奏（1996）

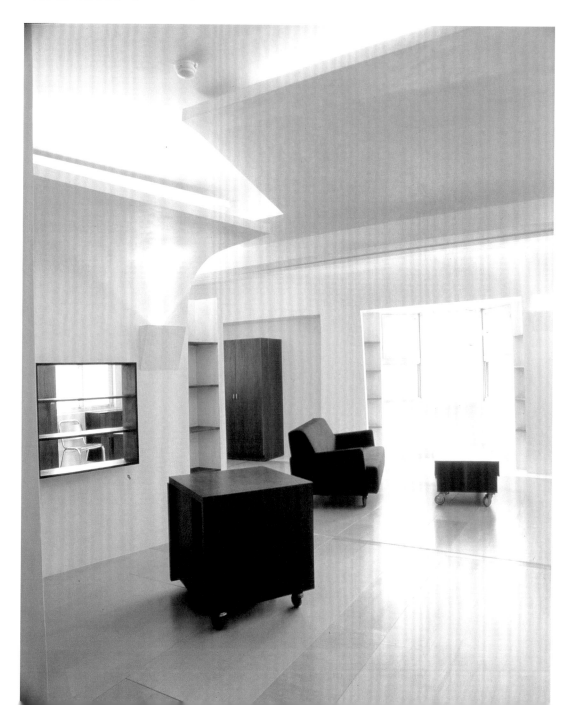

在居家設計中，「屋主」可以說是設計的基本條件，包括居住人數、生活習慣、機能需求等等，這些條件無不是牽一髮而動全身，對於設計所呈現的成果具有決定性的影響——居家設計的本質，本來就該是以空間的形式具體實踐人的真實生活樣態。當然，屋主的預算、品味甚至風水考量等因素，有時也會帶來設計上的侷限。

那麼，假如「沒有屋主」呢？

「設計」一個屋主？

我回到臺灣後所接的第一件居家設計案，就是一個「沒有屋主」的家——更精確一點來說，應該是「還沒有屋主」的家。這件案子是宏國建設的薇閣社區建案，作為一種行銷手法，當時宏國建設請來姚仁祿、黃永洪、陳瑞憲等三十位設計師在薇閣社區裡設計出三十間欲實際販售的實品屋，當時剛回國的我，很幸運也受邀參與其中。那次的經驗實在很有趣，你可以從屋案的設計中看出這三十名設計師如何思考「未來的屋主」這件事情：有些設計師直接將屋主假設為某種角色，例如「愛書人的家」、「音樂家的家」……等等。透過這樣的設定方式進行設計，方向的確可以比較篤定；但我當時實在無法說服自己採用同樣的思考。一方面因為我本來就反對議題式（theme）的居家設計，對我而言那就像是 KTV 的主題包廂，難以從中思考空間的本質意義；另一方面我認為「未來的屋主」本身就是這件案子的現實條件，所以我不太願意借助假設的方式去修改那條件，那是迴避了現實狀況所帶來的挑戰。

廚房牆面轉彎後形成臥室隔間牆，並向上翻摺成為天花板；而採光八角窗上方則安排另一道天花板銜接牆面成為框景，這兩道牆面延伸出的天花板設計，可視為空間的主旋律。

挑戰空間的變奏形式

因此，我選擇「面對現實」，正面回應「未來的屋主」這一實存條件。為了不希望未來的屋主反而為空間預設的狀態所箝制，我打算創造出一個「百變空間」，希望將來不管是什麼樣的居住者購下這間房子，空間設計都能回應屋主的實際需求與生活樣態。由於我所能掌握的條件只有基地本身，因此我將空間基地設定為「主題」，而將人與空間之間所可能展開的種種互動關係視為「變奏」──正如於「ISSUE 02- 音樂性」所提到過的「容許度」（tolerance）概念，我嘗試將尚未發生的個別感官經驗從時間脈絡導入至空間形式之中，尋找其中容許度的最大值。

不過，設計開始進行後我也必須承認，「面對現實」本身實在不是一種很現實的想法。在 20 多坪大的空間內要想辦法讓空間展開最大限度的使用彈性，在創意與技術上都是蠻大的挑戰。就基地本身的條件而言，採光窗與玄關大門的位置是不能變動的，同時也沒有更動衛浴與廚房以及管道間的位置；除了上述不變的前提條件之外，將原空間中所有的牆面都取消，改以一座半弧形實體隔間牆面，搭配一道由天花板延伸降落並框起對外窗的概念虛牆，結

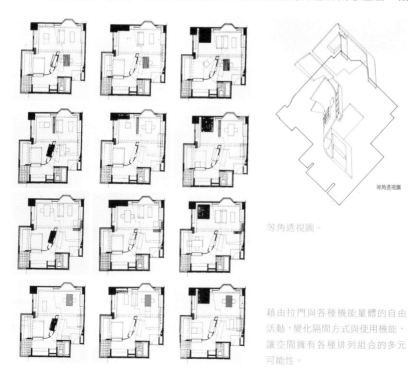

等角透視圖

等角透視圖。

藉由拉門與各種機能量體的自由
活動，變化隔間方式與使用機能，
讓空間擁有各種排列組合的多元
可能性。

合空間中段的彈性活動拉門設計，大致將廚房與衛浴之外的主格局區分為四區，這四塊區域之間的界線是曖昧的、自由的，也是等待詮釋的。而兩道牆面的設計，又相對在流動的空間變奏裡提供了穩定的主旋律：虛構的窗框概念牆向上飛展為天花板，在採光窗前摺出一塊明確的區域——這一窗景可以是屬於客廳沙發的舒朗視野，也可以詮釋為餐桌旁的明媚風光。而半弧形的實體隔牆則安頓了空間對內與對外的基本動線，弧線的延伸與採光窗相互對話，讓室外光線可以順應進駐而不被遮蔽。

沿此格局所定義的基本主題，搭配可移動的特殊櫃體與傢具設計等靈活介面，在我的設想裡至少可演繹出十二種變奏形式：隨著居住人數與生活需求的差異，空間中沒有絕對的廳房格局，可以是一般小家庭習慣的兩房兩廳，也可以是一房一廳的寬敞大套房。空間的詮釋與演奏權我完全交給未來的屋主——屋主，顧名思義是「主宰這間屋子的人」，我希望這樣的定義能夠真正落實，而不是讓屋子侷限了人的生活。

在十二種變奏之外還能有更多可能嗎？那正是我所期待的。

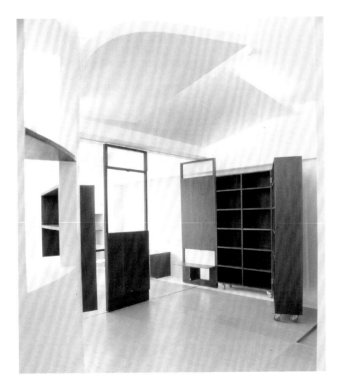

兩道天花板交相延續，從不同角度所見兩道皮層的關係，又是迥然不同，讓空間展開豐富的韻律變化

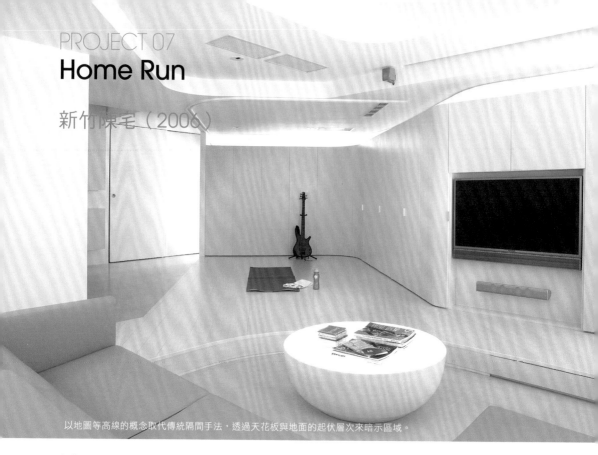

以地圖等高線的概念取代傳統隔間手法，透過天花板與地面的起伏層次來暗示區域。

本案屋主是一對想法很活潑的夫妻，先生在新竹園區從事高科技產業，並且是個老搖滾樂迷；太太是牙醫師，平日喜歡拉小提琴自娛，夫妻倆共同的興趣除了音樂之外，也都十分熱愛棒球。或許因為我也喜歡古典樂，蠻能體會愛樂之人從音樂中所獲得的樂趣，所以雙方在設計的過程中頗能激盪共鳴。

由於屋主夫妻樂意接受跳脫傳統格局的居家形式，再加上屋案從預售屋階段便委託我們執行設計，讓我有頗充裕的時間可以構思，最後誕生這座有如棒球場般的「Home Run」之家。

譜寫空間的容許度

屋主夫妻對於生活空間所提出的需求十分清楚：可以看棒球電視轉播的客廳、一間臥室、兩間衛浴，還要一間工作室。而我另外考慮到的是，對於喜歡演奏音樂的人來說，擁有一個專屬的表演空間是很重要的。要將上述條件放進35坪的居家空間，按一般常見的規劃手法可能會採取三房兩廳的方正格局形

式——臺灣人通常喜歡方方正正的格局表現，感覺似乎較安穩寬敞，但那實際上是一種錯覺，反而是空間的靈活度與視角變化常因此被封閉了，而且因應方正格局所必要的廊道也往往造成空間浪費；當然，既然屋主願意接受，那麼我也不想把機會浪費在無趣的格局形式上。因此，我以音樂演奏的容許度為概念發想（有關「容許度」的說明，請參考本書 ISSUE 02- 音樂性），希望讓空間在一定的秩序感與純粹性之中，擁有變化流動的詮釋自由。

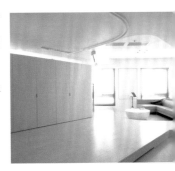

空間的中央區域如同棒球場上的投手丘，將居家定義的主控權交給居住者，生活的各種可能性由此展開。

以地景概念取代格局

在棒球場上，壘包的位置決定了球場的範圍與動線，而位處中心的投手丘則是影響球場尺度變化的關鍵：一記短打只能在範圍內形成小尺度的場域，而全壘打則使尺度突破範圍向外延伸。因此，球場本身雖然是一片空地，但是空間層次感卻是相當明確的。

從屋主夫婦所熱愛的棒球運動得到靈感，我將棒球場上的地景概念援引至居家空間中，以如同壘包位置般的環繞平面，結合地圖等高線的概念，規劃天花板層次起伏並融合燈光與空調等機能，同時安排各個具有明確機能的區域：從玄關進入空間，左方動線為工作室連接主臥室及主臥衛浴，右方動線則是客廳、餐廚區及盥洗室。而空間的遊戲規則，我利用一座弧型雙面中島櫃體賦予定義——朝向臥室的櫃面為衣櫃，決定此區為私密性質；朝向客廳的櫃面則為電視櫃體，決定此區為公共領域。至於最重要的中央「投手丘」，我則將此區域的地坪墊高，賦予「表演台」的意義——屋主可以在此演奏樂器或者運動伸展，也可以提供聚會時席地而坐的自由活動空間；而我也在此區域上方配置了可掛簾幕的滑軌，若有親友需要留宿時也可作為客房使用。在整個居家空間中，此中央區域的「定義」是最曖昧的，可以是靜止無聲也可以是動態焦點，但正是在此動靜之間，讓空間產生豐富詮釋向度的關鍵所在。

Home Run 在棒球場上的意義是「全壘打」，意味著一顆球拉開無限的時空尺度，讓所有在壘上的打者都能有充裕的時間回到本壘得分。我希望利用設計，創造出突破空間既有限制的全壘打（Home Run）；也希望「家」（Home）的意義能如不斷奔回本壘的跑者，流動（Run）而生生不息。

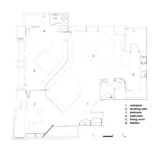

平面圖。

PROJECT 08
符號地景 Signscape

第 11 屆威尼斯建築雙年展（2008）

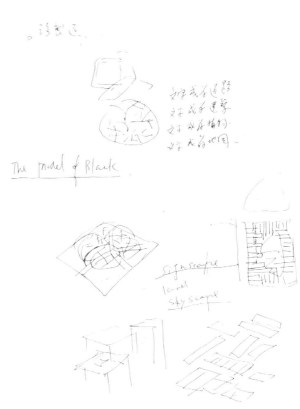

尚在構思階段的草圖：關於「夜城」的各種思考——文字成為道路，文字成為建築，文字成為植物，文字成為地圖……。

城市運轉的能量並不因夜晚降臨而止息，霓虹招牌是人造的光，象徵慾望的符號聚合擴擴膨脹，構成新的地景——夜的拓樸學，洶奏出城市的另一種樣貌。

2008 年我參加威尼斯建築雙年展，當屆臺灣館的團隊成員除了郭肇立與劉克峰兩位策展人，另有包括我在內的六位建築師何以立、邱文傑、姚仁喜、楊家凱及蘇喻哲。針對該屆大會主題──「走出那裡：建物之外的建築學」（Out There: Architecture Beyond Building），策展人提出「夜城」（Dark City）的概念，指出臺灣因氣候條件之故，並不像西方主流國家的城市那樣熱衷於擁抱陽光──我們建造騎樓以遮蔽烈陽，而我們的城市亦在涼爽的夜晚愈顯迷人，各式熱鬧的夜市、地攤、夜店，喧囂成一座生猛鮮活的夜城。然而臺灣現行的都市設計與建築創作仍僅以白晝為主角，夜城只能暗自潛流於檯面之下。藉由該屆威尼斯雙年展的展出機會，創作團隊希望讓臺灣的「夜間都市」能夠得到正視。而「符號地景」（Signscape），即是我在「夜城」這一主題下所提出的子題創作。

霓虹閃爍的符號都市

「符號地景」所要表達的，主要是我對亞洲城市結構的觀察。大部份的亞洲城市街道空間總是充滿各式招牌與人造加工物等符號，而生活在城市裡的我們，以各種方式感知城市──有時，漫無目標的自在散步，能容許我們越過符號表層而觀察真實的空間；但大多時候，我們無暇顧及旅程上的細微體驗，只能在奔馳於黑暗地道的列車上，透過地鐵的站名等抽象符號，指涉、辨認自己在這城市中的位置。

街道是城市的紋理，人們藉由街道
感知這城市的結構。

進入夜晚，我們更幾乎無法感知建築物的立面，只能從招牌界定出街道的空間——當我們行進在充滿符號招牌覆蓋的街道上，實已不知不覺進入另一種都市系統：我們依靠閃動的霓虹來理解城市建築的外貌，腦海中的「城市的地圖」實質上是一幅「招牌的地圖」。此際，夜晚城市招牌的拓樸關係與脈絡跨越了實體的聯繫成為一種新地景，城市的符號性更重於空間感，Landscape 被 Signscape 所取代。

城市結構的音樂性

而「符號地景」的表現形式，則源自於我在 AA 讀書時便持續發展的構思：眼前有數塊石板碎片，它們原本屬於同一塊刻有文字的石碑，摔碎離散後各經風化歷練，即使邊角已磨損而不足以構成拼貼的依據，但仍可藉由石板上依稀可辨的自然紋理線條與人為文字刻痕兩種線索，試圖再現石碑的原貌。至於拼貼不全的部分，人們依照想像力，在空隙間找尋聯繫的端點，賦予一個完整結構。

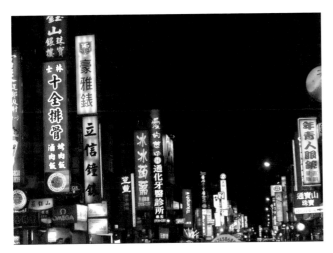

當夜晚降臨，建築與街道隱沒在黑暗之中，充斥著各種文字符號的霓虹招牌取而代之。

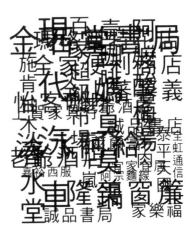

招牌上閃爍著的文字符號，負載著城市在夜晚運轉的能量與慾望。

我以「石碑／石塊」的概念來思考「城市／建築」及「地景／符號」之間的關係，將地圖與文字疊合形成卵石來代表城市發展的時間，暗示文字與地圖紋理的相關性。具體進行方式是針對「夜市」這類夜間城市中招牌聚集的場所進行採樣，將之轉化為數個由漢文字符號組成的鵝卵石狀模型，暗示其高度流動性與時間累積；接著將漢文字卵石模型安置在一張大型的路徑地圖上，讓石頭上的紋理結合街道地圖與招牌文字，回應現今亞洲夜間城市的獨特紋理，使觀者玩味卵石與卵石之間、卵石與地圖之間的關係性。而招牌文字之能與街道地圖產生關係，其實根柢於漢文字「畫成其物，隨體詰詘」的形意特質，這是拼音文字系統無法達到的──或可說，現代城市地景在某程度上仍延續了古人「大塊假我以文章」的直觀智慧。而此件漢文字石的裝置作品除了表現文字與生活的關係，也具有街道傢具的作用。

被賦予的石碑結構與實存的石塊之間的關係是曖昧的：人們究竟是先想像了石碑原本的樣貌而安排石塊所屬的位置，或者是因石塊所提供的線索而決定了石碑如何被想像呢？想像的石碑與實存的石塊之間的關係，有如演奏的樂曲與寫定的樂譜，音符之間的空隙使得每次演出都是獨一無二的展開過程，而城市與建築的關係亦如是。

城市的結構如同等待被演奏的樂譜，樂譜中的音符以及音符與音符之間的間隙，框出了局部的狀態，城市的結構因此被展開。

街道隱沒在黑夜之中，霓虹招牌凝聚的光團成為新的地景，但光團自身與街道之間仍存在結構關係（＿＿＿＿），如同河流與卵石。

以卵石模型結合地圖與文字，表達夜晚時招牌符號凝結成團的特質。

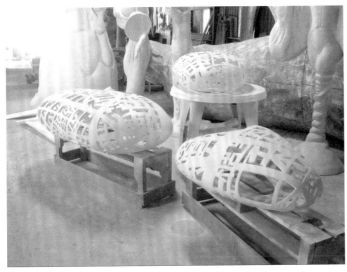

此漢文字卵石採用 FDM 列印打造，除了傳達概念之外，也可作為街道的裝置藝術或傢具。

以符號地景的方式，針對城市中招牌特別聚集的地點（如夜市）採樣，並轉換成幾個卵石，暗示其高度的流動性及時間的累積。石頭上的紋理結合街道地圖與招牌文字，回應現今亞洲夜晚城市的獨特紋理。

VISION 01
建築的旅行：兼談柯比意基金會與 Santa Maria 教堂

旅行就是一種充電，在旅行中體驗到建築的空間與時間之美，與欣賞書本上的圖片感受全然不同，因為建築是時代留給世界的遺產。

身為建築師，走出去看看很重要。建築大師柯比意（Le Corbusier）和安藤忠雄從學生時代開始就都很愛旅行，走訪世界各地，吸收養分並獲取靈感。諾曼‧福斯特（Norman Forster）也曾說，他每年都會造訪柯比意的廊香教堂，感受偉大作品所帶來的震撼——對於已躋身建築大師之列的福斯特來說，親臨經典建築現場最重要的意義在於：重拾最初的感動。

在建築中感受歷史

在英國讀書時期，我和同學經常會到歐洲各國旅行——到莫斯科看構成主義建築，也住進柯比意的馬賽公寓之中；我的畢業設計也是從旅行之中得到靈感，在馬賽的市場收攤之前的片刻，我發現自己闖進另一個生活之中、一個不同的世界，而那正是地平線的落差，切割出慾望與階級。

2012 年，我帶著家人進行了一段長程旅行，從倫敦、巴黎到巴賽爾，也重新參訪了柯比意基金會。事隔十幾年，再一次好好花時間在柯比意所創造的空間裡慢慢待著，雖然只是漫步於小小的住家，仍能從挑空、穿廊的設計感受變化；而在這樣有

限的空間裡所體會的無限之美，也使人更能意領柯比意擅長的內外融合藝術。這次的重訪，帶給我的震撼是十分深刻的：真正的大師作品，即使經過 90 年，仍是歷久彌新。

另一個旅行的樂趣在於：探訪大師的早期作品，可以看到大師的「蛻變」——從摸索到成熟，最終自成一家的過程。例如阿爾瓦羅‧西薩（Álvaro Siza）20 幾歲時在海邊所設計的游泳池，巧妙運用幾何與自然線條，完全地融入周邊環境；而在泳池附近的餐廳，看起來平凡，在細部卻透露著大師手法，略帶著柯比意的影子，非常有意思。

神的所在：廊香教堂╳Santa Maria 教堂

旅途中讓我最有感受的，是西薩設計的 Santa Maria 教堂。他把天地人神的關係整合在這一座教堂裡，將抽象的「天堂／地獄」、「生命／死亡」概念，以空間做出區隔，上層是舉行禮拜與婚禮的空間，下層則是喪禮，利用水平帶分割出生與死的對比性，大量的留白以及比例精準運用，這座教堂可以讓人真的感受到神的存在，也體會到人類的渺小。那種等級與層次的差異，使我忍不住去思考人類在宇宙之間的位置，是沈默卻很有力量的空間。雖然我並未深入研究其中的宗教意義，不過在建築意義上，Santa Maria 教堂的確給了我很多啟發。

與經典的廊香教堂相比，Santa Maria 教堂像是它翻轉過來的版本：廊香教堂外側看起來有機，內部卻很幾何；西薩的 Santa Maria 教堂，從外面看起來是方整幾何，內部卻呈現著不規則。廊香教堂的雕刻感，暗示許多人類的原始信仰根源，光塔創造彷彿在洞穴裡的經驗，感受來自天上的光；而 Santa Maria 教堂的兩層樓體驗，拉出了天與地的距離感，將歡樂與悲傷斷開，對比著世俗與天堂，以內蘊的方式融合極簡與觀念藝術。我認為 Santa Maria 教堂堪稱唯一可與廊香教堂媲美的偉大建築作品，使用白牆、石材、木頭等幾乎相近的材質，卻寫出了另外一首詩——既有著傳承呼應，更走出自己獨樹一幟的路。

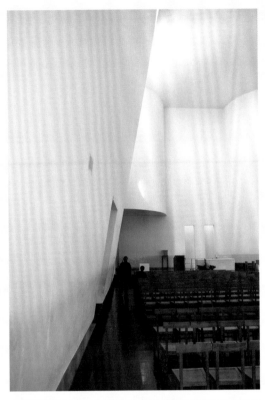

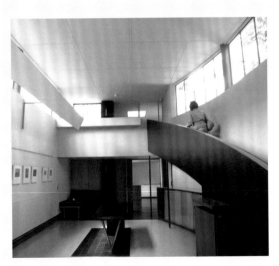

巴賽爾的柯比意基金會。攝影／陸希傑

西薩設計的 Santa Maria 教堂，位於葡萄牙 Marco de Canavezes 小鎮。攝影／陸希傑

VISION 02
大師的簡單哲學：阿爾瓦羅・西薩

葡萄牙建築大師阿爾瓦羅・西薩（Álvaro Siza），是我最欣賞的建築師。他的設計哲學很簡單，而那簡單中又帶著不凡。我第一次接觸西薩的作品，是大學時從《a+u》雜誌裡讀到的。西薩作品的表現性並不是太強，卻能形成一種引人入勝的感染力，所以當時的我雖還沒辦法完全掌握箇中佳處，但西薩的名字及作品已經在我心目中留下深刻印象，成為我日後持續關注西薩作品的契機。

從最早在 Quinta de Conceição 的游泳池作品開始，西薩就以幾何的形式隱入當地的天然地貌，使人工的建築設計與環境融為一體，彷彿那游泳池原本就存在那裡似的。這是因為西薩極其細膩地了解基地的周邊條件，因而使最後完成的建築與環境形成相當密切的關係，而絲毫不像是添加上去的元素。

西薩筆下的幾何規線，常取材於基地的條件，不論是鄰近街道或建築，各種外部環境的弧度或直角，作品內部都有線條與之呼應。這使他所創造的空間具有雕塑感，而那種雕塑感不是靜止的，須透過在空間裡行走才能感受得到；每條線的設計都不是意外，都有著成立構圖的意義，訴說著建築的歷史與故事。

最困難的「簡單」

西薩也是相對少數純粹以建築來談論空間的建築師，這對我而言是相當重要的特點。許多建築師會藉由文學、藝術或電影等外部靈感，來刺激或深化抽象的概念；西薩則屬於內省式的建築師，他不以外在的附加意涵來賦予建築意義，而是返回自身思考——從西薩的作品當中，不僅能看出他師承葡萄牙建築的脈絡，同時也蘊含建築史的反省意義，以及對現代建築的透徹觀察。西薩關注建築本身的問題，將經常被忽視的細節以巧妙的方式解決，例如 Municipal Library Viana do Castelo，將空調、燈光的來源都隱藏在結構裡，運用間接的引光方式所創造出的藝術性，讓人有進入另一個世界的感覺。

西薩的建築有很豐富的表情，很多是來自於遮陽或開窗的線條，他創造出類似擬人化的感覺，例如 Porto School of Architecture，看起來像是一張張望向河邊的臉——像這樣在作品裡隱含著哲學性和實質的功能性，是西薩建築的特色。又如他曾設計過一座方形的鏡子，只切了其中一角倒著，再用鐵絲溝邊撐住，這座鏡子也很能代表他的設計哲學：相較起一般室內設計是「加上去」的裝飾性，他完美地運作「減法」，讓簡單變得很不簡單。其所呈現的是一種氣質，不利用多餘的元素，卻能處理建築設計兼顧力學與美學的難處，展現了極致的平衡感。

建築所表現的思考方法

西薩有著很精練的建築語言，如同詩一般，簡單、精緻、濃縮，乍看沒有前衛建築那種令人驚豔的爆破感，細節卻更能令人玩味。我的設計受到他很多啟發，在設計國聯飯店時，我也參照當初環境本身的條件，在一樓大量的環繞空間裡，只運用摺板、不加以贅飾，利用行進時的視覺動線來引發環境的變化感。雖說是向西薩學習，但其實他的設計技巧並不是具體的符號，而是一種想事情的方法，是難以摹仿與複製的；尤其面對各個基地的條件不同，隨之因應的設計也會有所改變，若只從表面跟著大師依樣畫葫蘆，並沒有意義。

我想，應該這麼說：建築是一種內化哲學的表現，像西薩這樣震撼人心的大師作品，絕不只是以表面的技巧引人入勝，而是從更深層的精神向度，帶給後人無限的啟發。

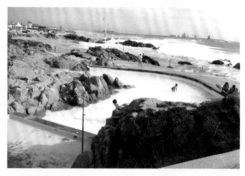

西薩早期在 Quinta de Conceição 的作品 Swimming Pool。攝影／陸希傑

西薩創作於 90 年代的作品，Porto School of Architecture。攝影／陸希傑

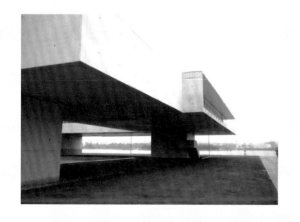

位於葡萄牙 Viana do Castelo 的 Municipal Library，建於 2007 年。攝影／陸希傑

Chapter 2　從思考到現場

ISSUE 4　**模型**

　　　　PROJECT 09　流動的土地

　　　　PROJECT 10　Mother ship

ISSUE 5　**造形**

　　　　PROJECT 11　擺架子

　　　　PROJECT 12　Diamond House

ISSUE 6　**工具的改變**

　　　　PROJECT 13　跳舞的衣架

　　　　PROJECT 14　Hair Culture

ISSUE 7　**現場**

　　　　PROJECT 15　Mesh

　　　　PROJECT 16　Matrix

VISION 03　結構與裝飾的交錯重生：伊東豊雄

VISION 04　迴游的流動感：安藤忠雄

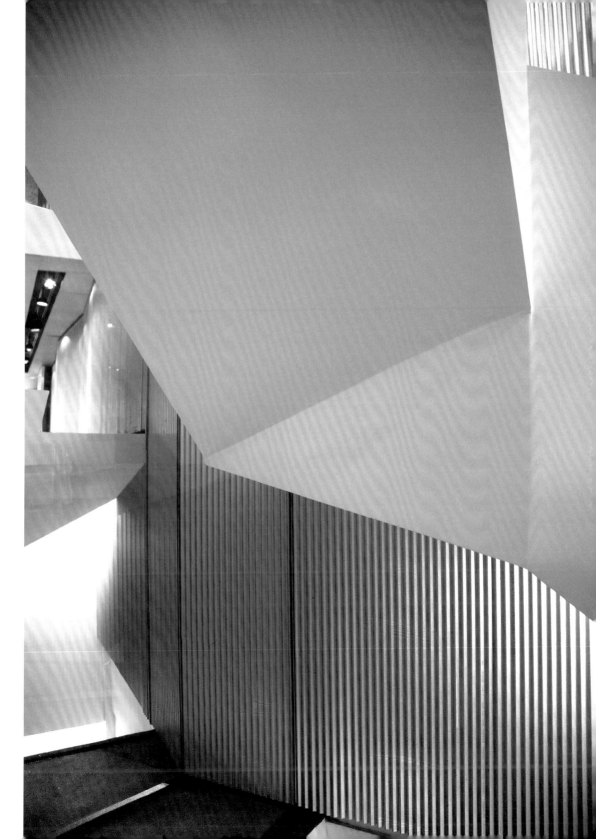

ISSUE. 4
模型

尺度・動靜・模仿

模型，幫助設計者超越時間與空間的限制，在設計的過程中操控變因及傳達概念。模型除了模擬靜態物的縮小樣態，就廣泛定義的概念模型而言，更是動態系統的思考。對我而言更重要的是，它提供了設計思考的持續鍛鍊。

模型的尺度、動靜與概念傳達

模型帶有模擬的意涵。建築界常運用精準比例的縮小物來模擬建物完工後的樣貌；製作模型不僅是教育訓練很重要的一環，也是建築師與業主溝通的一種方式。這種縮小真實建築的模型，只要放大就幾乎等同實物；因此，為規劃目的所做出來的模型，必須相對於人的尺度才能發揮預定作用，比方說都市模型必須縮小一萬倍，而房屋的模型可能只須縮小一百倍就可達到目的。

然而，並不是只有縮小實物的才稱為模型。像是分子模型與宇宙模型，它們模擬肉眼所看不見之尺度，實際上為一種假設，提供人們想像某種未知事物的基礎。舉個輕鬆的例子：曾有個朋友想要形容大漠裡黃沙滾滾的景象，卻不知如何描述；我說「是否像掃地時將砂土掃至一堆」，朋友忙不迭地稱是。簡單地說，能夠輔助人將不知如何說明的狀態順利表達清楚，這就是模型。此外，股票市場的分析圖、軍事演練推擬等，則是用以預測事態變化；這種動態模型此外，股票市場的分析圖、軍事演練推擬等，則是用以預測事態變化；這種動態模型可納入時間等變因，甚至讓實驗者操控變因。模型也是傳達概念的工具。我們生活周遭有許多物品就屬於這種概念模型。比如，能自

由拼組的七巧板、有固定遊戲規則的下棋遊戲，甚至是原住民部落的圖騰等。而能量轉移與取代也屬於一種模型的概念，例如國際運動競賽在本質上其實是「無血的戰爭」，各國不再是透過槍砲彈藥展現國力，而是將此能量轉移至運動員的競賽表現上，因此運動競賽可以說是取代戰爭的模型。法國當代知名結構人類學家李維史陀（Claude Levi-Strauss）在深入原始部落時，看到土著透過手上的小塑像來傳達該部族的規範或禁忌。該塑像被賦予了某種象徵，承載自成一套邏輯的訊息，這些訊息經過重組，能帶給人啟發或制約；就廣泛定義來說，這算是一種概念模型。

因此，建築模型的意義除了在於表達設計的成果，更是設計發展過程中的輔助工具，是一座讓我們梳理整體設計脈絡的平台，並且藉此調整出更適切的設計方向。藉由模型，我們得以突破身體尺度的限制，擁有進入另一個新的體系的可能，更深刻地參與並介入設計的現場。

4-1+4-2 這座黏土模型並不模擬特定靜態對象，而是一件輔助思考的概念模——模型由二個方塊組成，方塊之間的線條形成內在結構關係，每一種展開的方式生成不同的空間，訴說不同的故事。（旅人驛，1995）

模型作為一種思考的方式

對於空間設計者來說，概念模型與實驗有關。它跳脫出比例的限制，不再是只用來重現某物的靜態物體，而是呈現了某種關係的動態過程。當我們設定好某個假設，就可透過控制變因來逐步成形或印證某個想法；甚至還可將獲得的成果應用到實際空間，讓設計展現出獨創性。

和所有建築系的學生一樣，我從大一就開始作模型，但都是模擬特定具體對象的傳統靜態模型；直到大五，季鐵男老師在課堂上引進「概念模」的概念，要我們針對「小時候的空間經驗」的抽象概念作一件模型。也是從這一件模型開始，我才知道原來模型的內容可以不只是空間造形的等比例縮小，也可以是某一抽象概念與經驗的傳達。後來到 AA 念書，反而完全在作概念模：比方說有關「自主性」的物件，或者是人類學範疇的「怪獸」意涵等等。這段求學經驗將我對建築的理解由實務層次拉到哲學層次：「蓋房子」未必能討論到真正的「建築」觀念，因為建築其實就是我們用以理解、演練並表達世界本質與結構關係的概念模型，正如同我們經常藉「結構太弱」、「會垮下來」來譬喻小說的結構一樣。

身為執業的空間設計者，我們很難有機會去為了某案而特地進行實驗，而是平時就要去不斷地實驗、思考。在我自己的經驗裡，AA 畢業後在英國實習時所製作的一座黏土模型，對我個人而言就是一件很重要的概念模——它探討空間切割、展開與收攏的概念，一直存在於我的腦海裡，並不斷衍生出各種變化，融入實際空間設計或裝置藝術作品中。或許可以這麼說：概念模型只要設定得宜，就能提供設計者一種思考鍛鍊；這個持續的鍛鍊能提供作品更豐富、寬廣的創意與意涵，同時賦予作品獨創性。

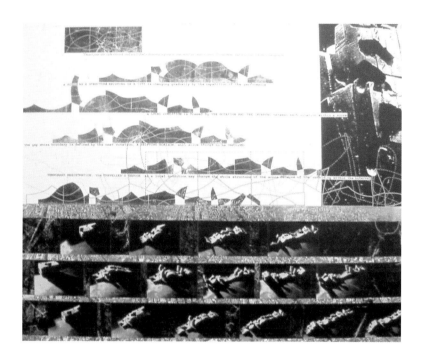

4-3 〈旅人驛〉是我回臺灣後，參與室內雜誌所舉辦的國際競圖。圖面上以英文敘述了設計概念，譯錄如下：

對未見之境的遊覽與探測

存在於城市中的結構，如同樂譜般會隨著不斷重複的演奏，而漸漸改變。
局部的狀態被樂譜中的音符本身，以及音符與音符之間的間際所框出。
奏出界定了那個間際範圍的下一個音符（如同一個移動的地平線）將使事物被展開。
旅人驛作為局部的狀態，成為一種暫時的註記，整個樂譜的結構可能將因那間際的揭露而改變。（旅人驛，1995）

流動的土地

Liv/giant 女性專屬自行車品牌旗艦店（2008）

構思階段草圖：設計之初，曾考慮在空間中造出螺旋跑道來展示自行車輛。

（上）泥土塊設計過程之一：以方塊切挖再打格子，呈現有如地形剖面圖的構造。

（下）泥土塊設計過程之二：材質採用 1:30，開模之後再加以貼皮修飾。

Liv 是捷安特針對女性族群所設立的自行車專屬品牌，除了販售適合女性騎乘的自行車之外，同時也經營自行車配件與服飾用品，並且提供維修、自行車隊聚會、教學講座等服務，採取全方位專賣店經營模式。因此，在規劃實體店面設計時，業主希望能借助我們以往設計服飾品牌的經驗，以女性族群所喜愛的精品店氛圍來經營此店面形象，讓品牌定位更明確，也與一般自行車行充滿維修器械與組裝零件的印象作出區別。

流動的地景遊樂園

我覺得自行車與土地之間具有一種親切的互動關係。騎乘自行車時，移動的雖是車體，但對騎乘者而言，移動的卻是眼中的景致與車輪之下的土地，一幕又一幕流動的風景如拼圖般，拼貼成整趟移動過程的記憶。「移動」作為一種相對關係，在騎行自行車時感覺是很明顯的。

我從這種相對的動態關係，發展出「地景拼圖」的概念為設計主軸：運用樹脂材質凝結而成的玻璃纖維強化塑料打造一塊塊如同泥土塊般的量體，方塊切挖的造型可以任意拼接組合，在空間中創造出「流動的土地」的意念。而此「泥土塊」量體不只是造型與概念上的考量，其機能性也具有豐富的詮釋自由，除了可以作為置物平台使用，並加入掛架插孔增強展示機能，同時也可以是休憩座椅等；而當空間場地需要騰出供大型活動使用時，此量體也可輕鬆挪移搬運，讓空間的使用彈性更自由。

而呼應著「流動的土地」，牆面上以縱柱系統打造出一格格的展示方盒，象徵著騎乘自行車時所見一幕幕「流動的風景」，方盒內可供懸掛自行車或其他商品，也能隨心所欲變化不同情境；天花板則以弧型流線營造出「流動的雲朵」意象，讓整個空間充滿動態感的生命力，也希望以天空、大地、風景的整體意象，展現自行車運動的自然休閒特質。

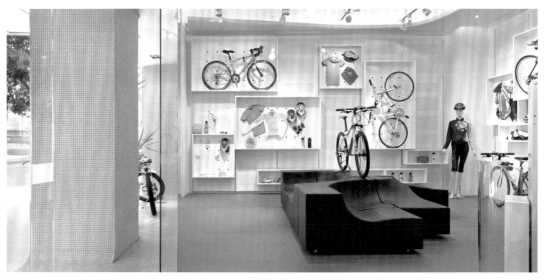

牆面以縱柱系統打造展示方格，錯落的排列方式讓整體視覺效果更活潑，同時也象徵風景的流動與變化。

以方形幾何造型經營空間外觀，並以小面積、質感較精緻的馬賽克磚拼貼牆面，希望營造出與一般自行車行不同的精品店形象。

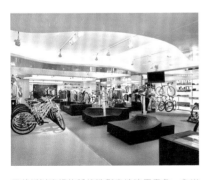

天花板以流暢的弧線造型表達流雲意象，內嵌間接燈光如從雲隙透出的陽光般，整體設計與下方的地景拼圖相互呼應，呈現輕快的自然休閒之樂。

創意結合概念模共構設計靈感

「地景拼圖」的設計概念，除了是從自行車運動本身的特質發想創意，在造型上的靈感則汲取自 AA 畢業後在英國實習時所製作的一座黏土模型，回國後也曾以此模型發展的想法參與「旅人驛」計畫（請參考 ISSUE04- 模型），概念上則延續了 1995 年發展「回家」創作概念時，對於文字石碑碎裂／還原的思考。而大約與 Liv/giant 的設計案同一時期，我參與了第十一屆威尼斯雙年展「夜城」（Dark City）的創作團隊，所提出的創作「符號地景」（Signscape）基本上也是在同一思考脈絡下所衍生的想法（請參考 PROJECT 08- 符號地景）。

不論是騎著腳踏車所看見的流動風景，或者是夜晚霓虹燈招牌所構成的不眠夜城，在我心目中，一座城市的結構正如同一張樂譜般，樂譜中的音符充滿了間隙，在不同演奏者的詮釋之下，擁有無窮變化的音樂性與生命力。

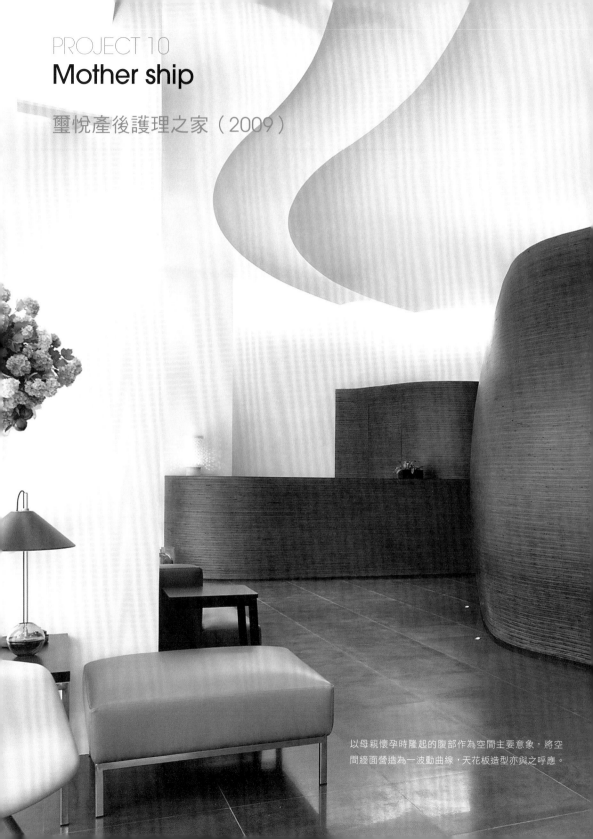

PROJECT 10
Mother ship

璽悅產後護理之家（2009）

以母親懷孕時隆起的腹部作為空間主要意象，將空間牆面營造為一波動曲線，天花板造型亦與之呼應。

「產後護理之家」是一個專屬於母親們的重要場所。看著懷胎十月的寶貝呱呱墜地，對所有的母親而言，都像是挺過一場重要的入學考試，歷經迎接新生的喜悅之後，需要一處寧靜穩定而具有安全感的庇護之境，靜靜修護調理身心狀態；此外，這裡也像是過境機場，提供母親們走入嶄新人生階段之前的緩衝地帶——步出此場所後，意味著一個女孩將正式成為一位母親，肩負養育責任，與新生兒一同探索全新的生命旅程。

接受璽悅產後護理之家的設計委託後，我一方面思考如何在機能方面經營完全舒適無壓力的休息環境，另一方面則希望空間能夠具體表現出「孕育」的意象，從形式上打造出專屬於「母親」的空間。

弧形流線表現「孕味」

考量整體基地條件後，我將造型重點設定於一樓接待處與媽媽教室的外牆，模擬母親懷孕時腹部隆起的曲線波動，打造一道弧形流線牆面，作為整體設計的核心概念，而天花板的弧形造型亦與之呼應。為了表現母體孕育胎兒的有機線條感與沉甸的重量感，牆面材質選擇以集成木皮紋理表現鮮明的線條特性，讓造型具有一氣呵成的效果。此外，由於造型特殊，在工法上也較為講究，特別採用將近 1：1 的打樣比例來製作牆面整體鋼骨結構，冀能追求更完美的呈現效果。

此牆面後方的空間作為媽媽教室使用，所以牆面上需設計出入門口。為了讓整體造型感維持完整，我直接順應牆面弧度來設計門片，讓門片呈現有如飛機艙門般的彎曲造型，並不作門框，使之關閉時得以完全密接吻合，讓整個教室也呈現一種太空艙般的趣味感。

飯店式服務的機能規劃

由於「璽悅產後護理中心」本身的經營理念即是以飯店式管理為服務目標，因此在空間設計上也希望能借助我們設計國聯飯店的經驗，讓空間機能與整體氛圍都能具有飯店級的舒適質感。

延續著對於空間造型的思考，我除了在機能規劃與安排上力求舒適完善，更希望讓空間的機能與造型合而為一，不假多餘的裝飾元素，而是藉由機能量體本身的造型設計滿足視覺上的美感效果，同時也實踐現代建築「形隨機能」的設計概念。因此，在手法上我主要採取「傢具空間化」的思考方式，運用連續平台來整合空間中的傢具，使之成為空間的一部分，打造一體成形的完整效果。

希望藉由空間設計，能讓這座護理中心成為一艘乘載幸福的飛船，帶給所有乘客舒適穩定的安全感，航向充滿勇氣與希望的彼端。

為了維持造型的整體感，媽媽教室的進出口不作門框與把手，而以燈光提示門口位置。

配合外牆造型，門片亦經過特別訂製而呈現彎曲狀，讓空間具有太空艙般的趣味感。

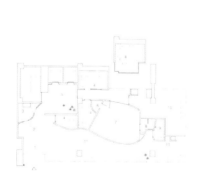

平面圖。

一樓大廳教室外牆與櫃檯設計草圖。實際上櫃台與教室之間還隔著盥洗室，但在設計空間造型時，是採取連續曲面的整體思考。

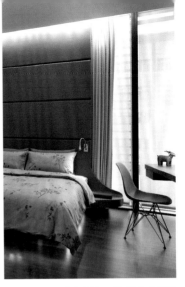

住房內部設計草圖，除了空間之外，內部傢具亦由我們規劃，除了追求形隨機能之外，造型上主要採取一體成型的概念，達到傢具空間化的效果。

床頭牆結合床邊桌設計，並以柔和的弧度讓空間感更溫馨。此一設計原在華朗通大蔡宅就已有構想，但後來該案仍採取較為簡潔的造型，故未採用此設計；而當時的構想，反而在此案得到更為適當的發揮。

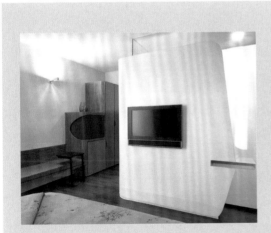

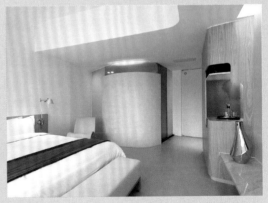

以摺疊（folding）的概念整合傢具機能，於是浴室隔間牆同時也是電視牆，側邊發展出可置放小物的桌檯，同時也有視線與採光穿透的效益。此外，空間中的壁燈與櫃體等細節也都在設計的範圍內。

因置悅產後護理之家的緣故，後來我又承接了位於宜蘭的另一間產後護理中心——太子妃產後護理之家。該案同樣強調舒適柔和的空間感與便利的使用機能，但在造型上則相對較為簡約低調。

ISSUE. 5
造形

形式的分解與重組

造形，是一種與世界建立關係的方法。馬諦斯如是說：「大部分的小孩畫畫，總是先畫一個圖形，然後再塗上顏色，以使形與色之間能建立起關係；同時又固定圖形，保留圖形，表現出圖形，並使圖形能與畫面結合。」

小孩子畫畫，是最素樸的一種造形方法。而從馬諦斯這段話，我們可以知道「畫一個圖形」的目的，在於使圖形「固定」、「保留」、「表現」以及「與畫面結合」──「固定」，意味著造形並不是無中生有，而是自變動不居的萬有之中「取」出某件由感官所捕捉到的形體，內在感官與外在世界因而建立起某種關係；「保留」，則說明了感官的記憶極易消逝，這段關係必須依賴某種手段予以存續；「表現」則是存續記憶的手段，同時也是主體辨識與紀錄能力的展現；而「與畫面結合」代表著造形完成並形成文本，感官主體與外在世界的互動關係至此獲得某種確定的證據。

設計＝形式的分解與重組

符號（sign）可以是一種形式，設計（de-sign）也就是「分解符號」。而分解符號的過程便是操作形式；定義、了解、分析這些形式，最後再加以重組——在原理上，與前述的畫畫造形是一樣的。造形的設計就像語言一樣，可以有各種不同組合；而市場上所謂的「流行設計」，大抵便是某種新組合恰好能適應當前的時空所產生的效應。

時間是項變數，造形的觀念也一直在變動。幾百年前的流行到了現代可能成為古典；10 年前的造形或口號在今日也許就過時了。當然，過時者也有翻身的機會，只不過每次潮流回來時，它都會以不同面貌來回應時代特質。若以建築的造形來看，從古典主義、新藝術運動的繁複，演變到現代主義的簡約；在進入後現代主義與解構主義之後，造形就更加多元了。

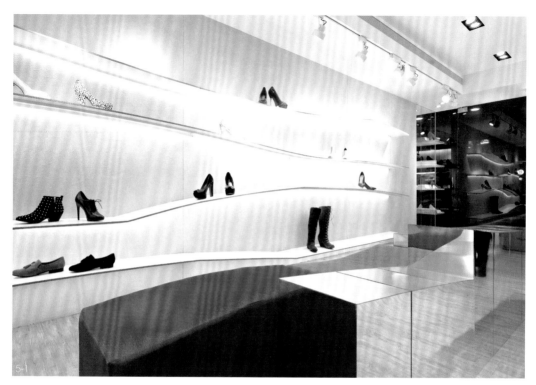

5-1 以流線造型打造展示層架，藉此表達行走於土地之上的動態感；結合燈光營造精品質感，同時也象徵著閃閃發亮的星光大道，希望為空間展售的鞋子，賦予一種踏亮夢想的象徵。（Sophie & Sam，2012）

5-2 書房對賴宅而言是生活的重心，我在現場靈機一動，想到藉由天花板向上飛掀，表達書房的重要性，這或可算是我開始思考「神能飛形」的起點。那段時期，我經常思考著如何以基地條件為基礎，藉由局部造型改變整體空間感。（永康街賴宅，1999）

別把造形關在消費市場裡

室內設計的造形，可能來自空間結構或樑柱等基地條件，也可能是因為業主喜好或時空背景所促成。當然，市場上也經常可以看到直接置入某種 KTV 主題式的空間造形，例如充滿異國情調的阿拉伯式、西班牙式或歐洲宮廷式等等──造形成了營造風格的道具。道具沒有什麼不好。但一方面我覺得這不是真正意義上的造形，另一方面這使造形與空間的關係變得薄弱，造形的意義變成只為了服務視覺上的刺激或滿足不切實際的文化想像，那麼無論是如何金碧輝煌的裝飾元素，或者是花俏酷炫的高科技手法，這樣的造形設計也只能被侷限在短暫消費的層級。

或許正是因為市場上此種「商品化」的趨勢使然，導致造形在學術殿堂裡幾乎很少被嚴肅地討論。我讀大學時，只有在大一的基礎課程裡接觸過有關造形的課題，而且內容也不是以造形設計為主，老師僅覆以美學議題輕輕帶過。我想，造形之所以在學院裡如此「政治不正確」的原因，除了老師們不希望學生太早迷失於市場消費式的造形設計之外，也與現代主義講究「形隨機能」的觀念有關，再加上東方人的藝術思維裡，「實用」與「意境」永遠勝過於花拳繡腿的「形式」──這種種原因，讓臺灣建築與空間設計學系裡的造形議題靜悄悄地被鎖在深宮大院裡，不見天日。

但我認為，越是避之唯恐不及，學生越是無法健全地認識造形的積極意義，反而容易在進入業界後跟著市場趨勢隨波逐流，造成更嚴重的惡性循環。如前所述，造形是一種與世界建立關係的方法，將造形設計拒絕於門外，等於切斷與世界建立美好關係的契機。因此，我透過「灌鑄」等教學形式，讓學生重視造形的過程甚於結果，先還原「建立關係」的本質，再思考「追求美感」的境界──這或許有助於將造形從市場消費型態裡解救出來吧！

PROJECT 11
擺架子

寶騰璜張李玉菁 SOGO BR4（2008）

6cm 不鏽鋼管以六面多角形的特定角度伸展彎折，更衣室鏡面的反射效果造成另一種幾何的趣味。

這是我與薈騰璜張李玉菁服飾品牌的第五次合作。經過這幾次合作，我們累積了不同尺度空間的設計經驗，彼此之間也取得了默契，所以這次 BR4 的設計案，薈先生給了我蠻大的彈性自由發揮。

衣架即空間

本次基地屬於百貨公司的櫃點，坪數僅 13 至 15 坪左右，不適合操作尺度太大的設計；同時，因為坪數有限，要如何為業主在空間中爭取最大效益，也是重要的考量。

延續著「機能與造型合一」的想法，我們這次「擺了個架子」——以 6cm 鏡面不鏽鋼管為材料，沿著六面多角形的特定角度延伸與彎折，設計出一座不鏽鋼管裝置。這座裝置同時是視覺裝置藝術，也是商品展售量體，更是空間結構本身——衣架即空間，或許也可說是空間傢俱化的一種表現。在概念上，與 wum 概念店的風管或臺中老虎城的跳舞衣架被置入空間場域中稍有不同，BR4 的不鏽鋼架本身就決定了空間的結構與疆界。

施工現場的條件支援

此空間設計概念本身看似容易，但是在施工的工法上卻有極高的難度。不但每一個 R 角都必須經過精密的考量，同時也要考慮不鏽鋼管的物理特性，再加上管內藏有燈光安排，在施作上極大程度地考驗著工班的耐心，並且需要一定的時間來進行施工。

很幸運地是，這次我們取得了天時、地利、人和的現場優勢。一方面是當時 BR4 尚未完工，並未像一般的百貨商場要求各家業者於短時間內將駐櫃點設置完畢；另一方面竇先生人也在國外，讓工班能有時間慢慢琢磨成品。更難得的，此次由竇先生所請託的合作工班至伸李先生亦為一時之選，不但施作經驗豐富甚至曾與 LV 合作，而且對於金屬材質的敏銳度高，願意將鋼架視為藝術品慢慢雕琢。最後，這件集眾人之力所完成的成果讓竇先生十分滿意，除了是拜現場條件所賜，工班的功力與辛勞絕對是功不可沒的。

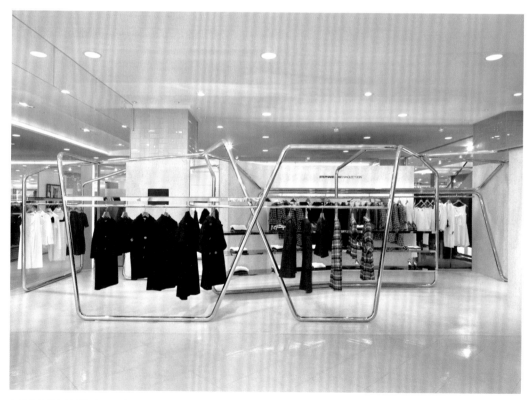

空間的結構與邊界為衣架紮出的範圍所決定──當人們走進「店裡」，同時也穿入「衣架」之間，展開一場奇妙的遊逛視野。

平面圖。

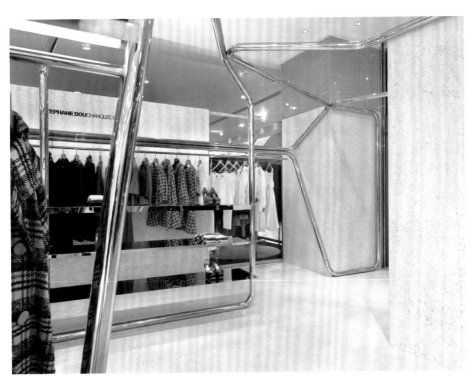

此不鏽鋼架實際呈現效果極佳，表面幾乎看不出螺絲或釘子的痕跡，合作工班的高超技術與辛勞付出實在功不可沒。

沿著基地原有的柱體，鋼架既如攀爬植物般婉蜒攀附，又展現金屬冷冽堅硬的質感，剛柔並濟。

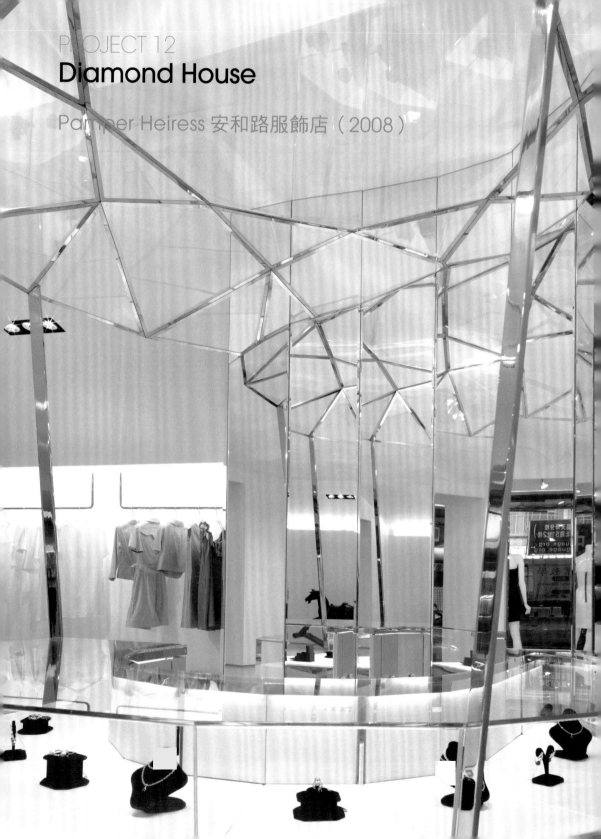

位於安和路上的 Pamper Heiress 旗艦概念店，是一間結合服飾設計與珠寶
精品的展售空間。由於業主本身為女性，而品牌經營主要訴求客群亦為女
性消費族群，因此業主在委託設計之初即表示「希望空間能夠呈現女性所
喜愛的優雅奢華質感」。循著這一想法，整體空間決定以鑽石的意象作為
設計主軸，如電影《紅磨坊》的經典台詞：「Diamonds are a girl's best
friend」，為女性消費客群打造一座精緻而浪漫的「Diamond House」。

切割的藝術

鑽石的切割工法，本身就是一門極其講究的工藝。一顆鑽石具有各種不同的
切割比率，各切面之間的比例關係影響著光線進入鑽石的折射路徑，因而切
割工法的優劣高下甚至可以決定一顆鑽石的美感與價值——就此而言，一顆
鑽石其實也是一座微建築。

在空間中打造一顆大鑽石，是空間中的一項大型裝置，而裝置之中又自成一座空間

我將鑽石的切割概念放大到空間設計之中。在整個空間焦點的珠寶櫃台區域，以鏡面不鏽鋼管構組出鑽石經由切割所產生的形狀框架，在空間中打造出一顆大鑽石，成為空間的視覺焦點。四周的中島平台則切割為不同形狀的鑽石設計，讓整個空間的造型設計達到概念上的一致性。在材質的選擇上，順應著鑽石的主要概念與整體空間所營造的氛圍，以鑽石所特有的「剔透感」作為主要表現策略。包括用以打造珠寶櫃檯的鏡面不鏽鋼、白色立牆、白色地面等，玻璃材質也特別選用超白玻璃，避免折射出偏綠的色調，冀使空間內部呈現如鑽石內光線折射的純粹淨透感，希望讓觀者能有一種「走進一顆大鑽石」的感覺，營造奇異而夢幻的空間體驗。

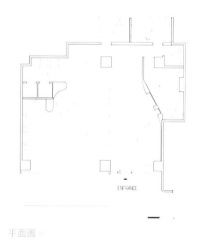

平面圖。

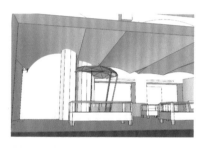

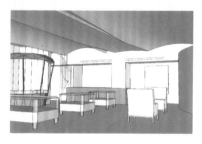

拱型天花板的電腦概念草圖。

拱型元素的創意變化

天花板的設計則是利用摺疊的線條與拱型曲面處理，一方面藉由拱面的交錯角度排列，營造出具有現代感的幾何切面，並隱喻著鑽石反射動態光暈凝固的狀態；另一方面也是借用拱廊的語彙為空間注入古典氛圍，讓空間兼具古典與現代的美感。設計完成後，業主十分驚喜於天花板的拱面造型，直說有「阿布達比皇宮式」的美感——雖然此種異國風情的營造並非我當初設計時所預設的，但是能夠將傳統建築元素玩出不一樣的感覺，引發觀者的豐富想像與美的體會，並且得到意料之外的感受回饋，對我而言是一次很有趣的設計經驗。

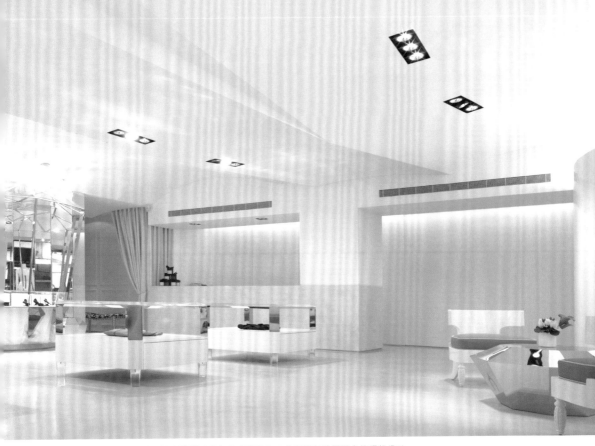

天花板採取拱型曲面交錯設計，讓空間同時具有拱廊意象的古典氛圍與幾何概念的現代趣味。

細部設計也呼應「DIGIT HISTORY」的主題，如鑽石造型路燈、店面屋頂的鑽戒裝飾、以及鑽石切面紋飾的光帶，都是鑽石意象的創意發想。

右示意圖：天花板曲面交錯與幾何切面

ISSUE. 6
工具的改變

數位時代的思考邏輯

「數位（Computer）」的原始字義是 think together，亦即「合眾人之力一起想」。人類以自身智慧發明了人工智慧，幫助人們拓展思考，甚至取代人類的思考。

見證數位興起的關鍵年代

1980 年代後期，我就讀大學時已接觸電腦相關課程，但主要將電腦視為輔助的工具，而當時國外建築師如 Zaha Hadid 亦仍以手繪進行創作，整體而言，人們還未感受到「數位」的魅力。到了 90 年代，電腦逐漸普及，我在 AA 念書時還有同學就以「電腦」為分組研究主題來討論人工智慧的概念，不過我們日常使用電腦仍以文書處理為主，對於電腦繪圖技術都還不熟悉。

不過，正是在這新舊並行的轉換年代裡，情況開始變得有趣。1995 年，英國 FOA 事務所的兩位建築師即以數位美學思考勝出，再加上電腦繪圖技術，成功拿下橫濱港口競圖。好玩的是，完工後的成果與當初的競圖差異極大，這意味著當時建築師們已經試圖從表層掌握數位繪圖的概念，但技術尚無法全面跟進。從美學史的角度來看，延續 80 年代末的解構與極簡主義等思想潮流，90 年代開始湧現大量的數位美學理論與相應的哲學思想，包括拓樸學、幾何學、立體測量學（stereology），以及德勒茲所提出的連續性變化（continuous uariation）等等。我在 AA 時受德勒茲的影響很深，當時畢業作品《鍛造視差》從「摺疊／展開」與「連續性」來討論空間的本質，在概念上其實就是數位化的，但形式上仍是採取手繪方式進行創作。

數位時代帶來的技術與觀念

談到這裡，我想應該將「數位」對建築設計的影響分成兩部分來討論：一個是數位工具帶來的技術突破與進步，另一個則是具有數位性質的美學概念。就技術層面而言，資訊時代的電腦運算技術帶來了許多可能性、合理性與生產性，像是自由曲線、混沌（Chaos）、碎形（fractals）等具有非線性（Non-linear）、內在隨機性（Inner Randomness）或「自相似性」（Self-Similarity）特質的圖形繪製，以往用人工計算是相當耗時費工的，但是透過電腦運算則變得容易許多。而工具技術當然也影響了設計者的邏輯思維，如 Greg Lynn 以參數設計推演物體的 2D 與 3D 模型，或像是 Frank Gehry 逆向操作，由 3D 掃描模擬出自然物的結構數據，這意味著人們不再只能從外形去素描一件物體，而能從根本上掌握物的生成邏輯，甚至取代造物。

但是從美學概念來說，合乎數位邏輯的建築設計並不一定要仰賴數位工具才能達成。例如 Gaudi 的聖家堂與 Frank Gehry 的畢爾包古根漢美術館，同樣屬於有機造型（Organic shapes or forms），但是 Gaudi 的時代根本沒有數位工具，聖家堂是藉由鉛錘反吊的形式取得曲線結構後，再反過來塑造為正向曲線，以人工方式模擬出整體力學結構模型，屬於類比（analogue）的概念；畢爾包古根漢美術館則是運用數位 (Digital) 運算出非連續性的片段再加以構組，過程截然不同。我們可以再拿 Mies 的巴塞隆納展覽館與聖家堂作一比較，巴塞隆納展覽館是以十字型斷面的鋼柱撐起一片薄型屋頂，其外型給人相當理性的感覺，但實際上其造型卻完全無法反映建築物的力學結構；而聖家堂的有機造型看似十分感性，但卻反映了嚴謹的科學精神所導出的理性結構，反而更合乎數位建築時代裡「結構即表皮」的信念。

人文藏在電腦算不出來的火候裡

有些人批判，也有些人感嘆資訊時代裡所失落的種種，但不可否認，這時代也相對提供了許多新的可能性；而且換個角度想，人類「重組」與「連結」的智慧是電腦所無法取代的，設計的精華不就在這裡嗎？就像廚師對料理火候的拿捏，是機器算不出來的。而當電腦提供了更多省時省力的方便選擇，我們就有更多時間與資源專注於設計本身。我認為工具無罪，面對工具的心態才是重點──要會玩電腦，而不是被電腦玩，也不應把電腦當成藉口。只貪方便、過度濫用或是表面上的拒絕，都禁不起時代的考驗。

6-1

6-2

6-1+6-2 數位美學可以是一種思考的方式，不一定要被數位工具所侷限。2004 年我著手設計竇騰瑝的台中老虎城分店，當時業主即要求「希望空間有數位美學的概念」，因此我設計一座自由曲線裝置，但實際上作品是以手繪的方式設計出來，反而是完成後為了說明概念才補製電腦 3D 圖。（竇騰瑝張李玉菁臺中老虎城時尚概念店，2005）

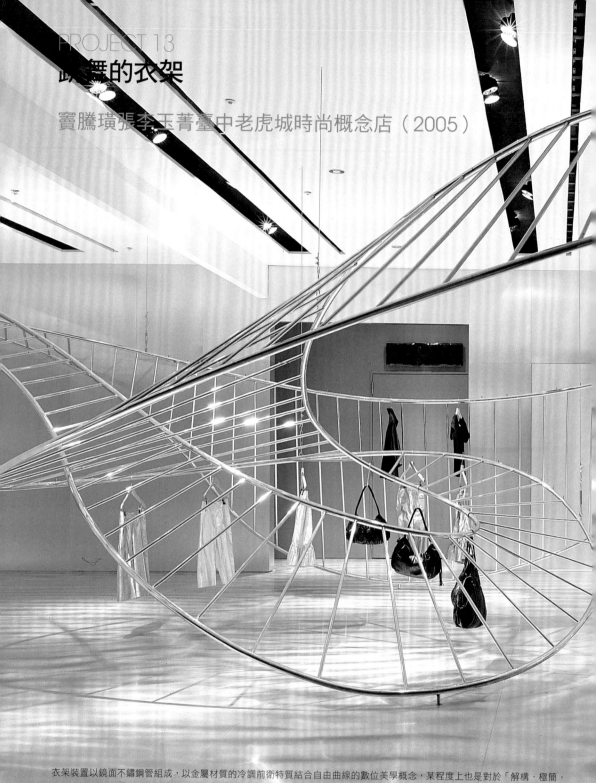

PROJECT 13
跳舞的衣架

寶騰璜張李玉菁臺中老虎城時尚概念店（2005）

衣架裝置以鏡面不鏽鋼管組成，以金屬材質的冷調前衛特質結合自由曲線的數位美學概念，某程度上也是對於「解構‧極簡‧工業感」這一主題的回應。

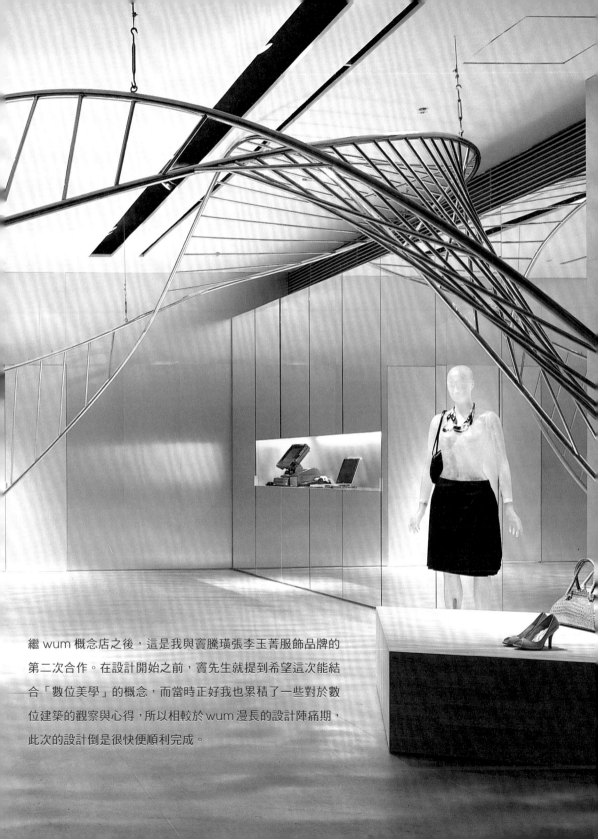

繼 wum 概念店之後，這是我與賽騰璜張李玉菁服飾品牌的
第二次合作。在設計開始之前，賽先生就提到希望這次能結
合「數位美學」的概念，而當時正好我也累積了一些對於數
位建築的觀察與心得，所以相較於 wum 漫長的設計陣痛期，
此次的設計倒是很快便順利完成。

地面材質採用塑鋁地板亂紋打磨，特殊的反光質感讓鏡面不鏽鋼管衣架在地面上形成粼粼波光，是令人驚喜的視覺效果。

這一座大型的裝置不但是衣架，同時也是空間結構本身，在□□坪的基地中展開有如雲霄飛車般的動態軌跡。

連續軌跡的凝定成形

這座置於展場中的大型裝置，由兩條互不接觸但互相交織並行的線條組成，兩線之間所形成平面，又以數條線段連接固定，並支撐兩條主線之間的平行距離，成為一個展示服裝的裝置場域，提供可封閉又開放的動態系統。其形式近似於透明的莫比斯環，在不停的翻轉之中形成內外會合的視覺感——乍看是交錯連結的 3D 立體雕塑，但實際上只是 2D 平面的連續翻轉。

就造型的概念而言，我想表達的是一種連續的動態軌跡關係，有點類似於杜象〈下樓梯的裸女〉所呈現的移動與漸變狀態。因此我將此作品戲稱為「跳舞的衣架」，不只是因為在視覺上具有流動變化的動態感，而是結構本身就來自於一種動態關係。此外，我雖然是以純造型的態度來經營這件設計作品，但在整體概念上仍是結合了衣架的實用機能考量，將傳統的衣架形式解構再重組，並賦予空間化的意義，同時也是對於現代建築「形隨機能」觀念的回應。

數位美學的思考應用

而此「跳舞的衣架」主要是從造型上呼應竇先生對於「數位美學」的期待，展現一種近於自由曲線的美學概念。但在實際的設計過程中，我反而是以手繪的方式將概念與關係設計出來，完成之後才補製 3D 的電腦構圖。藉此我想說明的是：有些人批評數位時代讓設計的「手感」消失了，但實際上數位時代所發展出與設計相關的概念包括數位工具與數位美學——數位工具與數位美學當然有關係，但我認為數位美學可以是一種思考的方式，不一定要被數位工具所侷限。換言之，若科技的進步導致某些珍貴的事物逐漸消逝，那也不應一味怪罪於數位時代的來臨——或許，人類貪圖數位工具的便利而怠惰於鍛鍊思考，才是真正該檢討的現象。

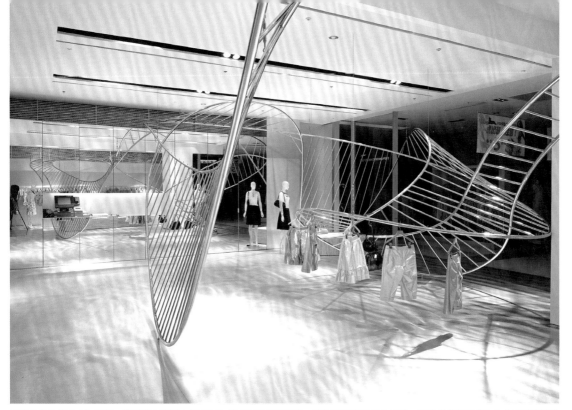

乍看之下彷彿是3D結構，但實際上兩條主線段完全是平行的平面結構，其原理類似於莫比斯環，運用翻轉變化產生內外交錯的視覺感，實則內即是外，外即是內。

「跳舞衣架」施作現場：由於衣架的尺度頗大，在施作上有一定難度，作品能順利完成，辛勞的工班功不可沒。

此作品雖採取數位美學概念設計，但在實際作業上卻是以手繪完成作品的線段關係，再以手工模型製出實際樣貌，完工之後才補繪3D說明圖。可見數位美學不一定要依傍數位工具才能成立，圖為手工製作的縮小版模型。

PROJECT 14
Hair Culture

in salon（2004）+ HC（2007）+ Hip（2014）

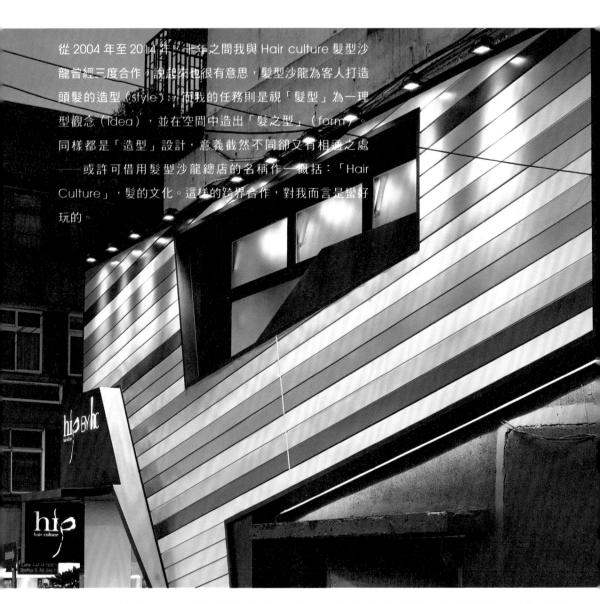

從 2004 年至 2014 年，十年之間我與 Hair culture 髮型沙龍曾經三度合作，說起來也很有意思，髮型沙龍為客人打造頭髮的造型（style），而我的任務則是視「髮型」為一理型觀念（idea），並在空間中造出「髮之型」（form）。同樣都是「造型」設計，意義截然不同卻又有相通之處——或許可借用髮型沙龍總店的名稱作一概括：「Hair Culture」，髮的文化。這樣的跨界合作，對我而言是蠻好玩的。

Hair Culture 的分店「Hip」，以年輕大眾的流行脈動為經營方向。故在空間外觀的設計上，選擇以較活潑的「染髮」意象發想，運用彩色企口鋁板打造，展現有如挑染髮色層次的視覺表現。

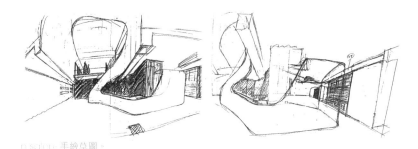

in salon 手繪草圖。

in salon 3D 立體透視圖。

in salon 手工紙造模型
(1)：樓梯連接二樓區域。

in salon 手工紙造模型
(2)：接待櫃檯及一、二樓
透空關係。

意外的過程

而在這三次合作中，所誕生的設計也都是我自己覺得蠻有趣的概念，但在合作過程中冒出一些意外的插曲，對最終成果也造成影響。2004 年開始的第一件合作案「in salon」，在設計完成且即將動工的前夕，竟因租約問題而不得已臨時喊停，而該案亦就此停留在設計階段，未能付諸實行；但因為我自己蠻喜歡這件設計概念，所以仍持續發展該設計概念，後來幸得於另一商業空間設計案「安心居」予以實踐。

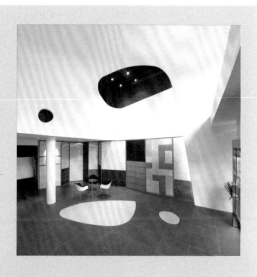

2011 年所執行的安心居磁磚展示空間設計，繼承了 in salon 以弧形曲線勾勒接待大廳與樓梯入口的概念，樓梯側邊並採用具有反射效果的毛絲面不鏽鋼材質，讓空間的幾何造型感更加強烈。

藉由切挖的手法打造 2D 平面弧造型，藉由視覺上的錯覺效果，造成 3D 的多角度立體感。

時隔兩年，業主於台北市大安路覓得新址，預計在此開設總店「Hair Culture」，並再度委託我們設計空間。我以「黑鑽石」的造型來模擬「髮型」的概念，隱喻每一位顧客的頭髮都像是等待磨礪的鑽石素材，將能在此雕琢出璀璨耀眼的美麗光輝。因此，我利用黑色烤漆材質，在空間中打造出多角形幾何量體作為髮廊的接待櫃臺，同時也是空間中最為核心的視覺焦點。不過，這次的設計亦因建築法規的考量而有所讓步：在建築外觀的部分，原本用以包覆外牆的沖孔鐵板是設定為直徑較小的圓形，後來因擔心孔徑過小會產生外牆透空率檢討的顧慮，只好將孔洞直徑改大，雖然在最終成果的呈現上與最初的設計有些落差，但對我而言也算是上了寶貴的一課。

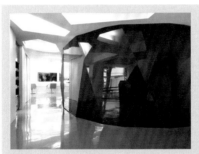

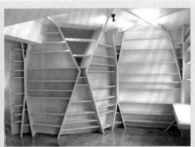

造形可以是一種空間詩意的譬喻。我以多角型切割黑色量體打造髮廊櫃檯與 VIP ROOM，隱喻每一位客人的髮型都能在此琢磨為光彩奪目的黑鑽石。

稍晚於 Hair Culture 所設計的內湖韓宅，延續鑽石切割結構的概念打造書櫃造型，讓空間呈現有機的幾何關係。

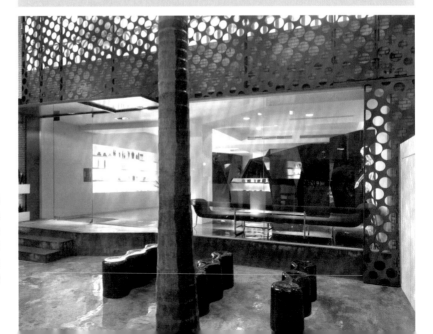

Hair Culture 髮廊外觀以沖孔鐵板包覆，原先孔洞設計為直徑較小的圓形，後因考慮外牆透空率而將直徑改大，反而形塑出如泡泡漂浮的牆面造型。

設計工具的改變

第三次的合作，則是為業主於敦化南路一段所開設的分店「Hip」設計外牆與室內空間。相較於總店 Hair Culture 以精緻細膩為主要訴求，分店 Hip 則更強調年輕流行的活力特色。因此這次我選擇以「染髮」作為造型概念，運用彩色企口鋁板打造出有如染髮層次的造型設計。此外，空間內部的材質選擇也與總店有極大的不同：除了使用線條感強烈的集成木材來呼應染髮的意象之外，空間中也選用鐵網材質並保留天花板的水泥質感，藉以形塑較為粗獷率性的工業感氛圍。

另外值得一提的是，由於合作的間隔期間長，三次合作案當中所使用輔助設計思考的工具，也隨著科技發展而有所轉變。猶記得 2004 年初次為 in salon 設計時，仍完全採取手繪草圖的方式進行；但到了 2013 年第三度合作設計 HIP 分店空間時，建築物的外觀設計便是完全以 3D 電腦繪圖軟體來發展概念，對於思考的方式以及所呈現的成果，確實也有蠻大的影響。不過，我並不特別執著於某類固定的設計工具，相反的，我認為各種不同的輔助道具反而能夠創造不同的變因控制機制，對於刺激思考是很有幫助的。

不同於 in salon 與 Hair Culture，本店採取手繪草圖的設計方式，Hip 的外觀設計完全以 3D 電腦繪圖軟體來發展概念，由此也可看出近年來設計工具的變遷軌跡。

Hip 內部選擇線條感強烈的集成木材，呼應「染髮」的空間主題。另外，亦選用鐵網材質並保留天花板的水泥質感，形塑粗獷率性的工業感氛圍。

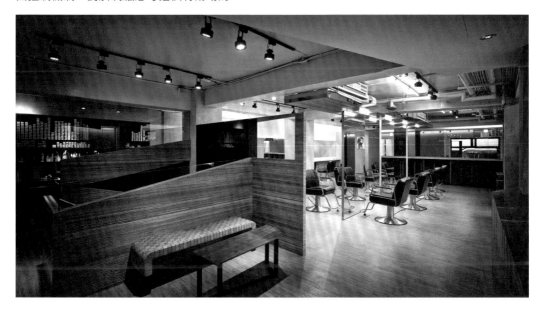

ISSUE. 7
現場

意料之中的意料之外

我在英國 AA 建築聯盟讀碩士的時候，曾經問過我的指導教授 Raoul Bunschoten 一個問題：「為什麼不蓋房子？」

老師只回答我：「那你為什麼不蓋房子？」

到 AA 讀書之前，我已累積了一些實務經驗，也認為自己到 AA 就是要「做比較好的房子、好的建築物。」可是在 AA 的兩年，我完全沒畫過「建築物」，為此感到有些迷惘。但經過這一次的問答，我終於明白「建築物」並不等於「建築」，兩者都是重要的，但是不應該混淆。如果一直埋頭苦蓋建築物，卻對於建築的「大寫意義」缺乏認識與思考──包括建築的政治、社會、文化意義等，那樣的「建築物」與「建築」是有距離的。

或許可以說，我在 AA 短暫游離了傳統臺灣建築業界在涵構主義下所認定的「建築現場」，那三年的時光像是一場放逐荒野自求生存的成長儀式，沒有

任何現場條件作為藉口，我在那段時間裡幾乎沒有理由可以逃避，只能不停思考：「什麼是建築？」

三年後我回到臺灣，在學界短暫落腳喘息後，幾番因緣巧合讓我慢慢回到建築工地現場，並持續至今。而離開的那幾年，更讓我瞭解「現場」所具有的挑戰與意義。已經不像當年誤將建築物當作建築的全部，現在的我，選擇站在建築的現場，繼續問著：「什麼是建築？空間的本質是什麼？」

何謂「現場」

我認為「現場」不只是物理意義上的基地（site），而是裝載所有綜合條件與狀況的容器。以名詞而言，是指設計者投入的對象與時空背景；以動詞而言，則是設計的過程中所產生的各種動態變化、不確定性、偶發事件等等。

這樣的定義，其實也來自於我對涵構主義的延伸思考：空間設計不應該只考慮物理基地，甚至視之為設計的全盤藉口——它確實是一個重要的環節，但不應決定設計的全部。相對地，我也不贊成為基地先行設定假設性的主題，完全不考慮環境而直接覆蓋某種KTV式的風格取向，那更像是「劇場」而非「現場」。因此，若能將基地放在設計脈絡（context）的相對值來看待，並且用更包羅萬象的定義來理解「現場」，或許能避免這樣的視野侷限。

建築，在不同的尺度與條件下會產生不同的現場。比方說，對概念競圖而言，用以呈現概念本身的邏輯與發展性的「競圖紙」就是現場，建築在這張競圖紙上自成一座宇宙。例如我 1994 年的競圖〈旅人驛〉（P.66）從梭羅《湖濱散記》的一段文字裡展開，建築概念、文學文本、設計語言、表現形式、影像以及讀者等形成種種變因，在此之間所產生的詮釋、衍異或者互文性，共同組成了紙上的現場。

現場作為建築的「在場證明」

前面提到，物理基地作為現場的一種型態，它是設計的重要環節，但不應該是設計的全部。1995 年我執行過一件大夽四方建案的預售屋概念住宅，我將案子命名為〈回家〉。這件案子很有趣，它擁有實際的物理基地，但設計者的任務僅是根據基地來設計概念建築，並不施行為實體建築。此種中間性狀態，讓我提出一個問題：「那麼，需要考慮管道間嗎？」以實體建築的情形而言，管道間當然是必須考慮的因素；但是作為概念建築，管道間脫離了實際的機能而存在，那該如何看待其存在的意義呢？又或者這問題其實可以置入括號存而不論呢？

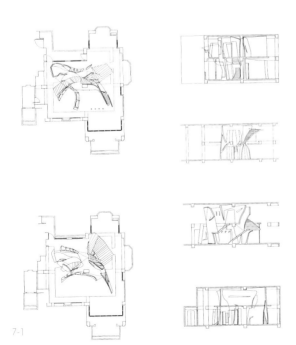

7-1

7-1 走進居家設計的現場，首要面對的便是空間的居住機能；而隱藏在檯面下的管道間設備，其實是實現居住機能最重要的部分。因此〈回家〉雖然是概念設計，但我仍將管道間納入考量，成為基地中歷史的痕跡。（回家，1995）

我後來選擇保留了管道間。雖然當時建物也未正式蓋起，管道間的位置也有可能變動，但不論如何，我認為那是現場真實存在過的證明──它案的管道間或許並不會在同樣的位置。在這層意義上，管道間所影響的不僅是空間的結構，它也是時間序列裡的一枚卡榫，保留了基地的歷史遺跡。

構成現場的各種條件

除了物理基地之外，構成現場的各種條件還有很多，例如業主、預算、時間、施工、法規限制、空間用途、租約，甚至是鄰居、氣候……等等。其中像是業主與工班經常具有雙重角色，既與設計者一同面對現場，卻又是構成現場的條件之一。總而言之，一旦設計的過程開始啟動，這些現場條件便會輪番上陣，設計者的任務便是整合協調所有現場條件。相較於強行置入式的「讓不可能變成可能」，我更欣賞因應現場的「把危機化為轉機」，這當中有更多設計者面對現實的靈活智慧。

以「業主」這一現場條件而言，某些狀況下業主的品味或要求確實會為設計者帶來極大的考驗與掙扎，但是「沒有業主」的空間，那又是另一種挑戰──樣品屋或預售屋的設計尤其如此。很多設計者會為之「設定」屋主，據以「假想」一種生活的姿態，以利套用某種設計主題或風格。但我認為「沒有屋主」本身就是此種現場的條件，不能以假設未知條件的方式迴避。例如我1995年在宏國薇閣所作的實品預售屋案即以〈主題與變奏〉（P.50）為題，

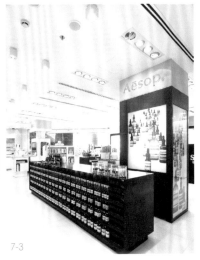

7-2+7-3 不同工班與施工技術也是影響現場的重要條件。Aesop 展示層架採用鋼板設計，在臺灣施作時很順利，但香港設櫃時起初作不出同樣的效果，工班還特地來臺灣觀摩作法。（左，Aesop 信義店，2007，右，Aesop Lane Crawford 香港，2008）

7-3

試著用同一空間十幾種變化的平面安排，找出同一基地所能展開形態的最大值，讓未來的屋主可以從中找到最適合自己的形式。

不作不曉得，作了才知道

現場最刺激的地方在於，很多狀況都是「不作不曉得，作了才知道」，而且經常是牽一髮動全身，因業主而降低預算，因預算而改變材料，因材料而影響施工品質，因施工品質而修改設計內容，修改的內容與業主預期不相符合，於是又重新調整預算……。這當中極重要的環節尤其在材料與工法所造成的「物性」，有時候就算 3D 圖畫得再漂亮，但是實際施工時所選擇的材質種類或材料厚薄度、熱漲冷縮都會反映不同的物理條件，再加上每個施作工班的施工程序、工法技術與習慣都有差異，同一張設計圖讓不同工班施作可能會得到全然不同的效果。例如我設計 Aesop 專櫃時所選用的鋼板材料，在臺灣很順利地施作成功；但是在香港設櫃時，當地的工班卻怎麼也作不出來，還特地來臺灣觀摩施作方法。

而正因為設計總是存在著這種意料之中的「意外」，所以我往往會在設計時考量施工的容許度──不是一味地想「容易施工的設計」，而是換個角度思考「有彈性的設計」。理論上這也可以說是一種模糊邏輯（Fuzzy logic）的應用，當你預先為施工現場保留了某程度的變動彈性，反而能較精準地達到預期的效果，而不會招致失之毫釐差之千里的局面。

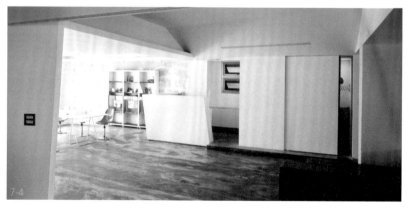

7-4+7-5 在工作室施工現場發現這道牆面拆除原壁紙後的內層質感極佳，於是保留成為空間的新壁紙。後來甚至有些導演看上這面牆，特地來拍攝音樂 MV。（CJ Studio，2000）

在現場學習突破與成長

現場的突發狀況也不一定令人驚慌，有時也能帶來驚喜。就像是我的工作室有一道牆面，原本打算拆除表面壁紙後重新塗裝，但是所露出的斑駁內層質感意外地好，於是緊急喊停，保持了這面牆的狀態，反而成為令人驚豔的亮點，至今我仍非常慶幸當時的決定。又有的時候，我們所選擇的材料與工班所堅持的不同，經過僵持、協調或者互相讓步，有時竟能獲得比預期要好的效果。如此種種可遇不可求的寶貴經驗，我是相當珍惜的。

7-6 工作室陽台的外牆，以震動器去除原有的馬賽克後所顯露的質感。（CJ Studio，2000）

7-7 工作室的水泥地面，塗上保護劑後所產生的變色。

如今回想在 AA 那段有如禪宗公案的問答，雖然現在的我選擇了「作房子」，但卻正是那段「不作房子」的歲月，才真正讓我從傳統的涵構主義抽離開來，更靈活也更豐富地重新認識建築現場的魅力，並能若即若離地保持「參與者」與「觀察者」的姿態。每一次設計的過程，都是一個全新的現場；每一個現場，反饋為我對設計的看法。因此，往後我仍然會站在建築的現場，持續追問：「什麼是建築？空間的本質是什麼？」

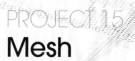

PROJECT.15
Mesh

寶騰璜張李玉菁臺北大安店（2007）

展示平臺採取既方且圓的幾何造型，象徵在河流沖刷狀態下尚未被完全磨圓的卵石，傳達一種持續變化進行的動態意念。空間內部並以鏡面包覆柱體，讓空間感更顯寬敞自在。

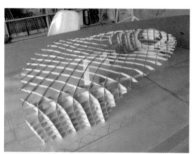

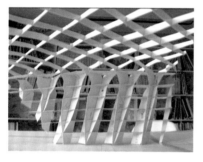

發展過程（1）：大安店設計初期，本想將一件
大型鋼構裝置雕塑置入空間，用以整合視覺
效果與展售機能。

發展過程（2）：以電腦程式設計出裝置的結構
之後，再以手工製作縮小模型，看起來有點
像是恐龍骨架。

發展過程（3）：從模型內部觀察此裝置的空間
感。我自己蠻喜歡這項設計，可惜後來因考量
材質預算與施工難易度，而未採用此提案。

竇騰璜張李玉菁在臺北大安路的展示店，是我們的第六次合
作。先前設計臺中老虎城櫃點時，為了回應業主竇騰璜先生
所期待的「數位美學」空間，我以自由曲線的概念設計一座
跳舞的衣架，在概念上是數位美學的，但是構思的過程仍是
採取手繪的方式進行思考。而這次的大安店，則是我第一次
真正使用電腦繪圖來掌握設計過程的成形、變因與發展。

工程現場的限制

起初討論大安店的設計方向時，我的構想是在空間中置入一
座大型方格狀裝置，使之同時具有空間結構、視覺效果與商
品展售平台等作用。但由於大安店的施工作業擬以發小包的
方式進行，技術上恐怕無法支援太過複雜的造型設計。因此，
我們暫時捨棄原先置入單一大型裝置的構想，改往造型較為
簡單且圖形重複性高、便於施工的設計方向思考。而原本的
裝置模型，雖未能運用於本次的設計案，但後來卻發展成
為我們 2008 年設計臺大醫院兒童遊戲室的基礎（參閱本書
project.16）。

揚起一道純白浪潮

原先在空間中置入大型裝置的用意，除了造型上的考量，同
時也是為了與空間原有樑柱保持半透空的關係，讓空間感更
接近極簡的狀態。我們保留了這個想法來進行天花板的規
劃，以三百多片大小不同的潔白雷射切割沖孔浪板包覆天花
板，依著樑柱結構作出具有韻律感的波動造型，並讓燈光與
冷氣等機能設備能夠隱藏在沖孔鐵網天花板內部。

當燈光自鐵網洞孔篩落光影，就像是靜靜撒在海平面上的淡
金陽光般波光粼粼；而原應是剛硬生冷的鐵網，感覺也變得
柔和，與牆面所採用的輕盈垂墜白色布簾形成剛柔交會的材
質對話；後花園區域所採用的金屬沖孔浪板層架，也有著同
樣的用意，共同律動空間裡的純淨浪潮，而這種沖孔浪板材
質也成為大安店的代表語彙：「Mesh」。

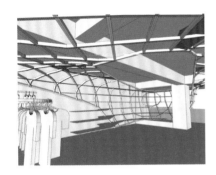

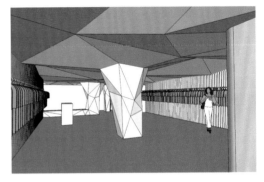

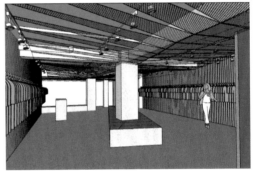

發展過程（七）：修正原有方案的同時，我們也嘗試提出幾種新的構思方案。例如此方案乃以多角形量體，呼應業主所提到的「萬花筒」意象。

發展過程（八）：另外一項新方案是從基地所在的大安路車潮，發想出「河流」的概念；最終在各種條件與效果評估的考量下，採取此方案為定案。

發展過程（四）：原始提案遭否決之初，我們仍以該提案為基礎，試圖提出一些相應的修正方案。第一種修正方案是以預算較低的輕鋼架取代原本所設定的鋼材。

發展過程（五）：第二種修正方案是降低裝置造型的繁複程度，希望能提升施工效益。

發展過程（六）：雖在造型上朝向較精簡的方向修正，但仍強調整體裝置與基地本身的互動關係，例如刻意將裝置構造圍繞基地原有的柱體，形成緊密關聯。

平面圖。

城市中的川流與卵石

在取消大型裝置進駐空間的設計之後，我重新觀察大安店的基地環境，發現走出基地所在的靜巷之後，外頭的大安路就像一條川流不息的河道，匯聚了車流人潮，從都市的這一端湧向另一端——這意象正好與波浪天花板的設計十分一致。

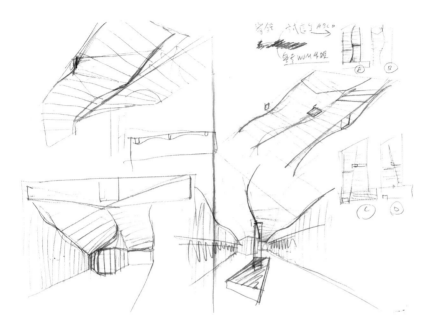

本次設計的發展過程雖然主要採用電腦繪圖，但手繪對我而言仍是輔助思考的重要方式。例如「河道」這一方案在形成電腦草圖之前，便是先以手繪方式嘗試掌握其流動感。

相對於熙來攘往的都市河流，靜靜安立在巷街之內的大安店基地，讓我感受到一種安靜而堅定的抵抗姿態——像是一枚在流水沖刷之中的鵝卵石，堅定著不隨波逐流，尖硬銳利的稜角雖無法全然抵擋潮水洶湧的刷洗侵蝕，而被磨得圓滑，但其形狀卻仍保有獨立自主，由方漸圓，圓中仍方，一種對抗中的狀態。因此，我由卵石作為靈感發想，將空間中的展售平台打造為卵石般的塊狀幾何造型量體，並以圓弧曲線修飾邊角，既是呼應著這城市的川流不息，同時也賦予顧客來店參觀時如溯游於河道般的流動動線感。

空間底端的後花園，以工地現場常見的 dock 板打造而成，讓原本粗獷笨重的工業用材搖身一變，成為質感細膩輕盈的設計元素，營造衝突的美感，也可說是「極簡．解構．工業感」這一理念的延續。

現場施工條件雖然對原本的設計造成了限制，但卻也是這樣偶然與巧合的限制，讓我有機會重新思考基地本身的生命狀態。或許很難斷定哪一種設計是更成功的，但這樣的過程對我而言，也是設計最有意思的地方。

以白色沖孔鐵板構成具有律動感的波浪天花板，同時也將燈光與空調出風口整合於天花板內部。而沖孔鐵板這項材質，過去也曾經運用於 warm 概念店的入口門廊，當時是用以表現子宮袋狀陰影，與大安店所呈現的氛圍大異其趣。

Matrix

臺大兒童醫院大樓遊戲室（2008）

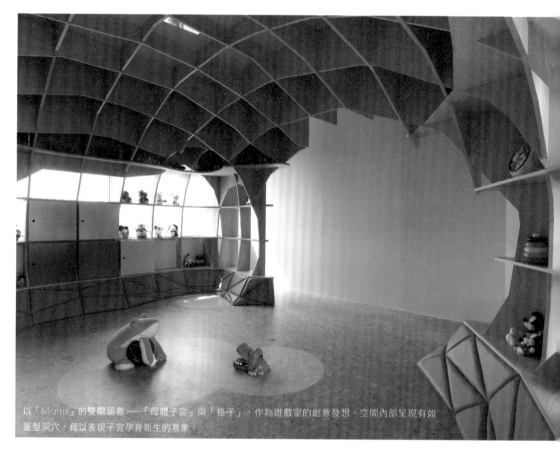

以「Matrix」的雙關涵意 ——「母體子宮」與「格子」，作為遊戲室的創意發想。空間內部呈現有如蛋型洞穴，藉以表現子宮孕育新生的意象。

2008 年，我和龔書章、何俊毅、朱晏慶、甘泰來、黃美惠、連浩延、胡碩峰等幾位設計師共同參與了台大醫院兒童醫療大樓的兒科候診區與遊戲室設計，當時主辦單位希望我們各自從音樂、繪本、遊戲、玩具、感官……等主題當中，擇定其中一項進行設計。而我所選擇的主題是「玩具」，一方面想要創造讓孩子可以開心玩玩具的空間，另一方面也希望設計出「空間本身就是一座大玩具」的概念。

Matrix：子宮＆格子

本次的設計，主要圍繞著「Matrix」這一概念而展開：Matrix 的涵意是「母體子宮」，同時也有「格子」的意思——這一語雙關的巧妙概念，我覺得很適合用來表現遊戲室純真而充滿活潑生命力的空間情境，同時也提供了造型上的靈感。由此作為發想，我將空間設定為蛋型的洞穴，藉以表現子宮孕育新生的意象；而內部結構則以格子形狀組織而成，如同展開一張安全網，穩固地裹覆於蛋型洞穴的內層。而這一格狀設計除了是造型上的考量，我也期待孩子能主動探索「格子」在空間中的意義：「這些格子是用來放玩具的嗎？」「這是可以看見外面的窗口嗎？」「難道我跑進恐龍的骨架裡了嗎？」「可以爬上去看看嗎？」我希望整個蛋型洞穴就是一個大玩具，讓孩子自由思考怎麼「玩」——不需要太多的定義，其實孩子需要的就是一個空間。

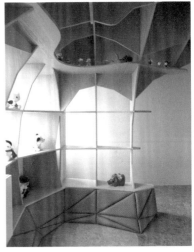

設計靈感的延續展開

這一蛋型格狀洞穴的概念，其實源自於 2007 年我為寶騰瑲張李玉菁服飾品牌規劃大安店時所提出的設計草案之一，當時原規劃以鐵件構組格狀空間結構，並且讓格子結構本身具有商品展示櫃體的機能；惜後因業主意願、預算以及施工考量等因素而未予採用。但因我自己其實很喜歡此項設計，所以隔年參與臺大兒醫的設計時，這枚曾經被淘汰的「遺珠」很自然地躍上心頭，便自然成為前述設計概念的發展基礎——但由於基地規模與使用材質都不一樣，所呈現出來的效果亦不相同，因此雖是取自過去的草案，對我而言仍然是新的設計。

內部結構以格子形狀組織而成，藉以表現子宮孕育新生的意象，同時也像是展開一張安全網，穩固地裹覆於蛋型洞穴的內層。

除了造型上的考量，格狀設計也具有展示與收納等機能。而我更期待孩子能主動探索「格子」在空間中的意義，整座空間就是一架專屬孩子的大玩具。

而此概念當初在寶騰瑲張李玉菁大安店發展時，即是運用電腦數位繪圖的方式進行；延續至臺大兒童醫院的設計，我刻意保留電腦繪圖的解析度軌跡，讓實際呈現效果有微妙的不規則邊緣，增添數位化與電腦感的趣味，也算是此案當中小小的設計巧思。

在設計中刻意保留電腦繪圖的解析度軌跡，使格狀結構的邊緣呈現不規則效果，增添數位化與電腦感的趣味感。

VISION 03
結構與裝飾的交錯重生：伊東豐雄

我最早對伊東豐雄有印象的作品，是他在 1984 年以鋁材打造的自宅「銀色小屋（Silver Hut）」，這件作品的未來感很強，雖然以現代建築的角度來看是有些奇怪──既是現代建築，卻跳脫現代主義的框架。又如 90 年代的橫濱風之塔（Tower of Winds），雖然只是一個地下通風口，伊東豐雄卻把它設計成可以感應當地環境的建築，周圍的風速、噪音，都能使建築的光影與顏色隨之變化。我從那時開始感受到伊東豐雄的建築未來性和改變性。

裝飾即結構

伊東豐雄的建築裝飾性很強，容易引人注目，有時也不免予人遊戲之感。但其作品真正的價值並不在於那裝飾如何可愛，而是在那裝飾之中所涵括的結構意義與技術思考。例如，英國倫敦海德公園的蛇形藝廊（Serpentine Gallery Pavilion 2002），乍看有如大學生的基本設計作業，只是幾何塊體的集合，毫無傳統定義上的「空間」；但其實究其原理，伊東豐雄乃運用演算法（Algorithm）設計出建築的外形，使建築的幾何塊體外型同時具有結構與裝飾的雙重意義。又如他在比利時以鋁材蜂巢板打造的布魯日臨時展館，建物上的綴飾很像草間彌生的經典圓點，我雖覺得有趣，但其實不那麼喜歡，總覺得太過注重造型也太卡通化。後來，我才了解伊東豐雄設計的意圖乃將圓點作為結構補強的作用，形成裝飾與結構的交乘──表皮與結構在生物界經常是混合的功能，但現代建築往往把結構與表皮分開。現代主義大師柯比意（Le Corbusier）所提出的「多米諾系統」（Domino System）談到自由平面與自由立面，指出平面或立面與結構並不一定有直接的關係，我們一直都相信這樣的理論；但是，伊東豐雄證明了裝飾也可以是結構的一部分，結構就是表皮、裝飾也是結構。

伊東豐雄對建築史的了解是很透徹的，並進一步企圖與之對話，甚至對抗。相對於 20 世紀隔絕自然而獨立機能的建築，伊東認為 21 世紀的建築不該只是自給自足，應該回歸與環境連結、融入並對話。他在著作《衍生的秩序》中提到，自然界原本就存在著豐富的幾何關係，從中尋找靈感，能夠發現非線性的影響關係，創造出有別一般形貌的建築。其日本仙台媒體中心的管狀物設計，彷若生物般的血管遍布在建築物裡，有意象也具備結構機能，讓樓板完全自由，與管狀物互相交織成生命共同體，正是這一種思考向度的具體實踐。伊東豐雄以其獨特的建築哲學，讓建築感應著環境，並與環境發生互動，時而呈現技巧時而感性；既開放，也滲透。

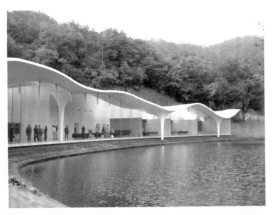

位於日本岐阜縣各務原市，由伊東豐雄所設計的「暝想之森」火葬場。以水泥灌出薄似紙張的火葬場屋頂，有如在空中飄浮的波浪。攝影／陸希傑

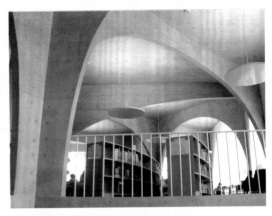

由伊東豐雄所設計的多摩美術大學圖書館，以交叉拱廊形成建築結構。攝影／陸希傑

連結過去，透視未來

「暝想之森」火葬場是我很欣賞的作品。伊東豐雄用水泥灌出有如紙張的美麗波浪，飄浮在空中，凝止的波浪轉換成火葬場的屋頂，與室內連結，使人產生一種橫跨生與死，凝視生命脆弱的感動。多摩美術大學圖書館則是以像模型一樣交叉的拱廊形成建築結構，表面上看似歸復古典，實際上其結構方式十分新穎，伊東豐雄突破一般垂直水平的柱樑，讓光線與形式結合，從圖書館內觀看拱廊的交錯，似乎可以感受到教堂的力量。看伊東豐雄的建築，就像日本漫畫裡描繪的未來世界成立於眼前一般，他將想像的未來實現在作品中，作品常有一種輕盈感、一種不安於室，但不是難以親近的前衛，反而有種可愛的感覺，我想這大概是他連結了很多過去與未來的畫面，並且轉化新生。

伊東豐雄一直在挑戰不一樣，以實驗的精神解放現代主義的束縛，鬆開原有的幾何線條秩序。他的作品，有建築大師高第（Antoni Gaudí）的感性。如本書「ISSUE 06- 工具的改變」裡所提到的，高第在 100 年前就用了垂吊重鎚產生的拋物線找出結構曲線，設計出聖堂的拱廊，看似極其感性的建築形式，實際上反映出了自然的力學之美，與密斯・凡德羅（Ludwig Mies van der Rohe）那種垂直水平線條的理性不同。伊東豐雄也有這樣的感性特質，如前文提到以數位建築概念與電腦技術運算而誕生的倫敦蛇形藝廊，同樣也是以豐富的理性思考，構築起感性的表皮裝飾——我想，伊東豐雄那麼晚才得到普立茲克獎是有原因的，因為他的建築需要時間消化與探究，才能體會箇中奧妙。

VISION 04
迴游的流動感：安藤忠雄

我從學生時代就對日本建築家安藤忠雄的建築平面圖感到很好奇。不像常見的西方建築畫法，安藤的建築圖面線條沒有輕重之別，連柱子、牆面都是單線，抽象簡潔；當時也對他那種水泥塑造出的封閉性與重量感不解，但直接到現場參觀之後，終於感受到他實際上表現的空間流動感和美學力道。

以現代語彙還原古老城市

在前往路島夢舞台之前，印象中認為那是一座誇張的水泥森林；實際到訪後，發現它的精彩有如義大利山城，好像把歐洲古老城市裡的空間精華以水泥轉化，使當代素材表達出古城印象。安藤並未刻意去摹仿城市，而純粹使用幾何組合來創作建築，線條在其間又被拉扯、交錯、重疊，展生新的語彙。安藤建立環境與建築的對話，同時又闡述日式枯山水的意境，他萃取自然，以設計再現其純粹之美，那是一種內斂似「靜」，實際卻讓人神遊其中的「動」──不管是從空間序列、或是空間層次觀察，我在淡路島都很明顯感受到來自歐式古城的再呈現，像是圓形劇場、羅馬競技場，都被濃縮成抽象的模型，在這件作品中能感受到先人的靈魂被轉移到現場，紀念性很強，有點 post modern 的味道，可是終究過於直接。

直島美術館從早期的 Benesse House，到 2000 年的地中美術館，可以看出安藤的做法更為精練，詩意更強。地中美術館以幾何形體位於地底迷宮，創造出一種迴游的流動感，入口很隱晦，但又彷彿從各處都能進入，空間川流著開放性，安藤將環境、人、藝術品彼此連結，不管是建築對應展覽品的線條，或是光線的處理，都經過縝密的整合。他很刻意地利用混凝土來說故事，與同樣用建築來討論建築的阿爾瓦羅·西薩（Álvaro Siza）相比，西薩在圖面上就已然傳達了以抽象的雕刻美學演繹光線的企圖，安藤則是更強調空間裡的故事性，及其所創造出的空間序列，身在現場才能感受出圖面看不到的意境，安藤透過幾何元素，綿密地連接了環境與人的關係，使人品味出建築的層次感，也體會建築的力量。

不只是量體設計的空間企劃

狹山池博物館從前是一座人造蓄水池，到現場參觀，更能了解安藤處理環境與建築的緊密連結。他加入水景規劃，使新造的水與舊時蓄水池有了連結，池邊連綿著櫻花樹，成了美術館的一部分，當人開始行走，動線從池邊隨之延伸到了館內展覽區，在兩側瀑布造景的包覆下入內，眼前赫然出現的則是蓄水池的斷面。這裡讓人感受到空間的張力，安藤利用自然與人工的建築元素互相編織，將人的尺度縮放，使得人在空間裡變得渺小；

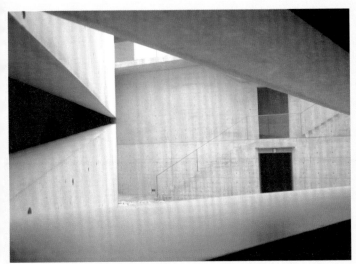
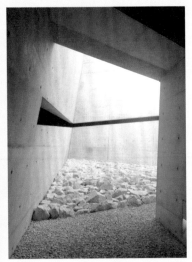

地中美術館以幾何形體位於地底迷宮，創造出一種迴游的流動感。攝影／陸希傑

簡單說，他是設計了空間序列，而非只是量體上的設計；安藤是很紮實的空間 story teller，以實虛、牆的厚薄、比例、材質等建築手法，跳躍了極簡主義，作品看起來簡單卻很豐富，人在空間中得以迴游、旋繞，使空間充滿動感。

建築作為一個容器，常是安靜無聲的。但是安藤忠雄的建築容器，除了裝水之外，還說了很多話——當然，不見得所有建築師都同意這種做法，例如一座美術館，建築的聲音若蓋過了展示內容，反而是喧賓奪主。不過，安藤堅實的精神讓我獲益良多，他是個很會說故事的建築家，他重視的不只是空間的設計而已，而是強調 program 的整體企劃；就像清水模並不是安藤一人專用的做法，但他就是能將這種水泥素材的運用推到極致，讓清水模成為他個人獨特的語彙；後來的建築設計一但使用清水模，不論是有意或無意，都會讓大眾聯想到安藤忠雄的作品——要解開清水模的「專利」，恐怕是安藤忠雄留給下一代建築師與設計師的一項難題吧。

Chapter 3　**面對現實**

ISSUE 8　業・主

　　PROJECT 17　Sky Villa

　　PROJECT 18　動・線／洞・現

　　PROJECT 19　Simple House

ISSUE 9　品牌與空間

　　PROJECT 20　圍籬

　　PROJECT 21　兜空間 DOU Maison

　　PROJECT 22　Bubble Space

ISSUE 10　氛圍

　　PROJECT 23　潔淨的神聖感

　　PROJECT 24　講究的開始

　　PROJECT 25　Pure Atmosphere

ISSUE 11　居家住宅 V.S. 商業空間

　　PROJECT 26　安靜的解構

　　PROJECT 27　在美術館洗澡

ISSUE 12　微建築

　　PROJECT 28　穿的幾何

　　PROJECT 29　遊戲場 Playground

VISION 05　機能的美學：談現代主義與近代家具設計

VISION 06　當文化藝術與建築對話：赫爾佐格＆德梅隆

VISION 07　建築的不在場證明：妹島和世

ISSUE. 8
業・主

條件的提供者

對我而言，「業主」不只是設計案的往來客戶、聯繫窗口或合作對象，更是個豐富的概念。若把「業／主」二字的字義拆開來看，「業」具有佛家所謂「共業」的意義，「主」則代表著主導性與主控權。從「共業」的角度而言，每一件設計案都不只是業主的物業或設計者的事業，而是雙方共同面對的課題與修行。因此，雖然資金與條件的主控權掌握在業主手上，但設計者依憑專業與經驗為業主有效地運用資源，一方出錢、一方出力，彼此之間具有緊密而微妙的權力互動關係，不會只是單方面的控制與導向。

建築或室內空間的形成，本身就是一個展開（unfolding）的過程，這個展開過程隱含我們對基地、業主及各種條件的探索，是一種時間與空間的展現，一種動態系統。設計的「成形」需要有原始胚胎，因而需要有母體，也就是提供者（對象），提供設計者需要的基地、條件及資訊，而設計者則透過觀察及對提供者的了解，控制設計過程可能產生的變因，讓胚胎成形能夠在較完美及合理的狀態下執行；因此，在概念及設計「成形」前，與「業主」的互動、溝通與觀察，是設計師必定要學習的重要課業。

設計是一個長期探險的過程

「業主」提供的條件，無論是基地本身、法規、工程時間，或者是品味、喜好與生活習慣，都能成為影響設計成形結構及因素的關鍵，但這是理所當然的。對於設計者來說，一個完全沒有限制與條件的業主，看似給予相當自由度，反而是最困難的——因為設計者完全沒有依據，相對地，也就沒有任何藉口。

剛開始執業時，我本來覺得只有建築設計比較需要重視基地條件，而以為室內設計既發生於建物之內，與外部環境的關係應該不大，因此早年所執行的室內設計案不太堅持環境條件的重要性，泰半以業主的想法為主要考量。但多年來的經驗累積與反省，我現在認為每一件室內設計案都必須是整體的量身訂做，比起業主所提出 KTV 主題式的風格喜好，基地環境與建築條件反而才是更關鍵的重點，設計者必須憑藉專業能力進行實際評估，並在設計中反映整體條件的真實狀態——因為設計者雖不一定能夠預測未來，但應有能力掌握現狀，若能根據現狀找出空間的自主性，才可能賦予空間設計更多適應未來變化的彈性。當然，在這種情況下，設計者的思考脈絡與立場多少會與追求坪數效益或視覺效果的業主產生分歧，甚至產生影響設計的變因，其中如何溝通與取捨，每個設計者都有不同的選擇。

以我個人而言，我通常還是選擇尊重業主的想法，在不「離譜」的範圍之內
——「譜」，也就是設計的容許度。其實在過程中所展開的每個條件因素多
少都有彈性存在，基地環境有基地環境的彈性，業主也會有業主的彈性，不
會是一翻兩瞪眼的針鋒相對，我會傾向把那彈性找出來，而不一定是改變或
教育業主。所以，設計者的腦筋不能太死板，若能樂觀看待所有變因更好，
反覆地將摺疊（unfolding）的條件展開（folding），再把展開的條件疊合
起來，再展開、再摺起來……。以抽絲剝繭的耐心與統整條件的毅力接受考
驗，微調出最適切的容許度，在感性基礎上發揮理性思維，找到設計邏輯的
自由度——設計的辛苦在此，價值與快樂亦俱於此。

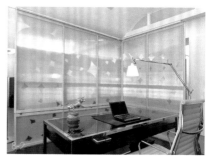

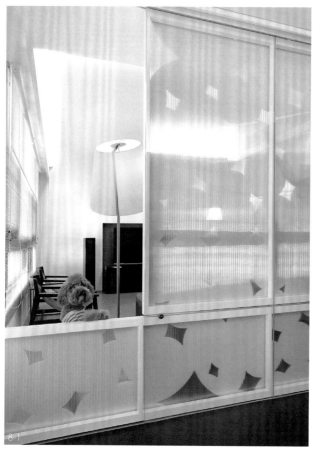

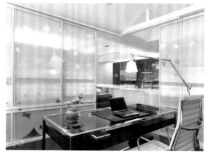

8-1+8-2+8-3 某程度上，我同意「空間設計是一
種服務業」的說法；對我而言，這是一項整合使
用者需求與基地條件的作業。
以植心園廖宅為例，屋主所飼養的寵物犬成為設
計考量的重點，不但發展出書房的上下層活動隔
屏拉門設計，同時也影響整體空間的動線與格局
安排；但倘若業主當時所提出的需求不同，空間
或許就不一定會採取此一設計。（植心園廖宅，
2008）

設計不只是單純藝術

與純藝術創作不同，我認為建築與空間設計是一個社會事件，一枚看世界的入口，一場無止盡的探險。每件設計案自成一座小宇宙，在不同的時空裡，設計者將能認識不同的業主並共同合作探索，從互動之中共享一個新的動態系統，一種富有能量及具備展開潛質的單純形式，經由對各種條件（環境、機能、業主、基地、歷史背景……等）分析整合與再發現，找出隱藏在真實世界下新的幾何秩序及關係，連接過去與未來。當然，對設計者個人的創作生涯而言，每件設計案都是這趟長期探險過程中寶貴的經驗，航行於不同的小宇宙之間並擦出新的火花，累積更多能量與創意，進而反饋成為設計者自身的生命風景。

或許是經驗與個性使然，我也不太喜歡只用現實的金錢去衡量與業主之間的關係，正如我強調設計是一場共同修行的「共業」，設計者為業主運用資源並設計出理想的空間，相對的，業主也提供了資源讓設計者有機會發揮能力與創意。放在現實層面來看，似乎是各圖其利。但我也經常從不同的業主身上學習到不一樣的人格特質與價值觀，甚或是品牌經營之道；同時，我也一直要求自己的設計要能帶給業主啟發性，引發業主對空間的不同感受與思考。我想，若能在設計的過程中讓彼此的生命都有良性互動與提升，也是一種無形的價值。

PROJECT 17
Sky Villa

敦化南路王宅 2003-2014

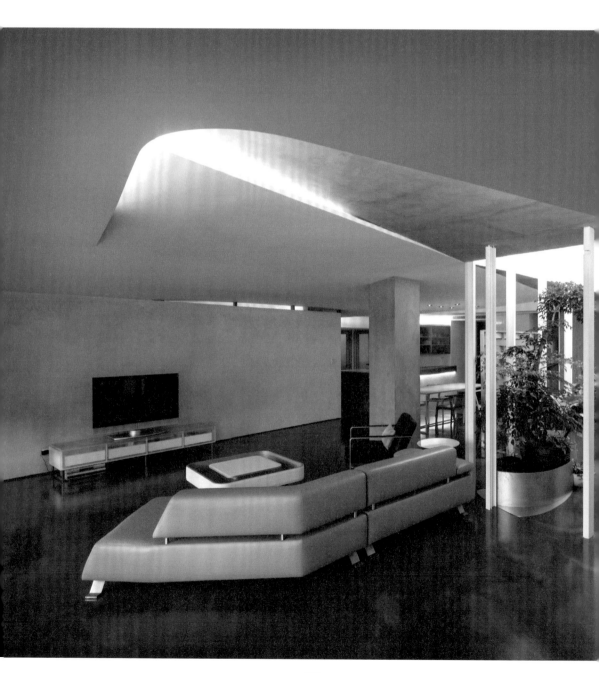

我有時會想起過去經手的設計案：「那專櫃不知是否還營業嗎？或者已經撤櫃了呢？」「聽說那一家人搬走了，不知房子賣了嗎？空間設計是不是也改了呢？」每一件設計案都像我的孩子，難免總有些掛心與想念。

位於敦化南路的王宅，在 2003 年初次委託我們執行設計，十年之後，2014 年再次委託整修住宅，給我一個檢視「孩子」成長狀態的最佳機會。

敦化南路王宅為一兩層樓挑空並且擁有屋頂花園的大樓住宅。在居住十年之後，由於主要居住成員有了變化，且空間本身也在歲月之中自然折舊，於是屋主決定重新進行整修。除了依據屋況損舊狀態與屋主目前的實際居住需求進行檢討外，並希望連同原本並未特別規劃的頂樓空間一併進行設計。

王宅 2003，平面圖。

王宅 2014，平面圖（一樓）。

王宅 2014：改變原本的波浪設計，以撕裂交轉的手法重新打造天花板，讓局部樓板裸露呈現原始皮層的清水模狀態，並將隱藏式光源嵌入縫隙，在光影中展現更為強烈的立體線條感。

王宅 2014，平面圖，頂樓

2003：純粹極簡為初衷

2003 年的初次設計，乃以空間中庭的採光天井為核心，由天井周邊環繞展開三房兩廳的格局規劃。此一天井區域最初其實是想要規劃為真正的戶外空間，讓此區域完全向天空開放；可惜後來考慮防水與排水問題而作罷，但我們仍以「green house」的意象，加上採光罩設計，規劃出能涵養天光的採光天井。整體格局主要採取開放式設計，搭配周圍窗戶引進光線，讓整個空間能沐浴在和緩流動的自然陽光裡，開闊而明朗。

由於屋案本身的天花板為無樑樓板結構，不需要特別修飾，但仍有冷氣出風口與室內管線等機能設備需要處理。於是我將天花板設計為一道斜紋波浪型天花，將空調等機能設備隱藏於波浪的峰谷之間，穿過整個室內空間並延伸至各個臥室，帶動整體空間的律動感與柔軟度，打造機能與形式、功能與結構合一的設計，而這也成為我日後設計天花板所常用的手法。另外，我還玩了一項小小的巧思：所有的室內隔間牆皆未到頂，在概念上使住宅成為一個大空間（One Room），讓所有居住成員在另一層次上達到「同住一屋簷下」的意義。

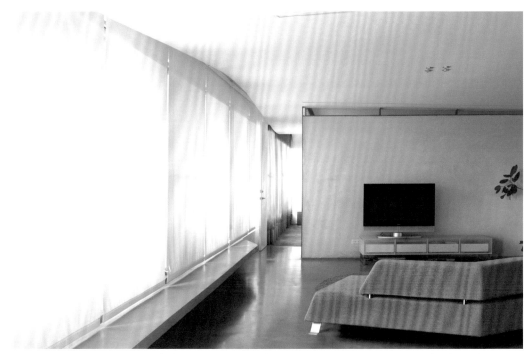

王宅 2003：空間內部所有隔間牆皆未到頂，在概念上使住宅成為一個大空間（One Room）；而客廳的橘色沙發亦特別為此案所作的設計。

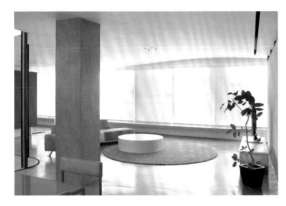

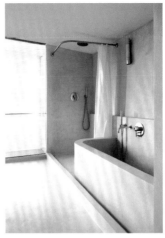

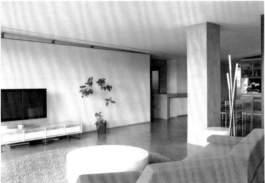

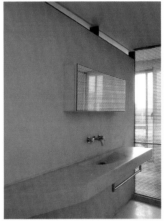

王宅 2003：浴室使用磨石子與白砂白水泥打造而成，整體效果雖好，但屋主使用幾年後，發現材質會有龜裂的問題，故 2014 年裝修時將材質調整為石頭馬賽克與鋁多層。

王宅 2013：天花板設計為一道斜紋波浪型天花，空調等機能設備則隱藏於波浪的峰谷之間。

王宅 2014：洗手臺與牆面採取一體成型的設計手法，以像其空間化的概念，追求純粹極簡的空間質感。

王宅 2013：客廳主牆採用白砂白水泥材質，營造純粹極簡的空間質感。

王宅 2013：中庭採光天井為整個空間的核心，三房兩廳的格局結構由此環繞展開。

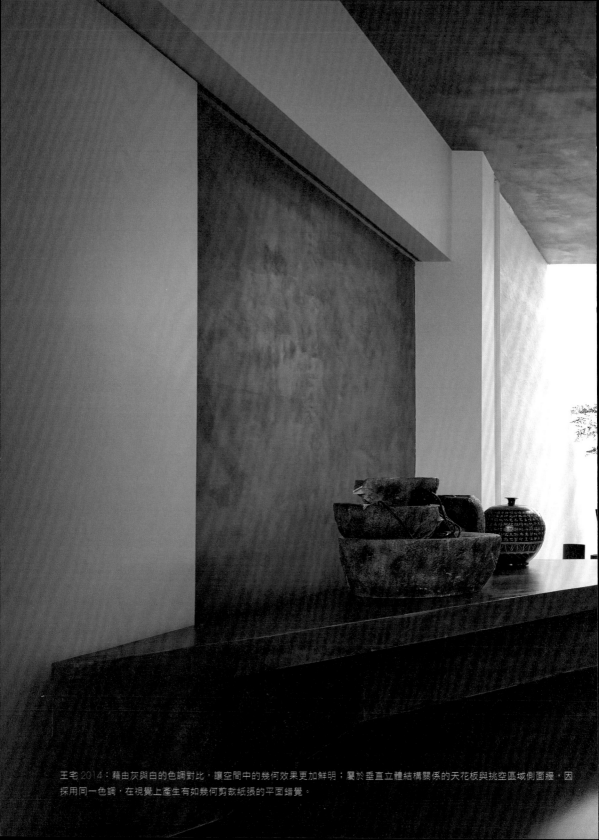

王宅 2014：藉由灰與白的色調對比，讓空間中的幾何效果更加鮮明；屬於垂直立體結構關係的天花板與挑空區域側面牆，因採用同一色調，在視覺上產生有如幾何剪裁紙張的平面錯覺。

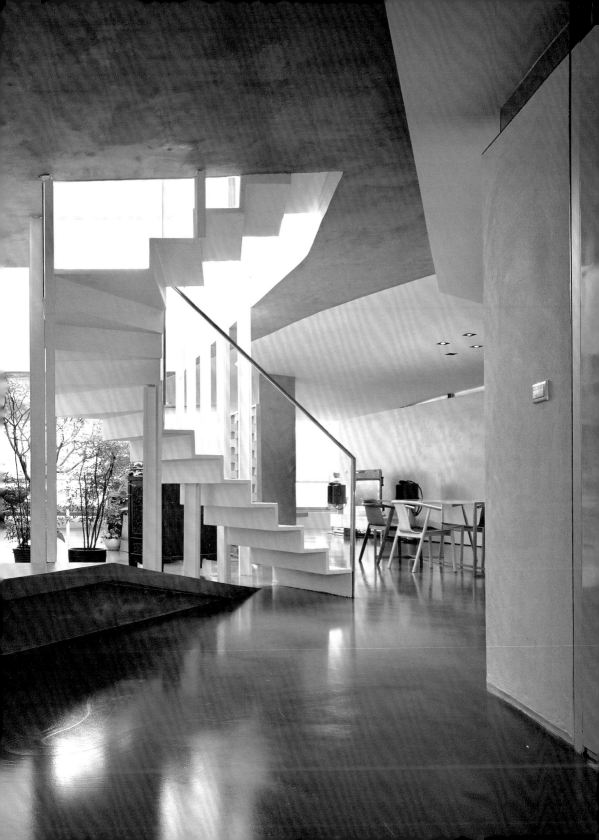

2014：讓歲月釀出家的風味

由於屋主一家其實很喜歡原本的空間設計，因此十年之後再度裝修，在平面格局上幾乎沒有什麼變動。然因屋主的兩個孩子均已成人並離家獨立，空間的居住成員改以屋主夫婦為主，所以我利用大套房的概念將兩間原本屬於孩子的次臥整合為女主人專屬的主臥室兼更衣室，讓空間更符合現況需求。而本次列入設計範圍的頂樓空間，則規劃為 20 坪左右的室內空間與 70 餘坪的空中花園，室內空間主要設定為休閒交誼廳，同時也可作為客房使用，讓孩子攜眷返家時能有充足的留宿空間。

此次裝修的另一項重點是針對昔日所用建材進行修正與檢討。除了汰換經時間證明不夠耐用的材質之外，同時也希望能藉由更豐富的材質與色彩對話，增添空間的美感意趣。2003 年設計時以純粹的極簡質感為主要取向，因此當時空間建材以木材、水泥與鋼鐵為主，整體呈現清淺乾淨的色調；而這次的設計則加入深色與暖色材質增加色彩對比，例如客廳主牆原以白砂白水泥打造，此次則改為大地色系的磐多磨材質；而地板也改用暗灰色磐多磨，與周遭的白色牆面形成色彩對比；通往頂樓的樓梯階臺則鋪上木皮材質，讓自

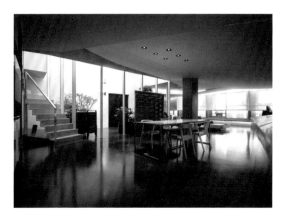

王宅 2014：地板改用暗灰色磐多磨，使空間不同於先前純粹白皙的極簡調性，而是在光影變化之中，醞釀沉穩安靜的感受。

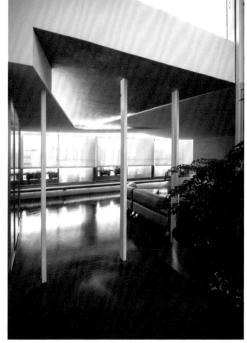

王宅 2014：以切挖概念經營樓板造型，形成白色幾何塊狀量體，明暗光影賦予層次變化，下方的細白柱體與樓板之間彷彿形成舉重若輕的支撐關係。

王宅 2014：挑空天井區域的採光罩以圓弧勾勒造型，讓空間呈現有機幾何的現代感。

然意象更加鮮明。而浴室原使用磨石子與白砂白水泥打造而成，起初施作完畢時效果頗佳，但使用幾年後發現材質會有龜裂的問題，故此次改以石頭馬賽克與磐多磨材質取代，對我而言是一次寶貴的學習。而空間中也有部分牆面沿用以往的白砂白水泥材質再覆以白漆，保留了原本的粗糙質感，同時也讓空間呈現兩次設計的痕跡。

考驗設計者自身的成長

2014 年再度進行裝修之初，屋主便提到：「希望裝修的感覺不是『重來』，而是『升級』。」而且，不只是「空間」要升級，屋主還期待能夠看到「我」的升級——亦即設計者歷經十年之後的思考成長與變化。

我不敢說自己在十年之內有著如何的「成長」，但是思考上的「變化」確實是有的。例如在天花板的設計上，這次我便不再採取波浪天花，而改用撕裂交疊天花設計，讓局部樓板裸露呈現原始皮層的清水模狀態，並且融合「空間傢俱化」的思考，將隱藏式光源嵌入天花縫隙，讓天花的線條感與立體感更鮮明。較之於早先的波浪天花板，此次更趨近於減法設計，讓空間能夠顯現更接近本質的狀態，不依賴造型而使空間具有更豐富的視覺效果——我也不確定這樣的設計是否能稱為「進步」，但其中確實反映了我長期以來對於「極簡」設計的態度與思考軌跡。

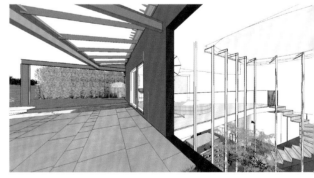

王宅 2003・設計草圖：當時原已發展出空中花園的構思，實際上則是延續至 2014 年方付諸實行。

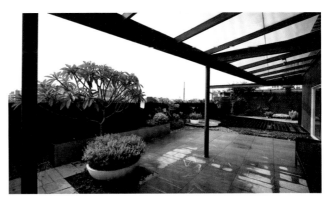

王宅 2013：衛浴材質改用石頭馬賽克與磐多磨材質，除了有耐用程度上的考量，同時也是因應整體空間氛圍的改變。

王宅 2013：空中花園以鋼構搭配清玻璃打造斜頂雨棚，從雨棚之下望向天際，彷若在屋頂豢養一方蒼芒天光。

王宅 2014：延續了先前牆面不作到頂的設計，從衛浴內部觀看牆與天花之間的縫隙，光線由另一端滲透而入，像是日出時分，晨光從地平線溢出的瞬刻。

王宅 2014．設計草圖：最初原想讓此區域完全向天空開放，企圖在室內創造一處室外空間；但後來考慮防水與排水問題而作罷，而改以採光罩設計透光天井。

137

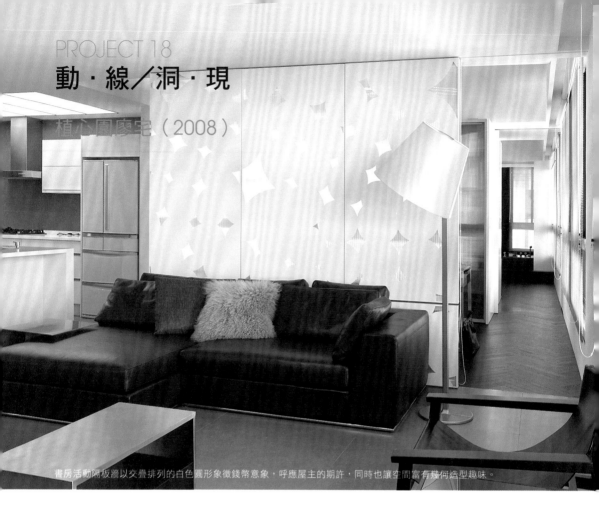

PROJECT 18
動·線／洞·現
植心園廖宅（2008）

書房活動隔板牆以交疊排列的白色圓形象徵錢幣意象，呼應屋主的期許，同時也讓空間富有幾何造型趣味。

對於家中飼養寵物的屋主而言，人與寵物的生活空間界定是個值得考慮的問題。尤其當寵物親密如家人，不是所有屋主都捨得在空間中作出一座籠子，限制寵物的自由；然而，基於健康與衛生考量，某些私人區域仍需要與寵物保持適當區隔，因此相應的設計與規劃確實有其必要。同時，這一層面的考慮亦不宜形成過多附加的設計元素，一則是因居家設計仍應以人為主，不宜做得像寵物店；二也是設想將來若未飼養寵物時，設計仍有其意義而不浪費。

臺北植心園廖宅就是一件有上述寵物考量的居家設計案。在設計之初，屋主便向我們提出兩項需求：其一是因為屋主從事金融業，希望居家設計能夠融入象徵金錢財富的美感元素；其二是屋主希望讓飼養的愛犬能在家中的公共區域自由活動，但是私人區域則希望能完全與愛犬的活動範圍區隔開來。

平面圖

「動‧線」實現流暢生活感

順應屋主對於傳統廳房格局形式的偏好，我主要將空間分成公共與私人兩大領域。公共領域包括客廳、餐廳與廚房，採取完全開放的型態；私人領域的部分則設計為環繞式雙動線，一方面加強整個區域的聯繫性，搭配二進式的整齊格局，讓各空間之間的關係既緊密又具有清晰的秩序感；另一方面則藉由雙邊廊道的設計，讓側面採光可以通透入室。

公共領域與私人領域的交界點設定為工作書房，為了讓此區域與公共區域之間保有互動，我利用中空板搭配玻璃作出書房的活動隔板，同時依據屋主愛犬的體型大小，把活動隔板設計可上下分離滑移的門片形式。如此一來，若想要維持書房與客廳的開放視野，卻又需要將狗兒區隔在外時，便可維持下半部門片關閉而敞開上半部，只限制住狗兒的動線範圍，而居住者便仍然可以掌握空間開放的自由彈性，不必為了遷就狗兒而全面封閉空間視野，藉此創造出「可變動的動線」，讓人的動線與寵物的動線取得了明確分界。

「洞‧現」勾勒極簡藝術美

呼應著屋主對於空間意象的期待，我也以交疊排列的白色圓形來打造書房的活動隔板，以此象徵錢幣的飽滿意象。此外，此案的天花板設計也延續我一貫以來的思考，採用一體成形的極簡形式；較不同的是，此次運用較多 3D 立體弧角，讓空間呈現流動的雕塑感。同時，天花板的局部也割裂出如口袋般的洞口，結合間接燈光，讓光線彷彿自空間中的袋隙凝聚溢出，有如錦囊聚生光明一般，讓具象的財富符號抽象化為某種溫和內斂的吉祥意象，在空間中自然洞現。

房間側邊的廊道設計，除了創造私人領域的環繞式雙動線，加強整個區域的聯繫性，同時也讓側面採光可以更均勻地進入室內。

此案天花板運用較多　立體弧角，在一體成型的造型中呈現流動的雕塑感；並於局部緊切袋狀洞口，內嵌間接燈光，營造溫和飽滿的明亮採光。

Simple House

天母許宅（2013）

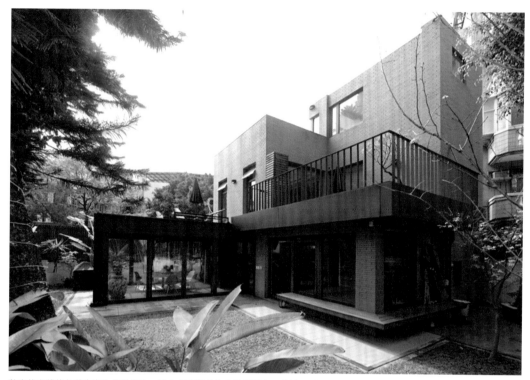

整座住宅建物如積木立方堆疊層次，藉由虛實形式的交錯與變化，寓於沉穩之中穿插輕快流動的旋律。

這是一間位於天母的獨棟住宅，空間坪數不大，兩層樓再加上頂樓花園僅約55坪，是一座小巧可愛的屋子。基地本身最大的優點在於室外環境有綠意庭院圍繞，甚至還有高達六層樓的高大松樹靜立在旁，在車水馬龍的臺北市裡真可說是一塊世外桃源。而此番整修計畫執行的範圍包括建築整體與室內設計，屋主希望能夠保留原本的建築結構，並表示整體設計不需要太過複雜華麗，期待成果所呈現的是一棟「樸實的房子」。

虛實交錯之間映現光影

本案雖然空間坪數有限，但因居住人口不多，室內格局需求相對單純，因此我將一樓設定為客廳、餐廳與父母房，二樓則為私人臥室與室外陽台。不過，由於基地本身屬於狹長屋型，為了克服基地形狀所造成的狹長空間感，同時也希望讓外部綠意條件得到充分運用，我依原有的建築結構為基礎，以方塊積木堆疊的概念交錯安排室內與室外空間，再搭配大量的玻璃材質，讓自然採光能更充分進入室內空間，並讓室內場景與戶外綠意有更多對話交流的可能。例如位於一樓格局後方的餐廳區域採取 green house 的概念，周圍牆面全以玻璃打造而成，讓室內的用餐環境也具有庭園餐廳的趣味。

傍晚時分，華燈初上。當燈光填滿窗戶聚出的缺口，觀者眼中所見牆與窗於建築外觀立面的前景、背景關係（ ），亦隨之改變。

樸實的簡單美感

而在建築外觀的部分，一方面是為了呼應屋主的期待，另一方面則是順應著基地的綠意環境條件，我以淺灰色二丁掛磚作為外牆的主要材質，搭配深灰色漆金屬材質構築一樓玄關門廊、後方餐廳及二樓陽台，營造低調但仍具有層次變化的視覺效果。但願這樣的設計，能守護這座小屋永保與世無爭、隨順自然的樸實幸福。

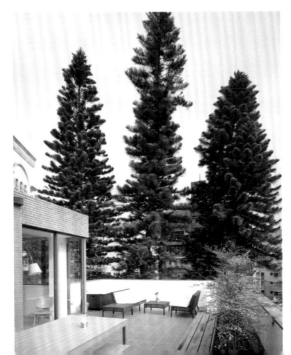

平面圖。

三棵鼎立在建築旁的高大松樹，給予居住者結廬在人境，而無車馬喧之感。

ISSUE. 9
品牌與空間

主題與變奏的交互輝映

在思考的過程中,主題與變奏不一定有固定的先後次序,而應該是彼此共鳴。
設計者的任務是在共鳴產生的容許度之間,譜寫能為品牌加值的藝術性。

在討論空間與品牌的關係之前,我想先粗略談一談我對「品牌」的想法。從
原理上說,品牌是一種「附加價值」的概念:例如一件皮包的本體價值來自
於它的原料與做工,而藉由品牌經營的形象與知名度,則帶來更大的附加價
值──消費者的認同、忠誠與信賴。

品牌是現代的神話

借用巴特(Roland Barthes)在《神話修辭學(Mythologies)》所提出
「現代神話」的說法,品牌其實就是一種現代版的神話塑造,如點鐵成金的
煉金術一般,品牌所創造出來的每一項物件都像是被加持了神聖意義的祭壇
用品,召喚著人們渴求取得物件以進入該結構的欲望。換言之,品牌的運作
機制可以說是一種共犯結構,無關乎是非對錯,而端看你是否認同。

正因品牌的價值屬於附加性質，所以相較於物品成本有限的實際值價，品牌的附加價值在理論上是可以無限上乘的。因此，如何將品牌效益最大化乃至於無價（priceless）之境界，就是品牌經營的遊戲規則。而建築與空間設計對於品牌的意義，即在於其無價的藝術性能成為品牌加值的重要一環，我覺得這是歐洲大型品牌如 LV、PRADA 的厲害之處——品牌當然是商業的，但他們懂得與文化接軌、創造文化議題，甚至是站在文化的高度俯視自身價值。

空間藝術性為品牌加值

空間與品牌的結合，較常見的手法是應用品牌本身的視覺符號以共享集體記憶，例如 Herzog & de Meuron 於東京南青山所設計的 PRADA BOUTIQUE AOYAMA，即是取用 PRADA 的經典菱格紋元素來處理建築的表層形式。

其次，品牌邀請藝術家合作空間作品的策略本身，也是一種頗高明的議題操作手法。像是 Koolhaas 與 PRADA 合作，在韓國首爾打造的「變動劇場（Transformer）」，建築本身可以四面翻轉，在概念上亦可說是一件尺度巨大的建築模型。

又如 Karl Lagerfeld 與 Zaha Hadid 合作打造的遊牧建築「香奈兒流動藝術館（Chanel Mobile Art）」，建築本體由 300 片玻璃纖維及 750 組鋼樑構成，不但流線型外觀具前衛感，更像是一座超大型帳篷，在全球各地巡迴停駐，精彩同時也富話題性。

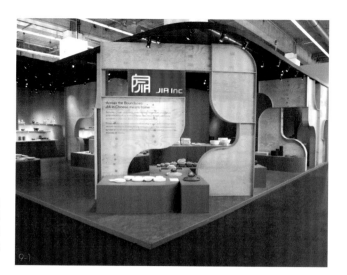

9-1 在我合作過的品牌當中，JIA 的主題即屬於開門見山的類型。其品牌精神很直白地以篆書概念設計而成的「家」字 LOGO 表現出來：交會東西思維、鎔鑄古今傳統。（JIA 法蘭克福展覽，2011）

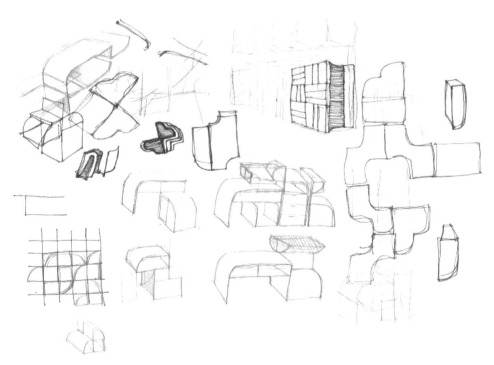

9-2 我試著將「家」的篆書構造拆解為單元組件，以中國傳統的窗櫺概念結合西方幾何造型，字體結構中的縫隙經過翻轉挪移，成為商品展示檯面或支撐腳架。構想本身具有遊戲性，希望藉由空間形式傳達給觀者玩古喻今的品牌精神。（JIA 法蘭克福展覽，2011）

再舉一個較極端的例子，PRADA 曾授權商標使用權予藝術家 Elmgreen & Dragset 的空間裝置作品〈The Fake Prada Store〉，於美國德州一處荒僻公路旁打造一座無人看守亦不得而入的商品展示櫥窗，藉由空間的突兀、隔閡與疏離，反諷資本主義下的拜金文化，但不可否認，該作品同時也為 PRADA 創造許多議題。雖然藝術家聲稱該作品並非為 PRADA 廣告，但當藝術介入商業場域時，不論所採取的姿態是主動或被動、嘲諷或抵抗，雙方某程度上都已在此合謀結構裡各取所需。

對我而言，與品牌的合作是很重要的學習。不論是寶騰璜張李玉菁、Aesop、10/10 Apothecary 或者是 JIA Inc. 品家家品……等等，每一次的經驗都帶領我重新思考品牌的意義，以及品牌與空間之間的關係。如果說一個品牌是一個獨立的主題，那麼空間就是在此主題內所展開的各種變奏；但此萬變不離其宗的主題，有時是開門見山，有時卻是經過各種變奏的交錯響應，方於冥冥中逐漸朗現。

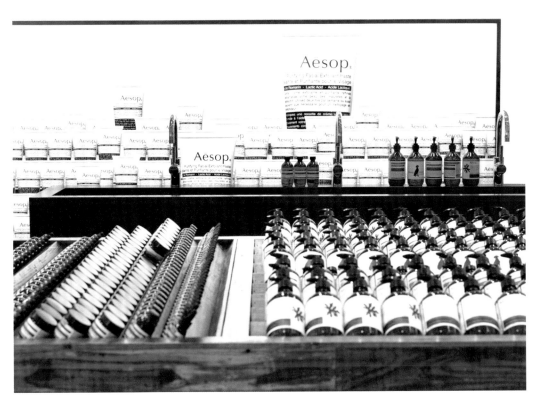

圍籬

竇騰璜張李玉菁臺北京站店（2009）

2009 年 4 月著手設計的竇騰璜張李玉菁臺北京站店，是我
們合作的第八件案子。隨著業主事業版圖的擴張，品牌展售
空間的設計方針也逐漸隨之調整，在京站店之前的台中店
Metal House 與高雄店 Bias 裡，我們已經開始嘗試找尋空
間系統化設計的可能性，希望能夠創造出兼具創意與可複製
量化特色的空間元素。而在開始進行京站店的規劃設計時，
業主竇騰璜先生這次更明確地提出「希望展售空間具有品牌
特性與辨識度」的期許──尤其因為這次設點於京站時尚廣
場，該商場所聚集的商業品牌與消費族群均相當多元；在這
樣的基地環境下，該如何在眾聲喧嘩中獨樹一幟，成為這次
設計的重點。

從路邊攤的違章建築發想靈感

因為這次的設計目標是要確立品牌的空間形象，攸關長久經
營考量，所以我們也格外謹慎，反覆嘗試許多想法並提出各
種設計方案。業主也都認為效果不錯，但總覺得以明確的品
牌辨識度而言，似乎還是差臨門一腳。後來，竇先生提起他
赴韓國舉辦展覽時在路邊看到以沖孔鐵製浪板搭成的違章建
築，我聽了也覺得很有意思，再加上大安店 Mesh 與臺中旗
艦店 Metal House 也運用過相似的浪板元素，某程度上可
說是具有延續性。於是我們便以沖孔浪板這項建材為主軸進
行設計發想。

將沖孔鐵板這項常見於工業用地的粗獷建材詮釋出精品質地，可說是對於
「解構．極簡．工業感」的呼應；而此設計也有辨識度高、易於複製施作等
特質，利於品牌擴增據點的經營需求。

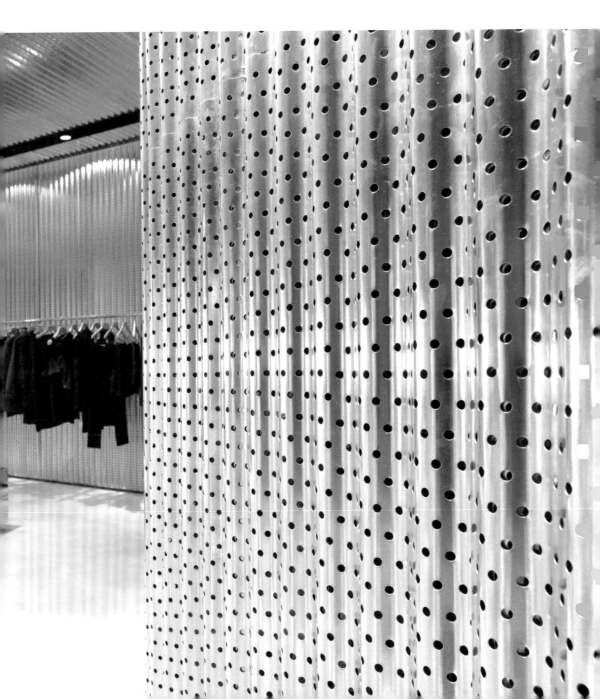

京站店設計草案之1：以輕薄金屬板片穿梭於空間之中，如同紙張的轉折，營造前衛流行感。

京站店設計草案之2：曲線弧面創造連續平面空間，局部剪裁透空以達到與基地對話呼應的效果。

京站店設計草案之3：由基地狹長、開放的特性設想入口設計，兩側形成內折的切片造型，引發消費者走進空間的欲望。

京站店設計草案之4：此方案綜合了各提案的特點，以沖孔鐵板打造一座有如工地安全圍籬的金屬籬笆，在偌大的展場中自成一間店中店，同時也符合業主所要求「易量產複製」的特性，故最後以此為定案。

繞出一座店中店

以路邊常見的工地圍籬為靈感，我們以特製規格的沖孔加工鐵製浪板將展售空間「圍起來」，等於是在偌大開放的商場建築中圍繞出一座「店中店」。相對於商場中多數採取全開放式設計的店面，圍籬所帶來的輕微隔閡反而讓空間感更明確；入口處則安排展示品，一方面作為入口動線引導之用，另一方面也具有挑逗誘引的作用，讓觀者在無法一眼觀覽全局的情況下，反而產生走進圍籬一探究竟的欲望。

空間內部亦均以沖孔浪板打造而成，從牆面延伸至天花板，透過封閉的形式操作並以圓弧狀的折角串連，同時呼應了多角形量體的試衣空間，而試衣間的玻璃鏡面牆也折射周圍的金屬材料，每個不同的折面角度又映射出相異的空間畫面，營造奇異的空間感；而浪板本身的波浪紋理與孔洞，也讓映照其上的燈光產生豐富的層次變化，為空間帶來簡約而柔和的氛圍。就購物體驗而言，相較於全然開放的玻璃櫥窗，顧客在圍籬的環繞下反而獲得一種隱蔽的安全感，更能放鬆自在地選購商品。

此次設計雖然在概念創發階段花了不少時間，但是材質與空間結構本身卻不難處理，而沖孔鐵板也具有易於施工與便於複製等系統化特質。因此，在京站店之後，竇騰璜張李玉菁品牌所陸續設立的幾處據點均以此銀鐵沖孔圍籬為空間主角，也確實形塑起品牌的空間形象。我想，我們算是達成了階段性的任務。

平面圖。

148

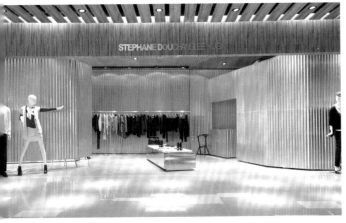

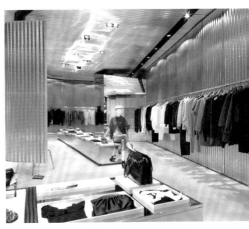

在令人眼花撩亂的開放式大型商場裡，圍籬所帶來的些許隔閡，反而讓此據點的存在感更明確。而入口處的微妙內彎曲線，則企圖引發觀者走進圍籬一探究竟的好奇心。

試衣間設計為一多角形玻璃鏡面量體，不同的折面角度映射整體空間，造成延伸沖縮的視覺效果。

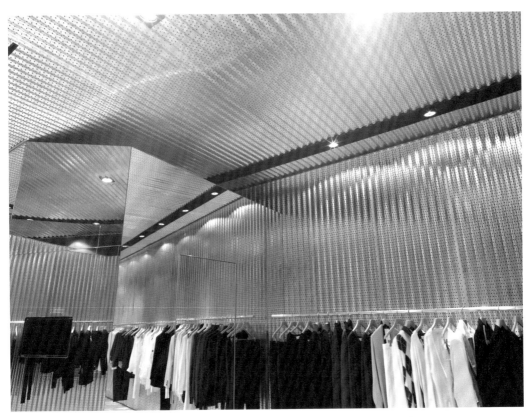

當燈光投射於沖孔浪板時，藉由波浪紋理與板材孔洞的特性，讓空間漫漾著如漣漪水紋般的柔和光澤。

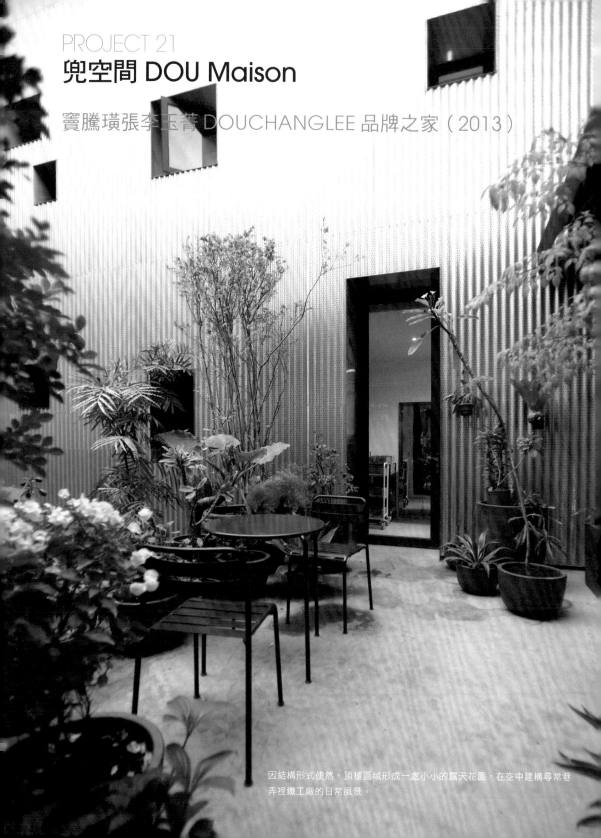

PROJECT 21
兜空間 DOU Maison

竇騰璜張李玉菁 DOUCHANGLEE 品牌之家（2013）

因結構形式使然，頂樓區域形成一處小小的露天花園，在空中建構尋常巷弄裡鐵工廠的日常風景。

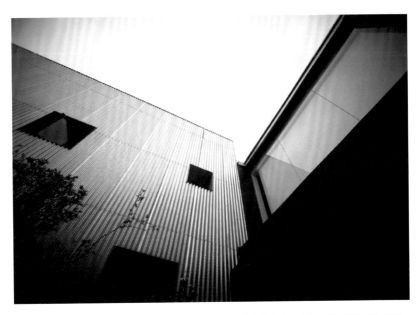

頂樓加建的局部外牆延續內部的沖孔浪板材質，彷彿像是空間內的鐵皮屋撐破了老建築的頂端，做序於天際。圖片提供／DOU MAISON 兜空間

兜空間 DOU Maison 的基地是一座位於臺南市中正路上的雙棟連體老建築，建築本體是日治時代昭和七年（西元 1932 年）由日籍建築師梅澤捨次郎所設計，一旁即是著名的古蹟林百貨，並且同屬於末廣町商店住宅群，為臺灣首批現代化鋼筋混凝土建築，同時也是臺南市第一條經過整體規劃的市街，在臺灣建築史上頗具意義。能夠為這座老建築執行改造設計，對我而言也是意義重大且難得的機會。

時尚品牌 x 古老建築 x 在地文化

這座建築物從用途規劃到裝修完工，歷時長達五年，並在「竇騰璜張李玉菁 DOUCHANGLEE」品牌成立二十週年時正式啟用；整座建築的改造方向，主要也是朝著空間用途規劃與品牌進駐老建築的意義進行。竇先生 2009 年接手此建築時，一開始便是計畫打造為複合式的生活美學空間，於是我們以建築本身的連棟形式為基礎，一棟規畫為竇騰璜張李玉菁品牌服飾的展售店面，另一棟為簡食咖啡廳，兩棟共有的頂樓加建則設定為文化展演空間。

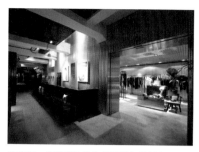

天花板、橫樑與沖孔浪板牆面之間刻意保留的鬆動空隙，是連棟空間內部生長出鐵皮屋皮層的證據。圖片提供／DOU MAISON 兜空間

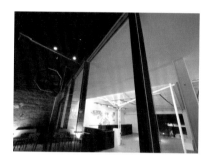

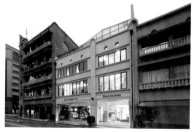

DOU MAISON 兜空間與林百貨比鄰而立，林百貨的磚石外牆也成為兜空間頂樓風景的一部分。圖片提供／DOU MAISON 兜空間

頂樓區域設定為展覽藝廊，刻意使鐵皮屋斜屋頂的構造裸現於空間中，是一座不折不扣的「藝術工廠」。圖片提供／DOU MAISON 兜空間

竇先生將空間命名為「兜空間 DOU Maison」，也很有意思。「兜」字一方面與「竇」字音近，一方面也有「兜在一塊兒」的意義，頗能表達出複合式生活美學空間的經營型態，與古蹟結合時尚的文化意涵。而「兜」的發音又近似於臺語的「家」（ㄉㄠ），所以店名的英文取作「DOU Maison」，也意味著品牌與本土在地文化落地生根的關係。

在古蹟裡蓋一座鐵皮屋

從建築的角度來看「在地化」，我們一方面想要保留這座古蹟本身的歷史氣息，與臺南古都的文化形象相呼應，另一方面也希望表現出「台味」濃厚的建築趣味。於是我們乾脆延續京站店的鐵皮圍籬概念，將連棟老建築其中一棟的空間內部以沖孔浪板為主要材質搭出一座三層樓的鐵皮屋，作為服飾的展售空間，藉由「屋中屋」的建築概念，來呼應「店中店」的經營形式。建築內部局部樓板刻意採取挑空設計，讓在鄰棟用餐的消費者也能看見隔壁的鐵皮屋，並且意識到鐵皮屋與原始建築之間是一種鬆動的、被置入的微妙關係。兩棟建築的連通處則以一座黑色木質大樓梯蜿蜒串聯，以幾何雕塑造形重新為老建築注入現代感，再以臺灣常見的鐵皮斜屋頂來打造頂樓加建，從整體外觀看來就像是從古蹟的內部「長出」一座鐵皮屋。

而空間內部也大量保留老建築本身的原始牆面，讓臺灣工業化過程中所衍生的鐵皮屋文化，與日治時期老建築的歷史古蹟意義碰撞對話，同時也是竇騰璜張李玉菁品牌空間「解構‧極簡‧工業感」的創意延續。

建築外觀草圖：老建築與鐵皮屋的穿套關係。

一座帶有幾何折線造型成的黑色木質大樓梯貫穿上
下空間，以簡潔的造型語彙為老建築勾勒現代時尚
風華。圖片提供／○○○○○○○○ 現空間

PROJECT 22
Bubble Space

10/10 APOTHECARY 系列（2010-2011）

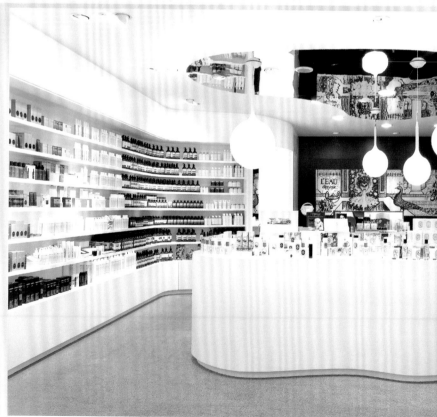

10/10 APOTHECARY 為 Aēsop 在臺灣的代理商發展的複合式美妝產業，其經營概念源自於歐洲「藥妝店」，集結世界各地品牌並且涵括 SPA、美甲等多元服務項目。因此，在空間形象的營造上，業主期許空間能夠呈現「簡約包容」的設計感，同時也希望能夠預留容納新品牌加入的彈性。

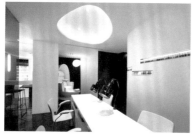

2011 · 大安店
諮詢區的流線造型與整體設計語彙一致，營造科技未來感。

2011 · 大安店
內凹的碗型天花板呼應卵石中島的有機造型設計，結合內嵌燈光，藉著光圈的柔焦感，如一枚輕盈的泡泡，漂浮於空間之中。

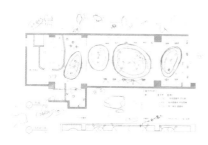

天花板的造型設計與安排，是依據上方的樑柱結構與下方的卵型中島位置所做出的思考回應。

雖然是與同一位業主合作，但此一品牌所訴求的空間表現與 Aēsop 頗為不同。Aēsop 因產品本身的包裝就有極高的辨識度，因此空間主要經營的是能夠襯托產品的氛圍感；而 10/10 APOTHECARY 集結多品牌，反而更需要藉由較為明確的空間形象，在消費者心目中產生熟悉感與辨識度，同時也必須能適應多項品牌所展現的特色與訴求的客群。這一目標起初並不容易達成，但在陸續發展幾間店面之後，整體品牌所需要的空間機能與形象表現逐漸穩定成形，這段發展的過程對我而言也是蠻寶貴的學習經驗。

初衷 · 概念

10/10 APOTHECARY 最初設定的品牌名稱為「A+APOTHECARY」，當時原預定設櫃於臺北 101，由於基地規模較小，在設計上也就以較簡約的水平流線展示櫃為主。後來 A+APOTHECARY 雖未正式成立，但簡約流線的概念則成為 10/10 APOTHECARY 在微風廣場第一家分店的設計基礎。

規劃 10/10 APOTHECARY 微風店時，考量到品牌兼具精品專櫃的特性，在市場上主要訴求具有獨立經濟能力的消費族群，卻也具有吸引年輕世代的潛在發展性，因此我將空間區分為左右對稱的黑色與白色區域，黑色區域主要用於展售精品，白色區域則是以美妝產品為主，使空間兼容精緻高雅與年輕時尚的美感特質。而為了讓品牌在同類型消費市場中能夠具有鑑別度，我以「有機極簡」作為主要設計概念，打造出狀如花生般的水滴造型中島展示櫃，天花板也以同概念打造鏡面設計作為呼應並表現層次效果。

嘗試 · 調整

不過，我們後來發現微風店的水滴型中島較為笨重，櫃點需要遷移時會有搬運不易的困難。所以第二家位在天母新光三越的店面便作出新的嘗試，改以玻璃材質打造流線造型櫃

體，表現輕盈晶透的質感；但玻璃造形的難度較高，不容易複製，成本相對也提高許多，故後來的櫃點並未延續此設計。因此，接下來的台北京華城分店與台中新光三越分店便重新回歸水滴型中島進行改良，修改為體積較為小巧的卵型中島，使之具有便於移動的特點，也使其造型成為空間中極具辨識度的特色設計。

淬鍊・成形

累積幾間百貨公司櫃點的設計經驗後，10/10 APOTHECARY 位在大安路的獨立店面可以說是集大成之作，也是正式確立了空間的品牌形象。從一貫的「有機極簡」概念出發，我以曲線流弧線條打造具有不規則特性的橢圓造型，如同輕巧漂浮的泡泡一般，而空間中的平台櫃體也採取一體成形的卵型表現，並打造凹碗型天花板與之呼應，讓空間呈現柔和的動態感。色調上則選擇黑白灰三種「無色感」的基礎色調，搭配玻璃、鏡面鈦金屬、輕量白色人造石等強調光線表現與平滑淨透特性的材質，與橢圓泡泡造型相互呼應形成未來感與太空感，冀以營造一種優雅的前衛時尚。

此外，考量到商業空間的辨識度與施工成本，在空間量體的設計上我也加入易於複製的系統化特性，而所有的櫃體與中島均能獨立拆卸與移動，若有需要更換展售地點，也能方便遷移而不會造成材料的浪費，不論就裝修成本或環保考量而言，都具有經濟效益。

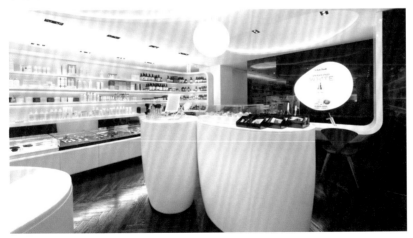

2011・大安店
將微風櫃點的水滴造型中島改良為較輕巧的卵形，走符合商業空間時常需要遷移櫃點的需求。

ISSUE. 10
氛圍
―

感覺的傳遞與分享

什麼是氛圍？從字面上的意義來看，「氛」是「空氣」，而「圍」是「環境」，綜合起來即是環境的感受。就建築或室內設計而言，一件作品所引起觀者在視覺之外的其他感覺，大概就可以說是作品所傳達的氛圍。我們不妨從「氛圍」的各種形容詞來思考：「甜美／苦澀」的氛圍，是味覺；「靜謐／熱鬧」的氛圍，是聽覺；「溫暖／冰冷」的氛圍，是觸覺；「清新／腐敗」的氛圍，是嗅覺；「神聖／恐怖」是意覺。也就是說，氛圍的意義在於觀者並不是實際經由「口、耳、身、鼻」感受到這些感覺，而是透過「眼」觀看作品而得的視象作為窗口，觸發其他感官知覺的聯想，形成觀者身處空間之中所獲得的整體性感受。

攝影鏡頭下的「空氣感」

日文裡用「空氣感」來說明此種氛圍的存在。這讓我想到被稱為「空氣寫真大師」的日本攝影師藤井保，他長期與日本工業設計大師同時也是 Muji 設計總監的深澤直人合作，2014 年兩人正好在臺灣舉辦了首次聯展「Medium／媒介」。所謂「媒介」的意思，是指一種相互的關係，就像藤井自己所說的：「我是個攝影師，而我的工作就是去觀察人類所製造的物品與風景之間的關聯。」這也就是我們這裡所說的「氛圍」或「空氣感」。

若說藤井的作品是在「塑造」某種氛圍，日本另外一位當代攝影大師杉本博司則是更後設一層地直探氛圍的意義。大約二十年前我在英國第一次接觸杉本博司的攝影作品，那時看到他鏡頭底下的建築物經常是模糊的，我十分喜歡。他的作品可以說是把氛圍直接抓到你的前面來，例如《海景》系列，雖然人人都可以拍海，但杉本博司拍出來的海就是跟別人不一樣，他花很長的時間去拍，藉由影像帶領觀者的五感進入海的氛圍中，所以能超越符號的表層符旨。我想，這是氛圍迷人的所在。

以氛圍啟動一場感官饗宴

氛圍營造也是空間設計極重要的一環。與業主溝通時，相較於標籤化的商品消費型 KTV 式空間風格，例如中東風、日式風、北歐風、南歐鄉村風等等，我更傾向引導業主告知所期待的空間氛圍。因為室內設計市場上的風格已經流於固定的公式套用，設計者基本上只是反覆操作同一套公式當中的各種裝飾元素──當空間的質感不再來自空間結構本身，而必須仰賴外加的裝飾品，那麼設計者所設計的並不是空間，而是塗飾畫面。但是氛圍作為一種抽象的感覺，則未必需要依賴固定的裝飾品，而可以建立在空間整體結構的互動關係上。同時，若能幫助業主跳脫市場上商品式風格的束縛，從氛圍與感覺的角度引導業主思考，也更容易釐清業主心目中真正的想法。

舉例來說，在我所設計的商業空間裡，「誠食餐廳」表面上或許會被室內設計雜誌定義為「自然風格」，但細看就會發現這件案子除了因應商業需求所作的局部視覺考量之外，空間感並不是依賴市面上常見的自然風格元素所堆積出來的，當中所要訴說的故事也並非簡單用風格標籤就能定義。

而「誠食餐廳」的業主也很有意思，餐廳以「原味料理・在地食材」為經營理念，但業主一開始就強調不希望空間變成同類型餐廳常採用的鄉村風格──這樣的訴求也正符合我的想法，所以除了以具有植物纖維感的鑽泥板創造品牌商標裝置之外，空間中幾乎沒有額外的裝飾設計，而是藉由空間結構呼應流暢的服務動線，並以導光板留住空間「在地」且「原味」的自然採光，希望讓消費者能夠在空間中感受到無拘無束的舒適氛圍。

不過，正因為氛圍是全體感官共同互動的饗宴，經常是無法用文字全盤涵括的，暫時也只能言盡於此。對於設計者而言，平時經常磨練感官的敏銳度，習慣於捕捉周遭空氣所渲染的氛圍感，我想這會是讓設計跳脫市場商品風格定式的好方法。

10-1

10-1 店面斜切一角的造型與內部樑柱幾何結構連成一氣，同時也呼應餐廳標誌的斜屋頂家屋符號。（誠食餐廳，2010）

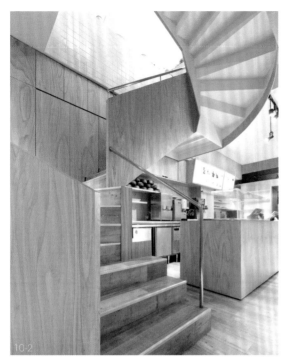

10-2 呼應著餐廳追求自然、原味烹食的經營理念，在建材的選擇上以具有環保概念的回收木皮為主，並讓空間展現自然舒適的氛圍。（誠食餐廳，2010）

10-3「溫暖小木屋」是餐廳的重要意象，但我們並未採取常見的渡假式木屋設計，而是擷取木屋建築形式中斜角的幾何概念與木材的材質元素，搭配可自由入座的寬敞大桌面，賦予餐廳「家」的氛圍。（誠食餐廳，2010）

10-4 由於基地所處環境限制，較難向室外借取窗景與採光，所以我用導光板打造面狀光源，創造「發光的窗戶」的意象，讓整個空間更能呼應餐廳標誌所設計的木屋形象。此外，導光板所營造的充足光源，也讓整個用餐環境的採光更均勻舒適。（誠食餐廳，2010）

潔淨的神聖感

白金牙醫

靜靜從縫隙中滲出的光線與柔和的弧形牆面,化解了白色冰冷不祥的氣息,轉化為潔淨光明的神聖感。天花板與樓梯像是從牆中撕裂生長出來一般,藉此消除空間中所有尖銳的稜角,讓空間呈現柔軟包覆的狀態。

一樓空間以及傢具造型構想草圖。

這是一間位於台北市內湖區的牙醫診所。業主本身是牙醫,而太太則是鋼琴教師,因此診所的一樓空間也兼作鋼琴教室使用。基地雖有兩層樓,但空間其實不大,僅有 26 坪,而且屬於狹長型空間。所以我一方面將主要心力放在服務空間的配置與整體動線的流暢度,以滿足空間作為診所使用的基本性質;另一方面則依循空間原有的結構,盡可能以減法來簡化空間,讓阻礙空間感的成分能少則少,尺度能提高則盡量提高,讓空間呈現純粹潔淨且令人安心的氛圍。

以天花板層次隱藏冷氣出風口與管線，將空間中多餘的視覺干擾減到最低。

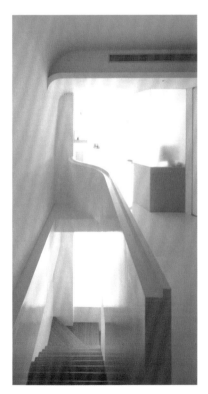

考量服務空間與動線規劃，將通往二樓診區的樓梯安排於空間中段，運用玻璃材質導入正面採光，讓人拾階而上時仍能在光亮之中獲得安全感。

無稜角的潔淨空間

白金牙醫的整體設計手法，與先前的 YCAMI 家具館及信義路康宅基本上是一致的，都是採取極簡空間形式的思考向度。而也因為有了先前的經驗作為基礎，白金牙醫的手法更成熟，形式上也簡化地更加徹底。尤其因為空間用途為牙醫診所，我希望盡可能抹除空間中所有的尖硬稜角，利用弧形牆面精確地控制每個角度，結合間接燈光的設計，讓空間產生柔焦的美感，並隱藏冷氣出風口與管線所造成的視覺干擾，希望能夠讓人感受到潔淨、安全與信任的空間氛圍。

醫療場所的神聖性

或許因為醫院總是讓人聯想到病苦與疼痛，有許多設計者喜歡以俏皮的遊戲感或華麗的裝飾元素消除醫院的「藥水味」。但可能我父親是醫生的緣故，我反而覺得「藥水味」正是醫療專業的一種象徵，若貿然以外加的裝飾予以掩蓋，反而讓醫院沒有醫院的樣子。因此白金牙醫的設計並不避諱醫院的冷、白、空等印象，反而希望從中提煉某種淨化而神聖的氛圍：例如診療室的玻璃則刻意使用墨鏡，邊緣處以燈光營造出糊化的視覺感，就像是 X 光片的模糊邊緣一樣；而整體色調上我幾乎只用白色，展現明亮清爽的感覺——有點像是進入教堂，沐浴在純淨的光輝之中，讓身心在雙重意義上獲得救贖、昇華與洗禮。

人們對於事物的恐懼往往來自於陌生，對於醫院的藥水味或冰冷器械的拒斥亦若是。如果能夠運用設計的美感，淨化並除去人們對於陌生事物的不安與不信任，我想那就是設計最珍貴的力量與價值。

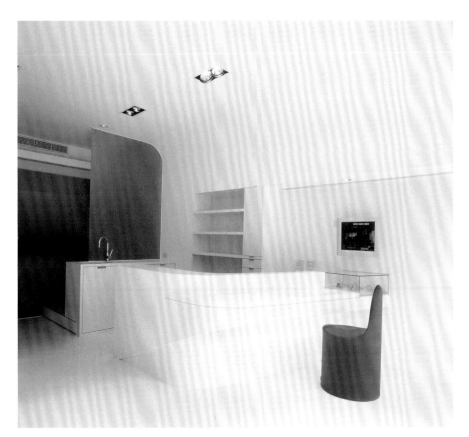

空間中所有的量體包括接待櫃檯、樓梯等，均仔細以弧角處理，使之呈現如雕塑品般的美感。

墨鏡四周以光線處理柔焦糊化的質感，彷若，光片微微暈光的邊緣一般，將醫療道具的形象轉化為藝術元素。

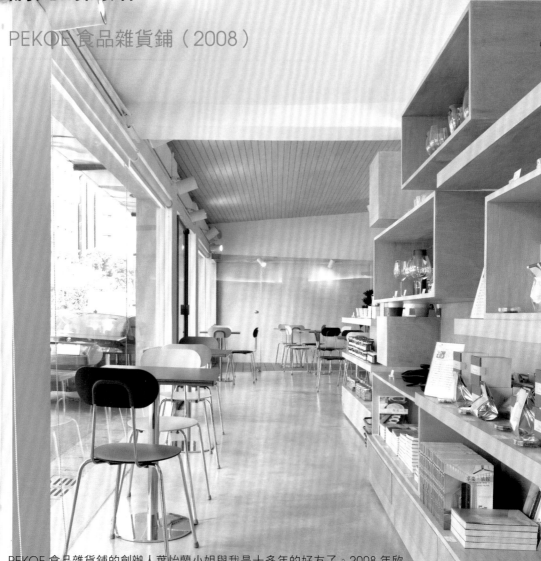

講究的開始

PEKOE 食品雜貨鋪（2008）

PEKOE 食品雜貨鋪的創辦人葉怡蘭小姐與我是十多年的好友了。2008 年欣
聞她要將 PEKOE 食品雜貨鋪從網路銷售發展為實體店鋪的消息，後來又接
獲她的聯繫，希望能由我來執行空間的設計規劃，讓我受寵若驚。不過，既
是好友實現夢想的空間，而且我向來亦很欣賞 PEKOE 食品雜貨鋪的經營態
度，眼看似乎沒有什麼推辭的理由，便欣然受託，就此與葉小姐共同展開一
場「講究的設計」。

講究的簡約

「PEKOE」，源自於專業紅茶領域裡的分級用語，其中最基礎的「Orange Pekoe」，意味著紅茶等級裡的「講究的開始」。而葉怡蘭小姐不只是對食物講究，對空間亦然。光是找尋適合的店面就耗費她一年多的心神，選定理想店址後，針對空間設計的概念討論、規劃、修改到施工完成，也耗時近五個月。能夠對於夢想懷抱這樣講究而認真的態度，是讓我深感佩服的。

此實體店鋪最重要的目的，在於商品展售——以商業空間而言，這話說了像是沒說；但對於從虛擬的網路店面發展為實體店鋪的 PEKOE 食品雜貨鋪而言，卻有很重要的意義：實體店面的成立，讓原本只能在電腦螢幕前想像商品的顧客，可以走進店鋪接觸商品。因此，整體空間的設計重點便自然落在展示櫃體的設計上。

在討論設計概念時，葉小姐提到「不要任何刻意的多餘的線條語彙」，恰也符合我長期以來對於空間形式的極簡追求。於是，我們研究數種展示方案，最後決定以水平軸線的延伸，配合比例切割形塑線條美感，藉由完全開放的展示形式，確保每件商品都能在於顧客面前完美呈現細節特色。櫃體材質則選擇以夾板染色平光處理，藉由材質的樸實粗糙質感，來對顯食材的精緻講究。

親切的氛圍

如前所述，PEKOE 食品雜貨鋪成立實體店面最重要的意義在於從虛擬環境落實為真實空間。因此，整體空間的設計方向從一開始就決定以簡約、明朗、自然為主，試圖營造一種親切的氛圍——正如葉小姐最中意店鋪落地窗前大方灑落的金黃色陽光，讓顧客全副身心都能浸潤在真實空間裡的空氣、溫度與光感。

為了讓空間擁有更平易近人的親切氛圍，我們刻意讓空間中的建材展現其自然質地：例如質樸的木造展示櫃、局部木刷白漆的天花板、裸露建築混凝土結構的白漆樑柱、水泥地面等等，擺落一切矯飾造作，讓空間與人之間產生最親近而真實的互動。

玻璃包廂營造介於室內／室外的趣味感，地面、玻璃牆與天花板傾斜角度亦呼應空間的斜屋頂設計。

前端天花板以簡單的淺色木材質打造而成，微微上揚的傾斜角度設計，除了象徵歐式斜頂木屋的童話感與親切感，也具有向內延伸發展、「把空間張開」的用意。

以水平軸線延伸展開，配合比例切割形塑線條感的展示櫃，是本案的設計重點。

167

Pure Atmosphere

Aēsop 系列（2006-2009）

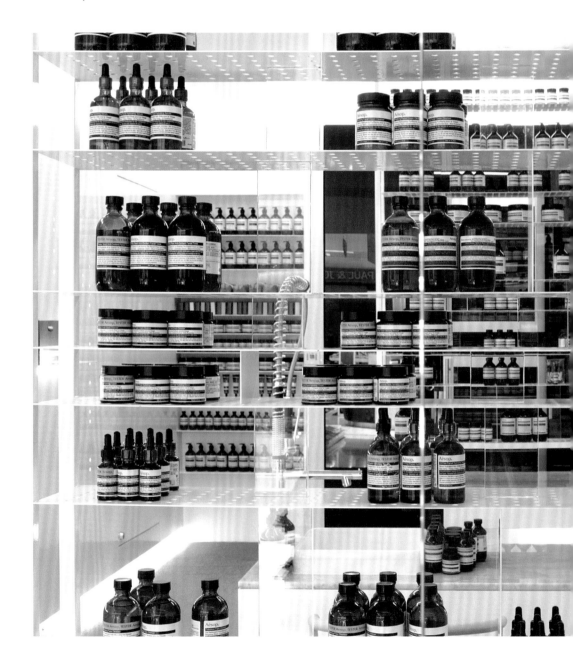

我剛開始與 Aēsop 合作時，曾赴澳洲總公司拜訪，那時創辦人 Dennis Paphitis 除了帶我們參觀幾間自家店面，就是去小酒館、美術館之類的場所，而不是去看同性質的商業空間──Dennis 覺得那不足以參考，他要帶我們去感受的是 Aēsop 品牌所認同的「氣質」，這件事讓我印象深刻。氣質當然與氛圍有關，Aēsop 所認同的氣質是「優雅」、「人文」以及「精確」等等，給予消費者值得信賴的安心感，同時又帶有一點實驗性質的居家感。

右頁·臺北微風廣場專櫃
Aēsop 產品陳列講究乾淨與秩序，具有醫療場所一絲不苟的專業特質，而燈光所創造的變化效果則讓整體氛圍更溫和純淨，消除了醫院的冰冷感與藥水味。

以空間氛圍啟動感官淨化

而我為 Aēsop 設計的第一個空間位在微風廣場，當時的構想是希望結合「圖書館（Library）」與「實驗室（Laboratory）」的知識性，並讓觀者在空間中感受到流動的狀態，隱喻資訊的流動性。於是我採用垂直與穿透式吊櫃表現書櫃的感覺，並在鍍鋅鐵板牆面上鑿出一個個圓孔，再由孔洞後方打入光線。光本身是靜止的，卻彷彿凝結成滴滴墜落的雨水或冉冉浮升的氣泡。而孔洞的垂直排列是隨意卻自成秩序的，看上去也有點像摩斯密碼或點字，引誘觀者主動注視與揣摩。我希望讓那揣摩的過程像一扇門，啟動觀者的各種感覺連結與想像，在空間中展開一場洗滌淨化的儀式，以視覺上的效果引發聽覺、觸覺等感官效果，像是彈奏一支明快輕盈的節奏，在觀者的耳畔與指尖叮咚彈躍，使身心彷彿沐浴在光的溫暖與水的清涼中——我期待此空間能夠帶給人們一種愉悅滋潤且難以忘懷的氛圍。

「順應自然」的品牌精神與空間經營

多數品牌為在消費者心目中留下具體印象，通常會在空間形象上強調某種「品牌精神」。而 Aēsop 的品牌精神，我想大概可以用「順其自然」來概括：歸順事物最天然純粹的狀態——這一主題性看似簡單，實而隱晦；彷彿明確，卻難言表。而要讓空間表現出「順其自然」的概念，也不是件容易的事。早期剛開始承接室內設計案時，我本覺得只有建築需要考慮基地條件而室內設計無需特別講究於此，但與 Aēsop 合作的過程中，我開始思考室內設計該是以何種方式去「順應」環境。尤其，Aēsop 產品本身的包裝具有很高的辨識度，在此情況下，空間就像是襯托產品演出的一座舞台，隨著不同的情境轉化，順由各個基地形態而衍生變奏，反而才是 Aēsop 空間設計一貫的「主題」。同時我們也希望讓消費者對品牌的空間形象產生期待——讓消費者每造訪一間不同的分店或有新店面開幕時，心中都會自然而然期待

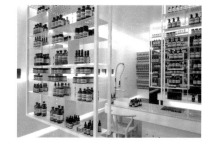

空間將會以如何的創意來表現純粹乾淨的氛圍感。因此，每一間 Aēsop 分店的設計，對我而言都是一次創意的腦力激盪，希望透過各種空間氛圍的經營，讓 Aēsop 的純淨氣質能以最美好的形式停駐在觀者心中。

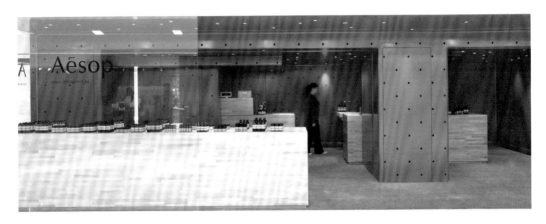

2006‧臺北微風二館專櫃

不同於微風一館專櫃以純粹潔白為主題，微風二館專櫃採用活潑的焦糖橘為空間主要色調，呼應臺北東區的年輕氣息，並以壁板全面包覆牆面與天花，讓空間彷若一座方盒子，使基地原有的結構柱隱藏於視覺效果中，造成簡潔俐落的美感。

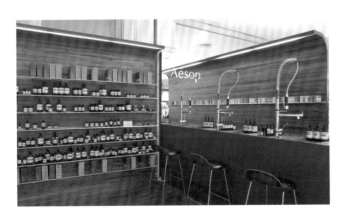

2006‧臺中新光三越專櫃

由於此專櫃面積僅二坪，除了以鏡面放大空間感之外，為了爭取更亮眼的視覺表現，選擇線條感鮮明的虎紋非洲胡桃木為主要材質，搭配帶有透光壓克力層板，讓整體調性更加年輕時尚。

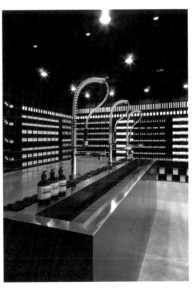

2006‧臺北 信義店專櫃

以黑色鐵件書架的形式打造商品陳列架，藉此呼應基地的書店意念，讓觀者在空間的轉折移動之間不感突兀或疏離，延續閱讀的情緒來逛逛展售專櫃。

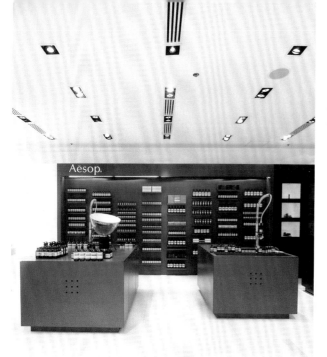

2007・香港尖沙咀海港城 Focus 專櫃
為能在熱鬧非凡的繁華商場裡，讓品牌以沉靜極簡的姿態別具一格，故選擇以烤漆鋼板打造商品陳列架，藉由比例與尺度的掌握，使美感自細節處湧現。諮詢桌的水龍頭特別採用義大利 Gessi 款式，展現時尚品味。

2007・香港銅鑼灣名店坊概念店
鐵灰立面外牆與不規則鋼板孔洞，讓空間像是一座精緻的音樂盒，走進內部則別有洞天，如同一間小倉庫，一格格小巧的立方淺灰色金屬展示架倚牆而立，更一路向上延伸至天花板區域，使商品展示機能兼具視覺美感的趣味性。

2007・香港時代廣場連卡佛專櫃
不同於以往設計的極簡調性，本次希望以歷史念舊感回應時下的環保意識，故特別採用回收木材訂製仿古傢具，搭配灰綠色背景牆面，營造舊日時光的空間氛圍，同時也讓品牌空間更富有居家生活感的意趣。

臺北○○○復興館專櫃
藉由可可色的沉穩色調，表現精緻典雅的
美學品味；而以紅銅板打造的諮詢單檯面，
微微散發盈潤的粉紅色光澤，讓空間單有
幾分金屬感卻又不顯冰冷。

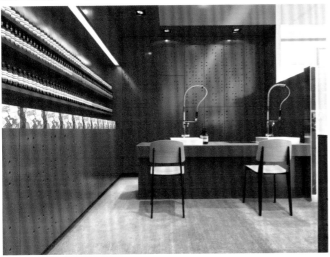

高雄漢神巨蛋購物廣場專櫃
呼應高雄的都市文化，以熱情奪目的橘紅
色為空間主題色調，展示台與諮詢桌面採
用深色鈦鋅板材質，呈搭厚重斑駁的金屬
前衛工業感，並於地面鋪陳棕櫚纖維地毯，
以自然質感緩和了空間氛圍。

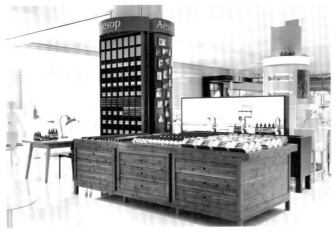

臺北新光三越天母店專櫃
以懷舊市集的意象，串聯品牌所強調的人
文質性與環保意識，利用回收舊杉木打造
的鋪放式展示櫃有如市場魚販的小攤位般，
傳遞溫暖親切的採買氣息。

ISSUE. 11
居家住宅 v.s. 商業空間

人與物的主客辯證

在進入這一議題之前，我想先談設定這則議題的用意。

一般而言，「居家住宅」與「商業空間」是空間用途上的分類。我很少從風格上去分類自己的作品，卻仍會就用途作一基本屬性分類。但因為這樣的分類只是為了整理上的方便，所以我也並不特別去思考這種二分架構的意義。

不過，近來也有人把「居家」或「商業空間」的概念當作一種空間氛圍、美感元素甚至是設計手法來使用。因此，在一些商業空間裡出現了所謂的「居家感設計」，而居家住宅的案例報導裡也流行起「飯店風」、「商空元素」……等等這一類乍看通情合理、仔細一想又頗為費解的詞彙。我自己也曾經參與《漂亮家居》雜誌第 153 期專題「居家商空化新浪潮」的訪談，當時我以菲利浦‧史塔克（Philippe Starck）將住宅空間「劇場化」的作法為例子去對應雜誌所提出的「住宅商空化」主題，同時我也提到，或許不只是「住宅商空化」，「商空住宅化」也可能逐漸興起──因為所有的設計，重點都在於

人的使用，所以不論是住宅或商空都可能會擺脫流行，回歸
自然與原始，讓商空與住宅的界線更模糊。

但事實上，在我自己的設計思考裡並不會讓「劇場化」、「商
空化」或是「住宅化」等等概念先行，即便作出有商空感的
居家或有居家感的商空，也不是刻意為之的結果。但也因為
那場訪談，迫使我有意識地去面對「住宅／商空」的差異性：
住宅與商空不單是一種空間用途的分類，構成那分類框架的
種種藉口、因素與考量，不但在設計的過程裡具有重要影響，
更讓住宅與商空各有「本色」。但是，也因為人們很少追究
這一分類存在的意義，反而導致住宅與商空在本質上的差異
處變得難以說明。因此，這一議題在我心中成為一個有趣的
提問。

居家住宅：人生的內向凝聚與練習

我很喜歡設計住宅。住宅的設計很繁瑣，有各式各樣的條件
要考慮，但有意思的地方也就在這裡：它終究是現實人生的
永恆歸趨，而不是戲劇場景的短暫逃逸，所以必須考慮家的
成長與展開、變與不變。住宅裡的主體終究是真實的「人」
──我一直不太願意強調這不言自明的事實，因為這對我而
言是設計最基本的層面，不是需要刻意用語言包裝的某種理
念。但放在居家與商業空間的差異而言，居家設計是以空間
形式實現人的生活，而商業空間則以被觀看的物為主體，這
確實是兩者在設計本質上最大的不同。

11-1 將商業空間裡結合嵌燈與冷氣出風口的線性造型設計引入居家空間中，讓原本在商業空間裡純屬機能性的設計轉變為居家空間的視覺元素，帶出俐落而精緻的質感。（板橋蔡宅，2008）

我開始執業後，最早設計的幾個住宅都是「無主」的，包括「旅人驛」（概念式建築）、「回家」（樣品屋）、「主題與變奏」（實品屋）等等。我所設計的第一個真正「有主」的居家住宅，其實就是我自己的家。當時對空間的思考，很明顯反映我對於人生的想法以及對於未來發展的預設，所以設計時加入一些可變動牆或是彈性拉門，讓空間擁有更強的適應能力。對我來說，每一次的居家住宅設計都是一場空間的練習，在各種生活的藉口之中，發揮空間的空間性，具現設計者對於「空間」這一概念在本質意義上的認識與能耐，以空間的形式收攏人生的已知並展開未知，是整體的也是立體的。

也因為這種整體的與立體的思考，我覺得居家設計最重要的部分就是排平面圖。因為我的思考方式是同時掌握平面與立體，盡可能將生活上所有的量體整合為居家空間的地景，並使其適應未來可能的變化。也因此，我所設計的居家住宅裡不常出現裝飾（Deco）元素，而是將造型美感託付於空間所隱含的線索裡。

11-2 改變一般居家格局 90 度垂直水平的牆面轉角形式，讓書房與盥洗室的牆面角度如鳥之雙翼開展，並賦以柔和的弧形流線造型，讓空間中所有牆面形成有機（Organic）的平衡互動。（板橋蔡宅，2008）

11-3 廊道天花板的底端挑空並嵌入間接燈光，在視覺上縮短了走廊的狹長感。（板橋蔡宅，2008）

商業空間：物質的外向傳播與競爭

如果說，居家住宅的難題在於將人生的各種變與不變濃縮於空間裡，那麼商業空間的難題大概是物質商品的傳播與行銷。雖然，商業空間也相當注重人在空間中的感受與體驗，但不可諱言，「物」才是商業空間真正的居住者，而空間設計者的工作便是以空間賦予物最佳的姿態，達到引人注目的效果。很多人鄙夷商業或商業化的銅臭味，但我認為商業是一個非常嚴肅的議題，表面上的標新立異作不出真正的差異與深度，必須有極強的韌性才可能凌駕大量的競爭對手，在時尚流行的角力賽中脫穎而出。

而商業空間所遇到的限制也與居家住宅有所不同。居家住宅強調長時段的應變性，商業空間則更講求速成易達的時效性，包括施工的時效或者是美感的時效，背後都負擔著龐大的資金成本。也因為現代商場的經營模式，商業空間的壽命往往也比居家住宅短上許多，可能短短幾年就必須遷移或更新。另外，觀者停留在商業空間裡的時間也短，設計者必須想方設法讓人一眼就留下深刻印象，並且願意進入與停留。基於種種時間上的限制，商業空間的設計必須快、狠、準，還得要堅持品質，實在不是一件容易的事。因此，視覺美感的訴求很容易在這種情況下顯題化，也常有業主直接要求我做出「吸眼球」的設計，這對於重視空間本質甚於裝飾元素的我來說，是有些勉強與無奈；但換一個角度思考，倒也不失為實驗一些創意與材料的機會。

不過，不論是居家住宅或商業空間，我都很看重自己在每一件案子裡是否有「進步」——標準在於直面冒險或繞道逃開。因此，回歸設計的初衷，「居家住宅／商業空間」二分法的意義對我而言主要仍在於方便整理，它或許在設計的過程裡構成一些規則或考量，但是我並不刻意記取那些規則——就讓每一次的設計，產生屬於它自己的規則吧！

安靜的解構

國聯飯店（1999）

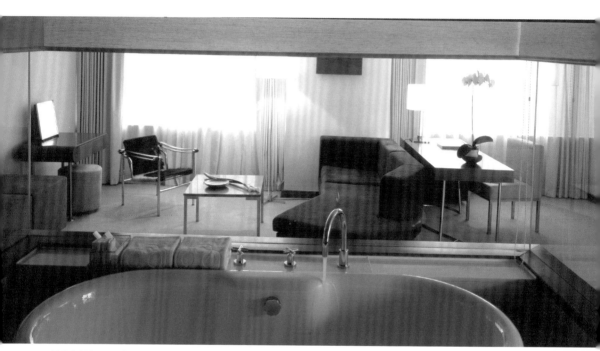

飯店內部每一間房間，均是依照空間內部的格局結構個別規劃。例如此空間以開放式衛浴回應空間的 L 字型格局，並以天花板造型與地坪高低差界定區域。

國聯飯店的設計，是從「一個房間」開始的。

當初，國聯飯店負責人因為看了我們為宏國薇閣所作的實品屋「主題與變奏」，而來找我合作。那時我還在大學裡教建築，尚未正式踏入室內設計業界，而在國聯飯店之前我也只做過「主題與變奏」與「台中 SWING 音樂餐廳」兩件案子，竟然就這麼接下一整個飯店的設計，如今想來仍覺得不可思議。也因為當時實務經驗還太少，起初甚至懵懵懂懂地只跟著業主的意見走，後來幾經掙扎與思考，才讓我意識到那樣對屋案、對業主或對設計者而言，

都沒有意義。而也因為接下這一件大案子，刺激我從不同的角度重新思索求學時期就認識的 John Pawson、David Chipperfield、Álvaro Siza 等大師的作品，沉澱並轉化為我設計飯店的思想養分；再加上當時我還在教書，腦中有許多躍躍欲試的概念與想法，所以國聯飯店也順勢成為我「實驗」的最佳機會。在此種種機緣之中，國聯飯店設計案影響了我對於室內設計的許多觀念與看法，啟發了相當豐富的思考過程。今之視昔，雖然當初還有很多觀念與手法未臻成熟，但對我個人的室內設計歷程而言，國聯飯店無疑是相當重要的一段經歷。

從「一個房間」到「一間飯店」

回頭說說「一個房間」的故事吧。由於是老飯店改建，再加上位處地點寸土寸金，所以其實在整個設計與施工的過程裡，飯店仍然是持續營業的。這樣的狀態導致整個飯店的設計邏輯是由小而大，從一個房間拓展到一層樓，再從一層樓延伸至整棟建築物。也因為從一個房間開始做起，一個房間之內所有的傢具、燈光、設備，甚至是牆壁上的掛畫、衣櫃的門把，也都是我一手包辦，這讓我對於室內設計的細節有更實際且深刻的體會。而我的空間草圖也是從一個房間開始畫起，而且因為國聯飯店很特殊，同一層樓之中的各個房間大小均異，不能用單一草圖全部概括，所以我逐一設計，並企圖將所有細節納入一個系統之中。而由於業主本身是營造業背景，所以我們將草圖畫好並經檢討後，就直接發包給業主所熟悉的工班進行施工，我當時幾乎是天天到現場去看施工的情形，這也讓我累積不少工地現場經驗。就這樣，一間一間房間、一層一層樓慢慢兜起來，國聯飯店費時三到四年才終於完成，而這幾年裡我也完成幾項重要的人生大事，包括建造自宅、結婚生子，甚至後來迎接第二個小孩的時候，國聯的設計案也仍在進行中。因此，就私人情感面來說，國聯飯店對我的意義也是很特殊的。

飯店酒吧以鋼板打造吧檯並延伸至地面，如同皮層與骨肉的關係，在原有空間上覆蓋一層金屬植被，玩味形式上的扮裝概念。

由於飯店內部的傢具也在設計範圍內，也引發我對傢具機能與形式的許多思考，例如：一張桌子一定要有四支桌腳才能支撐嗎？

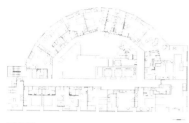

平面圖。

不倚賴外加的裝飾，藉由牆面的切挖鑿空結合燈光設計，使空間本身具有雕塑品的藝術效果。

設計，是對空間本質的思考

而國聯飯店的設計裡也確實蘊含許多我對於材質、空間形式的思考。例如說，由於國聯飯店的基地型態屬於半圓形環繞式結構，當時在天花板形式表現的拿捏上便頗費思量：是否要將就於不費工夫的簡單方塊切割？還是要追求一體成形的連續與延伸？在技術上又該如何克服？後來，我決定以斜面天花板來呼應基地的環繞型態。我讓天花板像紙張一樣摺疊然後展開，彷彿由空間身裂開一道藏著燈光的口袋，讓天花板斜面沿著基地環繞半周後，再將口袋的終端輕輕縫回，歸於無形之中。如果有人細心觀察空間，就會發現：「咦？天花板怎麼消失了？」。至於材質方面的探索與嘗試，則像是二樓吧檯特別選擇用金屬感較強烈的銅板打造，起先於地面平鋪直敘地展開，接著翻轉折起形成吧檯量體，而旁邊的欄杆也以同一材質形成一體成形的效果，讓量體看起來像是從空間生長出來的金屬植被。其實，在 DECO 當道的飯店設計潮流裡，我的「設計」卻往往是隱晦地藏在空間本質的思考層次裡，希望讓飯店呈現美術館式的極簡美感，但這對一般人而言難免有些無趣，就像我其實覺得不會有人特別抬頭欣賞我們的天花板設計。有幾個執業的朋友看了國聯飯店之後，對我說：「你能說服業主把飯店作成這樣，真不容易！」所謂「作成這樣」不全然是褒或貶的意思，而是當時能夠接受這種極簡風格的業主實在不多。因此，能夠在這樣一間大飯店裡盡情嘗試極簡概念與手法，也確實是難得的機緣。

意義的探索是永恆進行式

有一位日本朋友說我的作品是一種「安靜的解構」，我想或許可以從國聯飯店的例子來理解。而不論是在國聯飯店的設計過程中，或者是完工後一直到今天，我仍然持續反問自己：

「極簡就是最終目標嗎？極簡一定是正確的嗎？一直只作極簡好嗎？」倘若把「極簡」視為一種潮流風格而反覆操作或跟隨，我認為那是不對的；但如果「極簡」是一種思考方式，一種「把事物整理乾淨」的態度，那我想就無所謂對錯的問題了。不過這只能說是我階段性的想法，我對於這個問題的思考從未停止，並將持續追問下去。

手繪大廳全景圖。由此全景圖可明顯看出大廳天花板的設計手法，乃依據空間本有的環繞式平面，找出縫隙可能存在的位置，還原並彰顯天花板與原有結構之間的皮層關係。

藉由一道斜面天花板，讓空間彷彿裂出縫隙，而燈光則從中溢出，以此塑造空間內部與外界的對話關係。

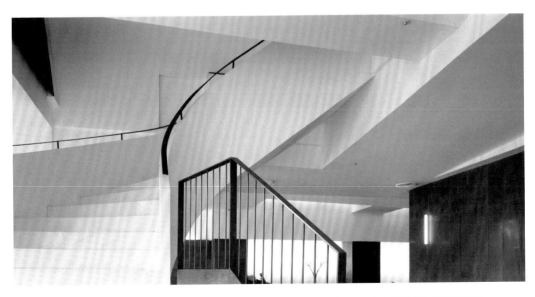

原本為封閉式設計的樓梯，改置於入口左側，並採用螺旋形式，以曲面表現雕塑張力，並突顯反轉的空間框景效果。

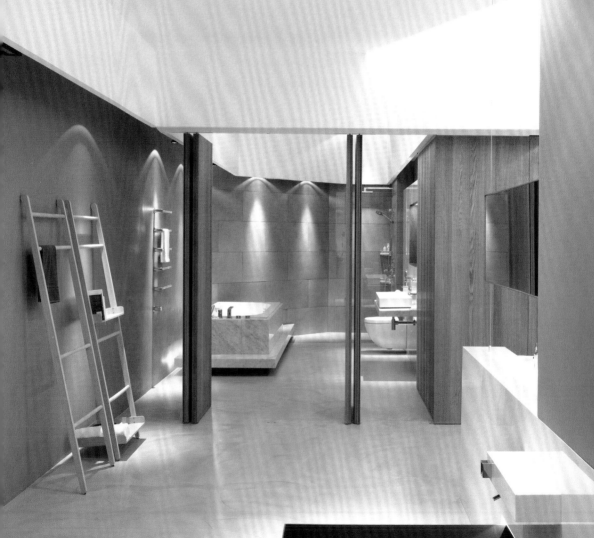

在美術館洗澡

臺北弘麗衛浴展示空間（2012）

位於展場的地形區域規劃為一居家式的獨立體驗空間，讓觀看者欣賞琳瑯滿目的展品之後，能在此處收攏思緒，並對居家衛浴設備的安排產生更具體的期待與想像。

20 世紀初，藝術家杜象將小便斗送進美術館，這件名為〈噴泉〉的作品，在藝術史上掀起一股軒然大波。而在 21 世紀的今天，「美」的感受不再只發生於美術館內，人們日常生活的關鍵詞充滿著藝術、品味、美學、時尚、流行，別說是把小便斗送進美術館，把美術館變成一間大浴室也不無可能。

如果說，杜象挑戰了人們對於現成品與藝術品的定義，那麼弘麗衛浴的設計或許可以說是我想要跨越「商業展場／生活居家／美術館」的一種嘗試。

打造一座衛浴的美術館

弘麗衛浴展示空間的特殊之處，在於業主希望讓此展示空間具有試洗與試用的體驗功能，且因為所展售的產品以歐美進口的衛浴精品為主，因此在空間的營造上也希望有別於一般展售試洗區域隔成單一情境空間的作法，展現更為大器的整體質感。因此，我依據基地平面形狀，將空間主要分為產品試用展示區與獨立試洗室：獨立試洗室規畫為一間完整的衛浴空間，賦予飯店衛浴的氛圍；而產品試用展示區則分區陳列花灑、洗臉台、浴缸等產品，每一項產品均有管線配置，可實際操作試用，在機能上就像是一間超大浴室；而產品展示方式則採取美術館陳列藝術品的形式，讓洗臉檯如雕塑品安置於一座座獨立的中島展示臺上，而浴缸則像是大型裝置藝術般引人注目，結合燈光與整體動線設計，讓觀者產生「美術館／大浴室」的有趣錯覺，也讓產品本身講究美感設計的特質更獲提升。

摺疊空間的新思考

在空間造型的表現手法上，這次的天花板造型並未採取我過去常使用的翻掀、切割、扭轉或流線波浪等形式，而是嘗試從不同的思考角度來表現「摺疊／展開」的概念。以往我喜歡以 2D 平面來詮釋 3D 空間，藉由消除面與面之間的稜角，讓立體空間感覺像一張彎曲的紙，藉著平面的連續性追求極簡的空間表現。這次我則把整座空間當成一件大型紙雕，刻意營造出層次落差的縫隙，讓空間牆面與天花板之間的關係如兩張紙交疊錯落，彷彿像盒蓋般被置入空間中；而管線與出風口也不再採用波浪天花板的隱埋修飾手法，而是夾在層次造型所產生的縫隙之中，也是我對於極簡空間的另一種詮釋與嘗試。

將整座空間視為一件大型紙雕，刻意營造出天花板層次落差的縫隙──像是個沒蓋好蓋子的紙盒子，藉此彰顯「天花板作為空間的蓋子」的意念。

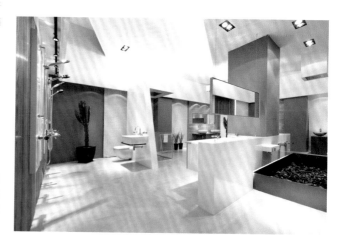

天花板以斜插角度與牆面產生關連，藉由板片的堆疊交錯，結合光影明暗所營造的幾何效果，是我對「折疊／展開」概念的另一種思考。

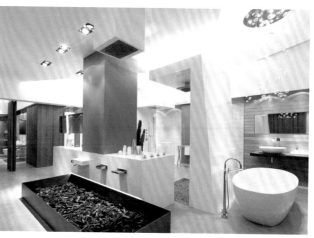

用來展示花麗淋浴系統的人造石量體，以幾何造型傳達雕塑趣味，搭配卵石鋪陳的地面，企圖在室內空間玩味室外的露天淋浴意象。

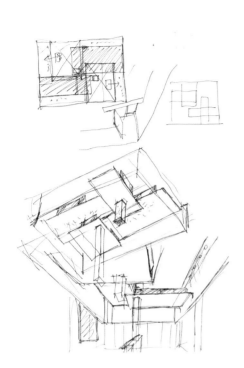

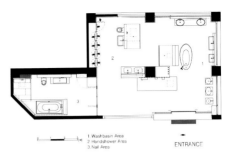

ENTRANCE

平面圖。

草圖：關於天花板造型及其關係的思考。

ISSUE. 12
微建築

在尺度之間鍛造思考

畢爾包古根漢美術館（Museo Guggenheim Bilbao），被認為是解構主
義建築的代表之一，由普立茲獎得主 Frank Gehry 設計，他以一隻沒有頭尾
的魚作為建築意像，混合了玻璃、石灰岩、鈦金屬等材質，宛如一個巨型雕
塑。除了建築設計，Frank Gehry 也參與許多跨界設計合作，二〇〇六年他
與 Tiffany&Co. 聯名設計的首飾系列發表，其中 Fish 和 Torque 兩個系列，
線條清晰、棱角俐落的簡單形狀，既像沒有頭尾的抽象魚形，又似蘊含無比
內在力學扭轉的能量，這個首飾系列，或可視為一個微建築的概念。

建築 VS. 生活器物
義大利設計品牌 Alessi 曾兩度邀請多位國際著名建築師，針對建築設計與生
活器物這兩種規模大小的領域，探索彼此的關係，最有名的是茶與咖啡器物
的主題研究。義大利建築師 Aldo Rossi 設計的蔻妮卡系列，咖啡壺的外型
有如中古世紀哥德式建築，高聳削瘦、線條簡潔，不禁聯想到他在一九七九
年威尼斯雙年展所設計的世界劇場（Del Mondo），一座漂浮在威尼斯運
河上的劇院，建築凝縮為一只咖啡壺。另外，我自己對工業設計師 Richard
Sapper 為 Alessi 設計的摩卡壺印象深刻，壺嘴讓人聯想到建築中的落水頭，
大而寬的把手宛如建築的外露結構，咖啡壺上的局部構件和建築的細部，具
有某種程度的關聯性，同時也考慮到咖啡壺實際使用的功能性。

藏在杯子裡的空間美學

我在二〇〇一年設計了「口袋與袖子」和「摺紙」兩組餐瓷系列，主要是以紙張的概念發想，藉由其曖昧的特性，讓生活用品發展出既平面又立體的趣味性。「摺紙」系列為瓷杯設計，靈感來自於孩童時期的童玩，結合日本傳統摺紙藝術，透過紙張的摺合變化，讓瓷杯呈現一體成形且幾何比例結構勻稱的雕塑美感，同時也創造多元化的功能。

「口袋與袖子（Handle-less Cup）」系列則包括煙灰缸、茶壺、咖啡壺、奶精罐、咖啡杯、胡椒罐等各式各樣的杯具器皿。此一系列的特色是「沒有把手」──從極簡的角度來看，我認為傳統杯具把手的設置是一種累贅，那麼能不能捨棄把手呢？於是，我企圖從人和杯子的關係，重新思考使用杯子的可能及形狀本質：「口袋」的概念，是想像茶杯的薄邊裡還有一個空間，所以我在杯體上挖出一個口袋，讓人可以用「穿入口袋」的方式舉起杯子；「袖口」則是將杯子的邊緣直接撕裂延伸出來，在概念與形狀上打造出有如襯衫袖口般一體成形的設計，取代傳統外加的把手形式。因此，儘管「口袋與袖子」看起來是「沒有手把的杯子」，但開口與邊緣的設計即是功能與形式的混合，在造型中直接投射了「拿起杯子」的欲望。這其中的原理，其實跟空間設計藉由動線與格局的規劃，指引人們自然感知順暢的移動路徑，是一致的。

12-1+12-2+12-3 一個杯子的內部形成一個空間，就像是一座縮小版的建築。我以極簡建築的角度重新考慮杯子可能的形式，由杯壁本身的撕裂、挖陷與翻摺創造出不假外加的把手──不再是為了「握」的機能而另外創造「把手」的形，而是讓握的機能因杯體之形而發生。

12-1

12-2

12-3

「口袋與袖子」和「摺紙」系列，除了是延續我在建築與空間設計中對於極簡形式的思考，同時我也期待這種「不尋常」的設計，可以是一個打破沉悶生活常規的契機，激發使用者重新想像人與器皿之間的關係，發現更簡單也更直覺的生活姿態。

本質相似，尺度不同

建築師在生活器物的設計中，投注自己對建築精神的詮釋，建築的細部、構建，或是建築的力學原理，有的是直接的聯想，有如建築的縮小版；有的取自建築的構建或形式，像是落水頭與壺嘴，延伸並重新詮釋建築的精神；或是同質功能的轉換，如本書「ISSUE.4 模型」所提到的「概念模」，某種程度上也就是尺度間轉換的思考訓練。

我們常會陷入一種迷思：設計摩天大樓比設計茶壺複雜而困難。但實際上，進行大型建築或者室內設計時，形式與機能脫開的情形是很常見的：機能可能同時是形式的限制或條件，而生活器物的設計尺度小，兩者結合的方式反而較為明確也更需要想像力，因而器物設計本身是有趣的或無趣的，也一清二楚。因此，若一棟建築無法在形式與機能的關係上開創新意而只是複製，那麼設計一棟摩天高樓不見得比一只茶壺困難。從事設計的人無不在這個原點殫精竭慮，不斷辯證、挑戰、開創。

12-4+12-5 設計傢具的契機起始於國聯飯店，後來我以紙張切割的概念設計此組 Playground 沙發，藉由一體成形的幾何造型，創造豐富的組合可能。這一系列的沙發在敦化莊宅、白金牙醫、睿騰瑰 wum、hair culture 等空間設計案中均有所運用。（敦化莊宅，2002）

12-4

12-5

穿的幾何

ARCHI-FASHION 空間流感 / 建築與時尚特展（2011）

2011 年我受邀參與由順天建設主辦的展覽「ARCHI-FASHION 空間流感」。此展覽主軸為建築與時尚的跨界對話，參展者均為建築師、室內設計師以及服裝與金工設計等流行產業的創作人，透過一系列的講座、創作計畫與展覽活動，交換彼此專業領域的設計語言，也讓參展者有機會嘗試以不同於自身專業的設計視角，一同重新思考「空間」的本質意義。

在這次的展覽中，我主要參與的是一項名為「Fashion Cube Project」的創作計畫。這項計畫將參展的建築師與時尚產業設計師分組配對，雙方各自從以往的創作中提出 3 到 5 件作品，藉以交流討論彼此的設計理念與操作方式，接著重新詮釋並轉譯出新的創作。

由兩件衣服的 12 片版型組成，刻意保留打版的線條，將 12 片版型利用彎折扭曲產生互為結構的力量，由局部的嘗試，找出最佳的關係，將平面與立體結合，形成新的幾何關係，一種動態的幾何。

發想過程（1）：將衣服的版型解構為平面板片。

發想過程（2）：藉由手部操作嘗試板片所能呈現的各種型態。

發想過程（3）：從平面板片裡組合出幾何立體結構關係。

發想過程（4）：透過由平面變成立體的過程，將一件衣服摺疊／展開為一座建築。

建築與服裝的跨域對話

當時與我合作的是服裝設計師吳若羚小姐，藉由分享彼此的創作經驗與建築史、服裝史的腦力激盪，吳小姐提到一件衣服的完成須經由平面打版到立體剪裁，與空間設計從平面到立體的成形過程，有著本質上的相似性；而我也發現構成衣服版型的線條，能夠解構重組產生由平面到立體的結構關係，並且具有構成空間的可能性。於是，我們將創作主題訂為「穿的幾何」，各自從中尋找一種新的空間可能性。

把衣服變成一座建築

我從吳若羚小姐所提供的服裝版型中選出兩件共 12 片版型，刻意保留打版的線條，利用彎、折、扭的手法，讓 12 片版型產生互為結構的力量，使解構之後的衣服重新經歷由平面到立體的過程，經過不斷的細部觀察與各種排列組合，尋找潛藏於內部的結構規則，撐出一種新的動態幾何關係，就其結構意義而言，可以說是一座具有生命感的有機建築。

一個杯子可以是一座微建築，一件衣服其實也是穿在人身上的微建築；而當我們由衣服的平面版型重新理解並組成新的立體幾何關係時，則構成不帶機能考量的純粹形式意義上的建築結構。因此這項設計作品也可以說是將一件微建築解構重組為另一件微建築。這次參展讓我認識了「衣服」這項日常物件所具有的空間性，對我而言也是一次寶貴的學習經驗。

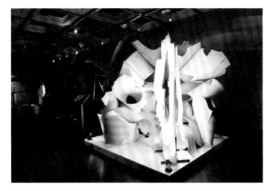

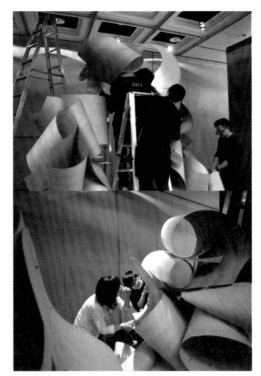

〈穿的幾何〉展出實照。

現場佈展實況。

右側的白色作品為服裝設計師吳若羚小姐所創作，我的作品則是左側的木皮板片裝置。吳小姐的嘗試是作出具有空間意象的服飾，而我則是將衣服解構重組為建築。

與佈展團隊合照。

陸希傑×吳若羚。

PROJECT 29
遊戲場 Playground

敦化南路趙宅（2002）

「交叉」是本案的核心概念，也是我自己蠻喜歡變化運用的一項手法。不只在空間格局，像是
賽騰瑝張李玉菁概念店的風管或鋼管裝置，也常以Ｘ型交叉呈現。

這一間位於敦化南路的住宅，基地屬於樓中樓形式，坪數合計約 40 坪。我將一樓設定為客廳與餐廳等公共空間，二樓則設定為私人空間，包括三間臥房及起居室。基地本身較大的缺點是採光面僅有一側，導致內側容易有光線不足的問題。於是我從採光引導與光線分享的角度切入，又從解決這項問題的思考延伸更多思考，甚至也呼應我自己長期以來一直思索的幾個問題：例如家庭結構與居家空間的關係、傢具機能與空間形式的關係、開放／私密的辯證關係……等等。我根據空間所表現的形式，將這個案子命名為「遊戲場（Playground）」，而實際上整個思考過程，也像是一場腦力激盪的遊戲。

以地景平台的概念整合空間結構與傢具量體，讓整座空間彷彿是由人造石打造而成的大型雕塑；而梯間的弧形量體不只具備造型考量，其內裡容納了側邊衛浴空間的洗手檯面。

交叉 Cross

針對採光不足的問題，我用「交叉」的概念作為回應。為了納入更大量的採光，我將原本一樓客廳的單面採光窗擴充，於左側稍稍退縮讓出一塊採光域，並以 L 型玻璃門牆圍起，讓空間有如玻璃屋一般，一方面讓光線可以不受阻擋、更充分地進入空間之中，另一方面也透過玻璃材質的映射效果，讓空間中的光感更勻稱，這是第一個「交叉」。

第二個交叉則展現於二樓的 X 型平面構圖。一方面利用 X 型結構所割出的四塊區域來設定三間房間的位置，另一方面則讓最上方的 V 字採光域保持公共中立的姿態——這一區不屬於任何一個獨立的私人房間，所納入的採光、景觀以及此區所形成的空間感，則是開放的、共享的，也是可重複利用的。

平面圖。

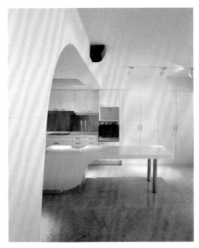

地景 Landscape

「共享」作為一種手法也是一種概念，我也以此概念來思考傢具與空間的關係——何不讓傢具與空間共享同一量體形式！這種「空間傢具化‧傢具空間化」手法，其實先前在永康街賴宅與信義路康宅也使用過，但是在這次的案子裡玩得更徹底：我用一座高低起伏的人造石平台搭造二樓的 X 型格局，藉由其連續性的特質串連起二樓所有空間，讓所有房間「共享」這一平台；而平台的高低起伏則賦予了不同的生活機能，高起處作為桌面使用，低下處則是可供坐臥的沙發或床，甚至還延伸成為浴室的洗手檯面；同時，平台內部也隱藏收納抽屜的機能。

如此一來，整個空間的地景（Landscape）便同時具有空間格局、傢具機能、視覺造型等三重意義，完成空間的同時也像是完成一件大型雕塑，在造型上有如一座雲霄飛車的起伏軌道，這就是「遊戲場（Playground）」的命名緣由，當中也隱約藏著「玩空間」（play ground）的雙關含意——對我來說，我玩的是空間形式的表現概念；而後來屋主告訴我，小孩子總愛拿著小玩具車，從平台的這一端滑到另一端，我聽了蠻開心的，這某程度上也是「玩空間」一種有趣的實踐吧！

樓梯口構成一幅框景，連結扶手的曲型量體如一塊拼圖，與空間形成 的視覺趣味。

此留白區域創造局部的開放關係，使各個房間同時保有獨立自主與連結分享的可能，同時也讓採光更自在地迎入室內。

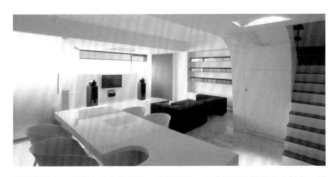

將客廳採光面局部向室內退讓出 型斜切角，如燈籠般收攬室外自然光。類似的設計思考亦運用於 的入口。

結構 structure

「交叉」與「共享」的概念形塑了這一居家空間，而若要將思考推到更深的層次，則這兩個概念所形成的居家（house）空間形式，其實也呈現我當時對於家庭）（family）組織關係的思考。人與人之間交會，進而形成關係，而「家庭」作為一種不可分割的關係，維繫其中的本質其實就是共同組成並共同享有「家」（home）的結構。在家庭結構中，人同時具有「家人」與「個人」的雙重角色，而在居家結構設計裡，開放的公共區域與隱密的私人區域正象徵此種切換機制──但問題是，怎樣的尺度比例對此機制而言才是恰好平衡的呢？

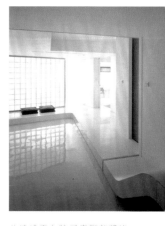

此連續平台除了串聯整體格局的作用，其高低起伏亦具機能考量，可作為起居室的沙發、桌檯以及各房間的床板，平台下方並有抽屜可供收納。

過去我在「大宛四方」舉辦的十人聯展，設計過一間概念樣品屋，命名為「回家」。當中一個思考點便是以日常生活用品的「桌子」作為概念模，隱喻一個家庭之中「檯面上／檯面下」的公私關係。「回家」是 1995 年執行的案子，當時或許因為自己尚未組成家庭，對於公與私的分界較為自我；等到自己有了家庭，共享生命的愉悅與責任逐漸變得深刻。

也或許因為這樣，在這次的設計案裡重新思考家庭意義時，「交叉」與「共享」的概念更為清晰顯題。所以我在設計二樓的私人臥室時，雖適度為每個空間保有私密性，但整體而言仍是串聯開放的──這或許能說明我對家庭意義的思考吧！

草圖：下交叉區域全景。　　　　　　　草圖：下連續地景平臺全景。

VISION 05

機能的美學：談現代主義與近代傢具設計

我曾於 2006 年誠品講堂以《未來經典？當代傢具設計潮流的觀察與省思》為題，開設十堂與「傢具」有關的課程，從「形式、結構、機能與裝飾的關係重新整合」、「對新材質、新技術的回應及數位美學的興起」、「空間傢具化及傢具空間化」、「時尚、消費與傢具品牌」等幾個方向去談。

在備課教學的過程中，我注意到一件有趣的事——當代建築大師幾乎都設計過傢具，尤其是椅子。這個小小的發現對我而言頗具意義，我們可以繼續追問：建造一棟建築設計已經是極其繁複的思考勞動，為什麼建築大師在千頭萬緒之中仍特別在意「傢具」呢？而又為什麼是機能最單純的「椅子」呢？

我的想法是：建築不只是蓋房子，而是要設計出包容日常生活的場域。因此，從宏觀的角度來看，現代傢具和建築的關係，不但是相當密切且不可分離的。身為「室內設備」一員的傢具，不論它所具備的機能是區隔空間或乘坐休息，都是讓建築能產生作用的必要機制。因此，傢具和建築，實可視為尺度縮放的微建築概念；而傢具的發展歷史，其實也具體而微反映了建築與空間設計的潮流脈動；至於大師所設計的傢具，則提供我們在建築之外的另一個顯微視角，來觀察大師的設計哲學。

顛覆傳統裝飾美學

工業革命是邁向現代化的轉捩點，大規模工廠化機械生產，取代個體工廠手工生產，是生產方式和技術的革命。「進步」是這個時代的口號，許多現代主義者認為，透過拒絕傳統，可從根本上發現新的方法來創造藝術。20 世紀的建築設計，以現代主義為主流，其重要訴求為顛覆古典主義所強調的裝飾美學，主張去除所有無實用價值的造型與結構，以簡約的形式來呈現建築的本質。現代主義建築大師柯比意（Le Corbusier）認為，建築應該是「為居住而準備的機器」——以旅行的機器為例，就像是汽車取代了馬與馬車，現代主義設計師也應該拒絕從古希臘和中世紀繼承下來的舊風格與舊結構，盡可能減少在設計中應用裝飾性的圖形，轉而使用展現材料本質或純粹的幾何形式。

機能的美學

近代傢具設計是藝術和技術的結合，特別是椅子的設計，更是結合力學和美學。一把好椅子，除了要具備優美的設計和舒適的形體，力學上要能承受自體的重量，還要能支撐人體的重量，結構上也需支應偶爾出現的複雜承重情形。像是柯比意一九二八年設計的 LC2 沙發，把坐墊和結構明顯區分開來，清楚呈現出扮演支撐角色的鋁管結構，及作為受支撐部分，如坐墊、椅靠的不同，

現代傢具強調結構外露，而古典傢具則注重裝飾美感，兩者在線條語彙上有極大差異。
繪圖／陸希傑

寬敞的坐墊，也讓各種體型的人坐起來感到放鬆舒適。LC4 躺椅更進一步，讓使用者的姿態從放鬆進而到達深度休息，也是相當經典的設計。

葡萄牙建築師阿爾瓦羅‧西薩（Álvaro Siza），更是以抽象的幾何形體去詮釋現實的生活和文化。對於西薩來說，建築涵蓋的是一個全面的整體，也包括整個創作過程，由大到小、由內到外，都必須透過反覆循環的設計、觀察與分析來達到面面俱到的整體性。西薩曾經以「長得像一張椅子的椅子」來形容他所設計的椅子，流露出他在面對設計時單純的想法。他並不以追求科技與技術的創新為目標，而是單純專注於自然而「實用」的設計，讓每一個細節都有它存在的理由。舉例來說，C2 椅子微彎的椅背是以使用者的舒適為考量所設計的；C3 椅子突出的椅腳，是為了使椅子可以堆疊；3 號五斗櫃上可拉出的木板平台，則增加櫥櫃的機能性。

知名工業設計師 Ross Lovegrove 在 2003 年設計的 DNA Staircase，造型簡潔又充滿未來感，靈感來自生物的 DNA 雙螺旋體或是人體骨骼結構，設計充滿有機曲線，帶著濃濃未來科幻感，同時使用最少的材質和資源來滿足設計所需。將機能設計融入美感層次，是現代主義美學對抗人的裝飾天性，做出的最佳詮釋。

新世紀的新美學

傢具設計是反映時代的一面鏡子，從這面鏡子當中我們可以窺見一個時代的空間概念、美學思潮以及技術演進。90 年代以降，隨著科技的進步與發展，雷射切割與 3D 成型等技術在短時間內急速成熟並且普及，造就一股數位美學傢具的潮流。如以色列設計師 Ron Arad 於 2000 年米蘭傢具展提出「電腦控制成形」（Grow）技術，主張傢具設計可由螢幕視象直接轉為三度立體完物，同時將改變生產與設計思維，實可作為這一數位美學思潮的最佳註腳。

然時至今日，數位美學雖仍具影響，但熱潮已逐漸消散；而在現代主義壓抑下沉睡許久的裝飾美學也逐漸復甦，人們同時享受著樸實的手工裝飾與前衛的數位造型，每一件傢具設計各自負載著新的觀念，尚難以借傳統的大標題來全數涵蓋。或許有一天，評論家也會為我們這個時代貼上標籤；但是在標籤成形之前，讓這時代保有「不被定義」的設計自由，我想是很好的事。

VISION 06
當文化藝術與建築對話：赫爾佐格 & 德梅隆

談到文化藝術與建築的關係，赫爾佐格 & 德梅隆（Herzog & de Meuron，以下簡稱赫爾佐格）絕對是將兩者彼此衍伸、沿用得非常巧妙的建築團隊，雖然我並不完全喜歡赫爾佐格的每個案子，但他總是能帶來驚喜。赫爾佐格的設計不會只專注在同一種風格，反而幾乎每一個作品都不太一樣，有時甚至很難辨認出是他的設計，但其中有文化的內涵貫串其設計精神，以至每個作品都很有爆發力。赫爾佐格受到藝術家波依斯（Joseph Beuys）、杜象（Marcel Duchamp）等藝術家的影響，設計都有種社會雕塑的意念在其中，每件作品呈現了不只是建築的雕刻性，也包含了對材料、社會議題的探討。

赫爾佐格的風格比較難被定義，有時評論將之定位為極簡主義建築師，突然又發現他為材料找出新的特性；而當他被認為是材料建築師時，他又在空間上做出新的變化。這是赫爾佐格很有趣的地方，他不受限於框架，例如傳統建築經常談論的「形隨機能」、「內呼應外」，對赫爾佐格來說就是一種建築設計上的限制。他擅長處理建築的表層，對歐洲文化而言，建築的表皮就是一個都市的面貌，室內的機能不一定要與室外的形式相互對映，赫爾佐格相信表皮有表皮的故事，反而更能呈現真實。

藏在建築裡的藝術

位在日本東京南青山的 Prada 精品店，可以算是赫爾佐格的里程碑。其中包括結構系統與結構式表皮的概念，均極為精緻化：菱形的空間、未來感的效果，充分突顯材料的物質性，玻璃帷幕的表面以玻璃塑造凸面，放大了雨滴、水晶裡的特性，讓人可以透過細節，體會到他的設計概念。

位於德國 Vitra Campus 園區的 VitraHaus 展覽館，是赫爾佐格比較近期的作品。像堆積木般將幾個木條互相穿插在一起，形成簇群的意念，在斜屋頂小屋彼此交錯下，線條產生了幾何的變化，甚至造成反斜屋頂，赫爾佐格運用典型歐式小屋斷面、光線、走動的人群、劇場、迷宮，將西方文化整合在一個小屋之中；VitraHaus 本身除了是空間，也像一個有趣的現代雕刻或裝置藝術，一個轉身都是景色，很讓人雋永。Herzog 的設計簡單，卻在簡單中有營造豐富性與層次性，建築本身已是作為 Vitra Campus 園區的收藏品，建築物內又收藏了 Vitra 傢具，更延伸收藏的意義。參觀 VitraHaus 時，我感到很純粹的快樂與輕鬆，當然它背後的設計與施工一點都不會是簡單的，但赫爾佐格確實傳遞了建築設計的樂趣。

赫爾佐格的蛇形藝廊（Serpentine Gallery

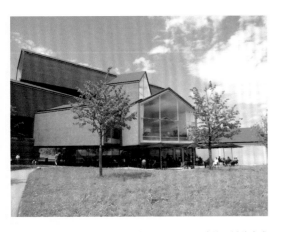

位於德國 Vitra Campus 園區的 VitraHaus 展覽館。以積木堆疊，切割出幾何線條變化。攝影／陸希傑

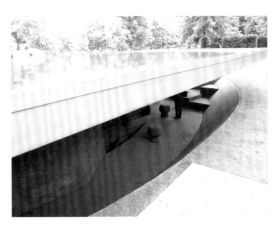

赫爾佐格的蛇形藝廊。水池有如桌面，可鑽入桌下感受遺跡。攝影／陸希傑

Pavilion 2012）是我相當激賞的設計。每年的當家建築師都用高調的方式在這裡展現建築理念，赫爾佐格和藝術家艾未未合作，將歷屆各種不同的空間在現場所遺留的管路、軌跡等，以遺跡的概念，將之全部疊在一起，重新創造一個平面，將一座水池像桌子般置於其上，形同將整個建築壓在半地下，凹凹凸凸的像是遺跡、也是地景藝術，遠看以為是冰冷的石頭或土座，近摸卻是溫暖的軟木塞，以五感體驗整個作品，包括雨水收集、光線對比、溫度等。赫爾佐格用回顧的方式，無招勝有招，整合了蛇形藝廊的系列創作在世界上的意義。

以自然歷史拓展建築

赫爾佐格在著作《自然史（Natural History）》

談中國山水造景，石頭、盆景的基座是被賦予的存在，沒有盆景就沒有基座的形狀。我覺得這個觀察很有趣，他掌握了生活裡許多形式、意義的來源，並從中得到啟發。換言之，赫爾佐格是從文化層面獲取靈感，而非直接地從造型上抄襲，這是我喜歡他的地方。

赫爾佐格的設計有一種氣質，他討論藝術、時尚，也將這些元素融入設計中，很豐富地以文化的面向擴展建築的可能性。不同於阿爾瓦羅·西薩（Álvaro Siza）從內在的建築找建築，赫爾佐格則外求文化上的啟發，他的設計經常讓人意外，也常有誇張的形式表現。不管是從材料上或尺度上的創造驚喜，赫爾佐格都建立了一種文化與建築的對話。

VISION 07
建築的不在場證明：妹島和世

要了解日本建築大師妹島和世，可以先從她的一個著名的工業設計作品開始。那是義大利品牌 Alessi 在 2000 年舉辦的 Tea and Coffee Piazza，找來了建築師參與產品設計，妹島將一盤水果轉換成了咖啡壺與茶壺，水果蒂頭成為把手、也是壺蓋，讓我想起瑞士建築師赫爾佐格＆德梅隆（Herzog & de Meuron）取自盆景為設計帶來了形——但不同的是，妹島並非取自然為形，而是取材自物的關係，她的建築線條既不很幾何、也不很有機，就像她自己認為建築本身就不是自然的產物。

妹島的作品大部分都很輕、薄、通透，可以說，妹島的建築不是反建築，而是「非建築」，作品幾乎都有著紙板模型的特質，且愈後期的作品就愈明顯。例如在東京的小住宅案「梅林之家」，整棟樓房就是一個大盒子，以 1.6 公分的薄鋼板，將大盒子隔成十幾個小房間，利用隔間、開口、視角的高低差，很有趣地創造出空間的私密性，同時彼此又仍是一個整體，這或許是從日本傳統和室的生活經驗而來，妹島進一步做了轉化，當中富有其獨特的哲學思考。

早期妹島剛離開伊東豐雄旗下，作品還看得到荷蘭建築師雷姆‧庫哈斯（Rem Koolhaas）的影響，只是轉變得較為輕巧，我想應該與日本藝術界超扁平時代的思維有關。後來妹島漸漸追溯著建築的本質，和建築師西澤立衛合作的 SANAA 事務所，便從空間的尺度、基本的排列……等一些微小而基礎的細節下手。或許就是因為回歸本質思考，妹島的作品即使不使用特殊材料或手法，也總是讓人驚艷。

像鬼魅一樣空靈

我特別喜歡妹島在東京 Dior 旗艦店材質的處理，比起赫爾佐格＆德梅隆的 Prada 旗艦店取材自水晶的玻璃運用，她則是用常見的塑膠壓克力做波浪，放在玻璃後面，打光後呈現出建築整體抽象、空無的樣態，就像是模型一般。

妹島的建築幾乎就是紙板模型的放大版，例如梅林之家用的薄鐵板，讓建築更像是用紙做的。妹島的材料使用是很深思熟慮地去反映模型，讓建築如同脫離了現場，好比原本彩色的世界，走到她的建築前就突然變黑白了，有種超現實的感覺。她透過材料使用與比例規劃，讓建築的物質性消失；而正因為消失，更反過來讓人正視它的存在——在一個大街廓裡，就算房子的造型再特別，也容易被淹沒，反而是妹島有如不在場的建築，更讓人感覺到它的現實性。她的建築作品說起來就像是鬼魅一樣，空靈、超脫物質性，讓人加倍深刻感受到建築的狀態。

妹島和世 2009 年參與蛇形藝廊的設計。建物像一片葉子般漂浮,輕巧穿透。攝影/陸希傑

妹島和世在東京表參道為時尚品牌 Dior 設計的旗艦店。攝影/陸希傑

消化複雜後的簡單

妹島曾說過,她在設計過程中會做非常多的研究,但為什麼作品常讓人覺得「怎麼就這麼簡單?」其實她證明了一種能量的定律:「亂比較容易,整理比較難。」妹島花了很大的力量去整理,包括對環境、歷史、建築史的理解,還有一種與世界建築的對話,她不是只做自己喜歡的東西而已,也與大師柯比意(Le Corbusier)以及西方建築史進行呼應。

妹島著名的作品「金澤 21 世紀美術館」,正能代表這種「整理後的簡單」。這是一座沒有牆的美術館,沒有粗壯的柱子,而是利用圓柱形整合了眾多的盒子,她讓房子的形態抽象化,再讓藝術品在抽象的建築之中散落,有如雅典衛城,呈現一種聚落、族群的概念;它同時也是一座迷宮,使人在簡單的盒子其間穿梭也不感到無趣,隨時定位自己。此外,金澤美術館只用一層樓就能達到迷宮的特性,是十分高明的手法。

妹島也參與設計過蛇形藝廊(Serpentine Gallery Pavilion 2009),她用壓克力及非常細的柱子,讓不鏽鋼板飄在空中,像一片葉子浮在海德公園裡;有些地方則利用曲面壓克力圍繞,創造一種隱約的剪影。妹島以非建築結構性的材料,改變一般人對建築實虛的觀念,也表達視覺的變形,她的曲面壓克力創造出不只是純然的穿透,由裡到外、由外到裡,兩種視角方向可以感受到不同的建築存在,使得不鏽鋼的材質既輕盈又超現實。

從早期到現在,妹島的作品愈來愈抽象化,這是很寶貴的。她沒有力求表現文化或歷史的刻意作為,而一直有新的進展,例如她在臺灣發表的「臺中城市文化館競圖」,就是耳目一新的創作:她跳脫一般人用硬紙板的堆疊組合,用巨大的紗網來中介空間,並軟化盒子狀的建築量體。我覺得這設計很有趣,也很好奇最後實際建造出來後,究竟在台灣的天氣環境下是否會變成灰塵收集器、亦或是氣溫的過濾與調節?但不論如何,妹島不複製也不戀棧以往的作品,而是不斷改變前進,我想正是這種謙遜而積極的精神,讓她的作品能走在時代的前端。

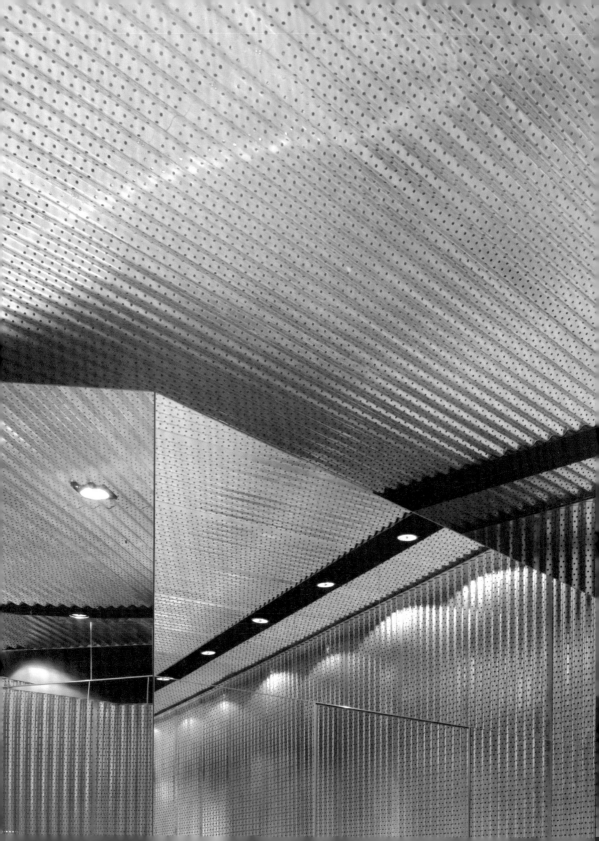

Chapter 4　作品作為研究

ISSUE 13　極簡・解構・工業感

　　　PROJECT 30　Metal House

　　　PROJECT 31　Bias

　　　PROJECT 32　琢磨的簡約

ISSUE 14　分類

　　　PROJECT 33　Jewelry Museum

　　　PROJECT 34　磁磚之家

ISSUE 15　修補術

　　　PROJECT 35　Urban Gallery

　　　PROJECT 36　ING

VISION 08　東方語彙構造西方建築：王澍

VISION 09　簡約的極致：談極簡主義

VISION 10　破除框架的解答：解構思維的啟發

ISSUE. 13
極簡・解構・工業感

走在風格之前

近年來，所謂的「工業風」被視作一種室內設計風格而在臺灣大行其道，尤其是松菸誠品的落成，把各式各樣文創設計小店集合在一塊，更是將此種工業風的表現推擴到了極限。我實際去看過松菸誠品，其中不乏佳作，但總感覺把工業風玩得太過飽滿；而放眼室內設計業界的流行趨勢，工業風亦儼然成為一種大眾口味的熱門商品。我雖然覺得此「風」不可長，但我想應該把「工業」跟「風」拆開來檢視──工業風的浮泛僵固，罪不在「工業」概念本身，而在於「風潮」的流行、複製甚至於商品化，反而容易忘記工業風的核心價值在於原創性。所以今天我想從風格裡鬆脫開來，回到概念發展的脈絡來談談它的魅力與本質。

工業感的「極簡」魅力

對我而言，「工業風」是已經落入套式的過時產物，真正迷人的，其實是尚未定型成風格的「工業感」。「工業感」的魅力乃抽繹自工業廠房的無裝飾性與純粹機能性，將這種無裝飾性與機能性提升至理念層次而言，便是直面建築本然狀態的極簡主義精神。早在 1932 年，猶太建築師 Pierre Chareau 在巴黎左岸所打造的牙醫診所兼住宅「玻璃之家（Maison de Verre）」，利用極為精密複雜的秘道來安頓住商合一性質的空間動線，並且僅保留鋼構支撐頂層樓板，以巨幅玻璃幕牆打造外牆，直接托出建築構件的赤裸美感，可以說已將工業感發揮至淋漓酣暢。雖然就創作動機而言，Pierre Chareau 此作並非刻意塑造某種風格範式，但在今日看來，「玻璃之家」堪稱工業風空間設計的先驅。而且，正因不是為了追求特定風格所作，Pierre Chareau 所展現對構件的高度敏感與自信，以及專注於傳達材料自身的美感，其中所蘊涵如精密機械構造般的準度與力度，是難以從表面風格輕易複製的，也是其所以屹立於經典不敗之地的原因。

點鐵成金的「解構」本質

前面提到，工業感的魅力抽繹自廠房的機能性與無裝飾性；然而當你走進一間真正的工廠，轟隆作響的油壓機械卻未必能讓你引起美的聯想。這是因為「工業感」自工業廠房「抽繹」出來的同時，原本的實用工具性就被解構了。在工業風設計裡常見的金屬鐵件，其實是現代工業發展至後期，被塑膠等質輕且價廉的材料取代而遭淘汰的「無用之物」；但正因為它「無用」，反而得以抽離現實，納入劇場式的場景化狀態，在藝術視野下「點鐵成金」。換個角度說，「工業感」在本質上其實是對於「工業」的解構與再製，而依照

13-1

13-1 對於工業感的思考，大概可以從大學畢業製作〈鐵工廠＋滷肉飯〉開始說起。此種住宅＋商業＋工廠的多用途建物，一直是我很有興趣的議題。

13-2 此類建築物講求的是實用機能，在建材上亦以耐用且方便取得的工業材料為主，可說是最素樸的工業感空間。（大學畢業製作，1989）

13-3 以灌樓板用的 DECK 板來打造建築外牆,讓鐵板材的凹凸紋理取得工具性質以外的美感意義,同時也與隔壁的時尚業奢華風格建築形成對比。(寶騰璜張李玉菁 Metal House,2008)

13-4 把鐵工廠的冰冷厚重鐵門移植到充滿人文氣息的導演工作室,在衝突與和諧之間尋求平衡點,其實是也將電影拍攝過程中可能遭遇的矛盾與隔閡具象化。(知了工作室,2007)

李維史陀(Claude Lévi-Strauss)的「修補術(bricolage)」理論,此詮釋的過程永遠不會停止,設計者應該反覆叩問物件與情境之間的關係,因時因地延異新的互文意義,原創性故得生生不息。此外,物件自身的實用工具意義雖然不再,但所負載的歷史記憶卻不會完全消散,因此在解構與再製的過程中,原本冰冷的機械金屬反而能因為時間蝕鏽而召喚迷人的懷舊溫度。

回想我自己的設計經驗,大學時期的畢業設計從臺灣的違章建築發想碎片式的解構與重組,以及「鐵工廠 + 魯肉飯」的住商空間省思,現在看來其實已經有一點素樸的工業感性質。不過,正式提出「工業感」這樣的概念,則是 2003 年與寶騰璜合作時,寶先生就提到他們想要的感覺是「極簡、解構、工業感」,我感覺這與我的設計觀也很契合,所以雖然當時並不流行所謂的工業風,但我們就沿著這方向繼續討論,發展出的設計像是臺北品牌旗艦店的「風管」概念,或者是台中店以灌樓板用的 DECK 板打造外牆的設計,都是沿此激盪思考的成果。另外像是我在 2007 年完成的「知了工作室」,以工廠常見的厚重黑鐵拉門移植到充滿人文氣息的導演工作室,在衝突與和諧之間,探求美感的平衡與張力,大概也是這種「工業感」思考落實於作品的具體展現。

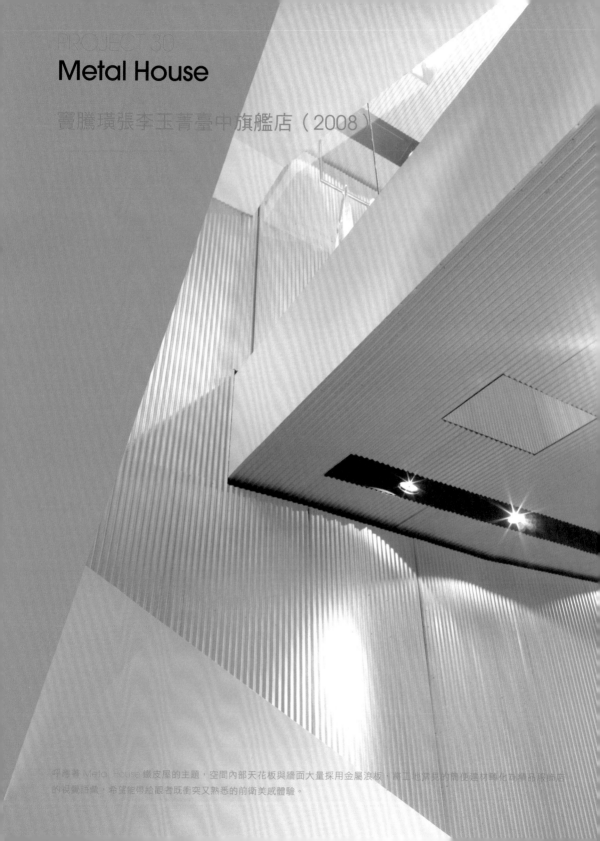

Metal House

寶騰璜張李玉菁臺中旗艦店（2008）

呼應著 Metal House 鐵皮屋的主題，空間內部天花板與牆面大量採用金屬浪板，將工地界見的簡便建材轉化為精品服飾店的視覺語彙，希望能帶給觀者既衝突又熟悉的前衛美感體驗。

自 2007 年開始規劃設計的臺中旗艦店「Metal House」，是我與服飾品牌竇騰璜張李玉菁的第七件合作案；而我們的合作則從 2003 年開始，至此也正式邁入第五年。一路以來，由於我自己對於空間設計的想法與竇騰璜張李玉菁的品牌作風都傾向自我突破，都喜歡追求較為大膽前衛的創意。所以在過去的合作案裡，我們花最多時間與心力在於每個案子的核心概念創意發想與溝通，希望讓每一次的設計都能玩出最獨特的 idea。

而作為服飾市場的競爭品牌，在空間設計上也不能完全脫離現實的商業考量。臺中旗艦店的設立，對於竇騰璜張李玉菁服飾品牌本身的經營發展而言，是市場拓展的嶄新階段。因此在這次的設計中，除了延續一貫的創意思考之外，業主竇騰璜先生也期待臺中旗艦店能夠出現具有系統化特色的設計，以作為後續陸續設點的概念參考。

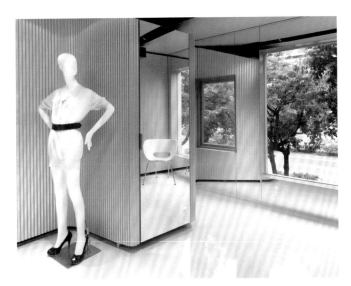

二樓採光面以清玻璃隔出一塊框景，並將斜角窗一併隔隔於外部，加上更衣室的鏡面映射效果，造成室內／室外的微妙混淆

鑽泥板這項素材在 ○○○ 也曾經使用過，但所表現的感覺與本案不盡相同；而在下一件合作案高雄店 PROS 中，也大量使用了鑽泥板，所表現的氛圍與本案是比較接近的。

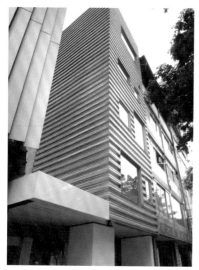

當鐵皮屋遇上精品店

位處臺中當時最新開發的精華地區中港路一段,此間旗艦店所在的基地位置頗為特殊:左側是富麗堂皇的 LV 臺中旗艦店,右側卻是一整排老舊雜亂、甚至還有鐵皮搭建頂樓加蓋的商業街屋,兩側建築物呈現截然不同的風景;而寶騰璜張李玉菁臺中旗艦店,正好就夾立在這「新/舊」、「奢華/平凡」的界線上。

建築外觀採取「鐵皮屋」的設計概念。靈感來自於兩側比鄰建築的反差,一邊是極致奢華的 LV 旗艦店,另一邊則是老舊商業街屋。藉由鐵皮屋的工業感概念,希望能將基地所處的此種「中間性」保留下來。

外觀提案之一:以一前一後的方式排列萬能角鋼,營造如簾幕般飄動的質感。後來 Rouge 的建築外觀實現了萬能角鋼的想法,但並未採用前後排列的形式。

草圖:Louis Marmot 建築外觀的各種提案。

基地所處的這種「中間狀態」，我覺得很有意思，而且也是我心目中「臺中」這座都市在地特色的具體縮影。因此，如何能將這種「中間狀態」透過建築形式與室內設計保留下來，是本次設計所努力的目標。同時，我從這一角度重新詮釋業主竇先生在設計 wum 時所提出的「極簡・解構・工業感」，心得也與過去有些不同：以往多半是找出一項具有工業感的材質或構想，置入設計中使之成為整體創意核心；這次的「Metal House」則是因地制宜的設計，從周遭的老舊商業街屋發想「鐵皮屋」的概念，賦予「精品店」的質感，從本質上來說是更接近工業感設計「就地取材、點鐵成金」的用意。

靈感的延續與新生

臺中旗艦店 Metal House 最主要的概念素材，是一般稱為灌樓板的 deck 板，用以包覆整體建築外觀。而不論是就 deck 板材質本身或建築表層的波浪造型來看，都可以說是不折不扣的「鐵皮屋」。其實，剛開始設計建築外觀時，我也曾經提出幾種比較精緻、華麗取向的方案，但當時竇先生半開玩笑地說了一句讓我印象深刻的話：「在 LV 旁不管做什麼都有一種搖首弄姿的感覺……」所以我們乾脆採取逆向操作，利用鐵皮屋的工業感，刻意讓建築外觀呈現一種笨笨的感覺，藉此定義與鄰棟建築對話的姿態。

而因應著竇先生對於店面系統化設計的期待，臺中旗艦店在內裝設計上盡可能追求簡約，以思考未來系統化與量化的可能。空間內部主要以細紋鋁浪板作出不規則曲面包覆，呼應著「鐵皮屋」的主軸概念；而在展示機能的設計上，我同樣是從工廠常見元素中尋找靈感，選擇以重型滑軌搭配局部鏤空天花板，來營造垂掛商品的展示機能。

與竇騰璜張李玉菁合作的案子很有趣，每一次都會有一些新的想法加入設計，同時也會有一些靈感與創意沉澱下來，成為下一次設計案的養分。如本案大量使用的 deck 板，其實在大安店 Mesh 後端的花園區域已經出現過；而重型滑軌的展示掛架，則沿用成為高雄店 Bias 的內裝設置。如此種種，或許都可以說是靈感的延續與新生吧！

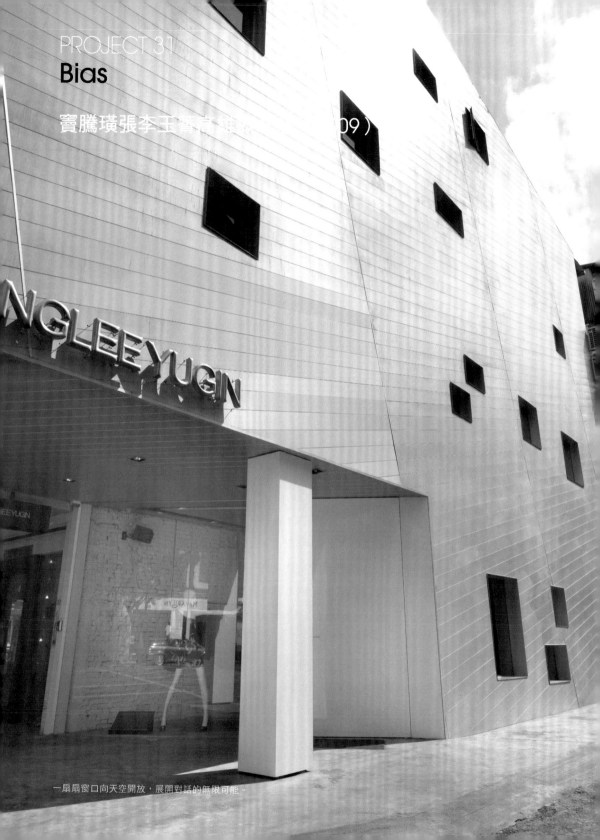

寶騰璜張李玉菁高級〔　　　09〕

一扇扇窗口向天空開放，展開對話的無限可能。

此案是我與竇騰璜張李玉菁（STEPHANE DOU - CHANGLEE YUGIN）品牌的第 8 次合作，在我們目前合作過的 11 件案例裡屬於較後期的作品，但卻是該品牌在高雄市的第一家服飾概念店。因此，如何藉由空間讓品牌在新的地區建立形象，以及該如何掌握此案與其他地區店面之間的關聯性，都是我們考慮的方向。基地屬於狹長的三層樓舊屋，與業主竇騰璜先生討論過後，希望以藝廊的感覺來呈現此次的概念店，並且在一定程度上順應保留基地本身老房子的特性。

記憶的梗結

高雄概念店的主題命名為「Bias」，意在呼應建築外觀使用企口鋁板組合成如斜紋布的織品意象。在手法上，我依照量體結構劃出切角面與斜紋線條，以鋁材打造出帶有銀白光澤的灰色建築量體，加上不同比例的開窗大小方式，企圖讓建物外觀表現出前衛與時尚的質感。

Bias 概念店的設計發想其實是蠻自然的過程。很多靈感從過去的設計裡重新跳出來，像葡萄發酵成酒，在 Bias 概念店醞釀出新的面貌──那種自然產生靈感的感覺，有點近似樹木年輪成形的過程，並非用力地想要突破或表現些什麼，但是創意卻在時光的點滴積累之下，逐漸羽化破繭。例如最能代表 Bias 主題精神的斜紋布元素運用，來自於我跟竇先生第一次合作的臺北概念店 wum（2003）天花板質感的轉化；而作為本案牆面主要材質的鑽泥板，原是一種用於大型演奏廳的吸音壁板材質，在 wum 概念店中亦已運用過，那時確實也是因展場吸音考量而採用，後來發覺板材本身的纖維質地可以顯出粗獷的工業感特質，而刻意使之露出；但在本案當中，卻是希望讓纖維的紋理呈現自然質樸的清新調性將其噴白而採用。另外，空間內部運用重型吊掛活動滑軌作為商品展示架，則是臺中店 Metal House（2008）設計手法的延續。

此類設計概念的再生利用，倒不是刻意為了讓某些特定元素成為品牌空間的固定班底；但面對一個新的基地時，我並不排斥從過去的合作案裡拈出靈感。一方面不妨就讓設計自然成為一種記憶的梗結，召喚潛藏在觀者意識之中的既視感；另一方面也能從同樣的手法之中看出設計者是否有所進步與突破──是故步自封、死守老把戲？或者是能脫胎換骨、活化新創意？其中自然是天壤之別。

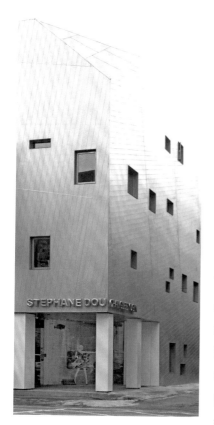

藉由具有雕塑感的建築造型，讓建物本身成為工業都市裡的一件前衛塑像，企圖以極簡的姿態顛覆人們對於商業街道的霓虹招牌印象，介入既有的都市地景結構。

意念的延伸

第一次合作 wum 時，竇先生提出「極簡·解構·工業感」的想法（請參考本書「ISSUE 13- 極簡·解構·工業感」及「PROJECT 09-wum」），不但影響了 wum 的設計方向，也成為後續幾次的合作案中的主題旋律。而此次的 Bias 概念店，則以較為不同的姿態來回應這一思考主題。

相較於前幾次的設計，Bias 概念店的內裝顯得更加簡單：一方面改變了過去以固定構架打造商品展示量體的做法，這次我們採用可以活動的木質展示模組，展現空間的可變動性，也賦予解構的趣味。另一方面，Bias 概念店也減弱了以往設計中較為 tough 的金屬感，改以質感較為素樸自然的水泥、夾板等材料來表現空間，從材質的原始特質去呼應「工業感」的概念。此外，為了能讓「老房子」的生命繼續存留於新空間之中，我們讓一樓天花板延續室外鋁板材料，同時保留建物入口左側的原始磚牆，與右側平滑的白色牆面形成「新／舊」的視覺對比；並且將原有的樓梯依照比例和角度分配重新賦予新的覆面量體，線條轉折而延伸至展示檯面，把原始的限制轉變為使用條件，而不是製造過多的繁複造型。

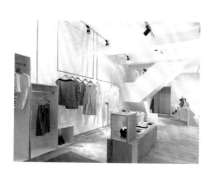

因應著基地的狹長屋型特質，以「藝廊」的感覺來經營空間，期待能藉由空間設計，賦予觀者一種遊逛美術館的愉悅情緒。

草圖：1 樓空間的設計手稿，其中表達本案設計的幾項主要意念，包括重型吊掛活動滑軌、外牆開口與室內的關係、活動式木質展示模組等。

過去我們思考「極簡‧解構‧工業感」的邏輯較像是加法，考慮要「使用」
或「加入」什麼樣的元素去表現主題；而這次則比較近似減法的態度，反覆
思考著如何剝落外層而顯露本質，希望找到空間最純粹的狀態。而且，不論
是老房子的生命延續，或者是舊手法的轉化新生，在這次的設計裡都是十分
輕鬆自然的發展。此種減法的思維，其實也更靠近極簡的本色。在同一品牌
主題的思考上能延展出這樣的脈絡，對我而言也是蠻愉快的事。

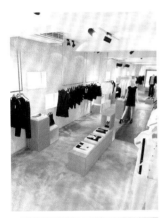

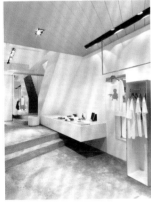

在 wum 旗艦店裡為了展場吸音考
量而設置並刻意露出的鑽泥板，也
在本次設計中重新登場，並且改以
較自然質樣的清新調性呈現，使板
材粗糙的纖維質地反而成為一種細
膩的美感。

以工業重地常見的重型吊掛活動滑
軌作為衣物的展示架，企圖讓粗獷
的工業元件轉化為精品元素。

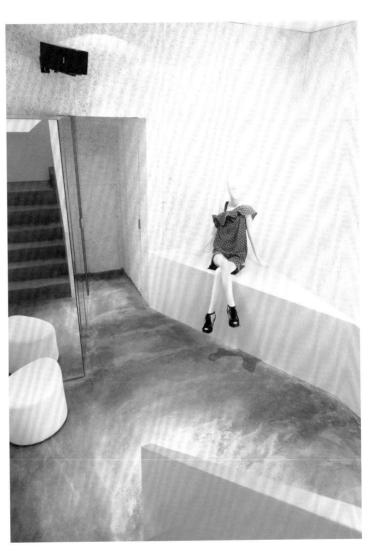

我以雕塑概念經營樓梯結構量體，企圖讓空間不但是一座容納藝術感精品衣飾的藝廊
美術館，同時自身也是一件大型的雕塑藝術，冀使觀者在空間中的每一次駐足與轉身
都能引發美的感受。

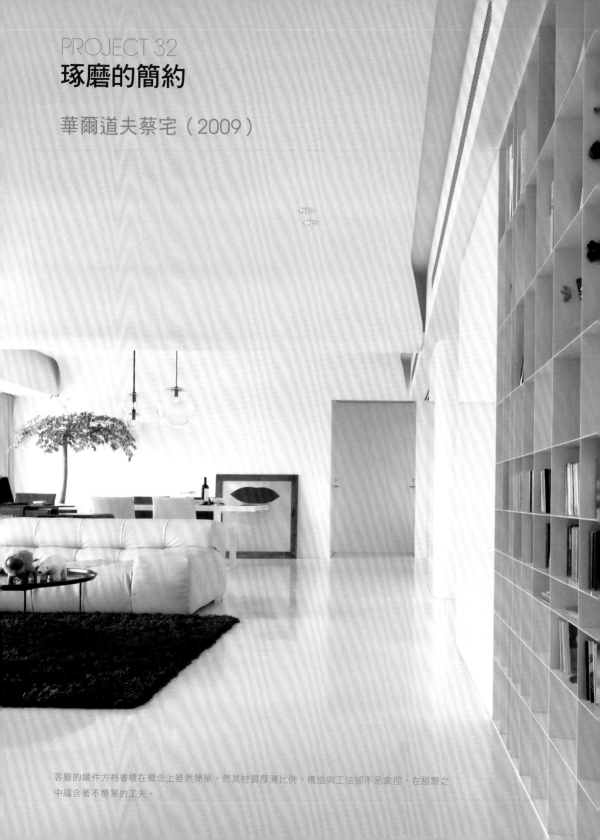

PROJECT 32
琢磨的簡約

華爾道夫蔡宅（2009）

客廳的鐵件方格書櫃在概念上雖然簡單，然其材質厚薄比例、構造與工法卻不易拿捏，在極簡之
中蘊含著不簡單的工夫。

位在臺北市長春路的華爾道夫蔡宅，是我自己蠻喜歡的一件案子。基地本身條件很好，空間方正，坪數充足，基本的採光與通風條件亦佳。而在格局規劃上，本來我們也嘗試提出較為前衛新穎的構想，但與業主討論過後，決定仍以業主所期待的傳統廳房形式為基礎，結合開放式格局規劃與一體成形的弧形曲線天花板，朝著簡潔精緻的空間調性進行設計。

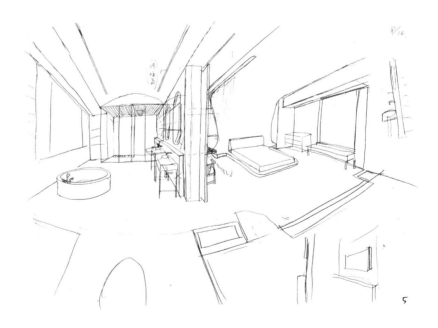

草圖：主臥及附設衛浴的構思方案。原欲將天花板延伸至床頭主牆下端形成流線雙遊弧型，後來為追求更簡潔的空間感未予實行。而此床頭牆造型則於 2012 年設計的馨悅產後護理中心得到更適宜的發揮。

電視主牆上方安排鏡面材質，使天花板的波動曲線能夠持續延伸。

客用浴室的天花板使用壓克力材料整合抽風、管線於無形。

慢工，出細活

整體而言，華爾道夫蔡宅的設計採取比較保守的態度，在空間概念上並不追求太多驚喜與突破。但業主自身品味其實十分高雅，所以空間感雖然是偏向傳統保守的，但對於氛圍的想法倒與我們頗為合拍，同時也不希望我們用一般華麗奢靡的裝飾去包裝空間，而是期待居家空間能夠呈現細膩極簡的質感。並且，業主也提供充裕的預算與時間，讓我有足夠的條件可以慢工出細活，這點是很幸運的。

因此，華爾道夫蔡宅雖然有一些設計是承襲先前曾經採用的手法，但正因有過去的經驗作為參照，再加上各方面條件均有餘裕，所以最後達到的效果均比以往更加圓熟周整，完整度大大提高，這點對我來說是很重要的突破。例如一體成形的弧形天花板設計，在用意上主要是形塑極簡空間結構，同時修飾樑柱並隱藏管線，此手法在先前的國美蔡宅等案例裡已作出一定的心得，但在本案中我更進一步發展精緻化的鋁格柵出風口設計，同時結合燈光設計，讓往往被忽略的機能性元素也能完整融入整體美感。又像是客廳的鐵件方格書櫃，表面看起來是十分單純的設計，但其實鐵板的厚薄程度與構造工法是耗費許多心神才抓出完美的平衡比例，在極簡之中蘊含著不簡單的工夫。

空間全局包圍於一體成形的弧形天花板之下，主要用意在於形塑極簡空間，同時也有修飾樑柱與隱藏管線的作用。

在材質的使用上，這次也有機會發展出更完善的成果。像是本案所使用的盤多磨地板，雖然在過去的案例中也曾經使用過，但是在這次對於色調、光澤質感甚至是溝縫工法的掌握都更加細緻完整。另外，華爾道夫蔡宅在傢具的選擇上也很講究，不追求奢華但希望展現時尚品味，因此我們也精心挑選如 B&B Italia 的 CD 架與沙發、Selene 的燈飾等，整個空間從結構設計、材質運用與機能傢具安排都一一涵括在完整的設計當中。能夠這樣從容不迫地安排整件案子，是一件令人愉悅的事，所以即使在概念上偏向保守，但我自己其實是很喜歡這件案子的。

完整，見真章

我對於自己所負責的每一件設計，總是會問自己是否有「進步」。有時，受限於各種因素與條件，不一定能在概念或創意上追求「進步」。但我認為「進步」的定義很廣，一次比一次發展出更扎實的工法技術，一次比一次更能掌握細節的安排規劃，專注且耐煩地追求設計的「完整度」，我認為也是進步的一環——這對設計者而言，是考驗長久的真工夫。

平面圖。

衛浴的拱型天花板呼應了整體設計，搭配壁燈與間接光源加深空間的垂直向度，同時也欲賦予低調典雅的華麗質感。

弧形天花板從客廳一直延伸至主臥室，於臥室主牆以斜面處理收束，同時為主臥帶來緩衝光線直射的作用，並形成如閣樓般的趣味。

ISSUE. 14
分類

作為一種認識世界的方法

「分類」是一種展開、認識與整理的方法。人們將曖昧不明的事物在眼前
一一攤開，憑藉著既有的知識結構，指認陌生事物應該歸屬的位置，賦予定
義與命名，收編為知識網絡的一部分，藉此平息混亂與紛雜，完成秩序的建
構過程。記得曾在英國的電視節目中看到科學家為了瞭解熱帶雨林生態，以
直昇機將人吊在空中，以大網捕捉樹頂上的生物，用以比較地面的生物體系，
當時給了我蠻大的震撼。因而每一種分類的方式，都能投影出背後所代表的
某一種價值體系框架；為一件陌生事物尋找分類的過程，同時也是對自有價
值體系的重新確認。

我透過建築表達我對事物的分類，而人們則透過分類來定義或歸納我的作
品。這兩件事情的關聯性不大，卻都與「分類」這一議題有關，而「我」則
同時是分類者與被分類的對象。以下我們就分別談談這兩件事情。

建築・自主性・分類學

在 AA 求學時，老師在課堂上出過兩個讓我印象深刻的題目。第一個題目是尋找「自主性」（autonomy），當時我提出我的筆記本作為答案。另一個題目叫做「展開與分類」（Unfolding and Taxonomy），老師提出五項分類要我們去尋找相應的項目，這五項分類分別是：「水泥」、「日常生活用品」、「自己選」、「紙」、「文本」；而在分類的過程中，又有兩組概念互為表裡：摺疊（folding）與展開（unfolding）；分類（taxonomy）與漂移（drifting）。呈現的方式是在教室裡把所有人提出來的答案依照分類排成五列，因此縱向來看就能看到同一分類下的不同解答，而橫向則能看出每一組答案的分類框架，十分有趣，而這一題目也對我往後的思考造成極大的影響。後來我在《鍛造視差》作品集發表會上，也嘗試用這一組分類框架來分析自己過去幾年的創作。

14-1 當時我以紙張為主要概念提出作品。
（分類與展開，1992）

14-2 在 AA 時老師出了一道有關分類學的作業。除了題目本身有趣，課堂上所有同學一同呈現成果的方式也很有意思：垂直來看，會看到同一個人做的五種分類；橫著看則可以看出同一分類下，不同人所給出的不同詮釋。其中一位同學的作品利用五個玻璃罐，分別填入五種內容物，並且貼上標籤，很精準地表達出「成分」與「命名」的概念。（分類與展開，1992）

當時面對老師提出的這五項分類其實懵懵懂懂，只知道是來自於傅柯在《詞與物》對波赫士小說的討論，其中提到一種中國百科全書對於世界的奇特分類方式，與西方「界門綱目科屬種」的邏輯大不相同，讓傅柯深受感動。如今再重新思索老師當年所提出的五項分類，我想或許可作如下的解讀：「水泥」對應「變因的凝結」，「日常生活用品」對應「機能性」，「紙」對應「摺疊與展開」，「文本」對應「符號」，「自己選」則對應著設計主體的「自主性」。看似具有任意性的五個分類，其實已經很精準地涵括了建築設計的核心概念，帶給我很大的影響。它也像是一組思考的概念模，讓我在教學或設計的過程裡常常反省我所投射的分類框架，進而思考一種新類別的可能性。

14-3 在 AA 課堂上的這道分類學題目，幾乎成為我思想中的一組「概念模」，至今仍有許多想法會回到這組分類當中進行檢視。像是後來在〈回家〉所做的灌注紙模型，某程度上也是對這一題目的延續與回應。（回家，1995）

作品分類的意義與反省

為了能讓消費大眾以最方便快速的方式瞭解室內設計，市面上衍生出各式各樣的設計風格，例如古典風、現代風、木造風、工業風、北歐風……等等，有的風格來自建築史上的時期區段，有的依據材料，有的則投射了異國風情想像，這其中其實不具有嚴格的分類邏輯，而像是一組虛擬的商品陳列架，琳瑯滿目，任君選擇，並且可以隨時抽換貨架上的商品名稱。有的設計者讓自己的思考與此機制同化，有的設計者則抵抗批判這種分類機制的存在。在我看來，分類本來就是認識世界的一種方式，對於大眾而言，這樣的分類機制提供了消費的方便性，其實不必過於嚴肅地看待。當然，我也會遇到業主提出「希望呈現某種風格」的要求，在這樣的狀況下，我通常會以實際作品與業主討論，試著爭取不同於市場消費型態風格的可能性。

人們使用語言這一行為本身，其實就是在進行分類的工作。因而當我必須解釋我的作品，或者當我的作品被評論家解釋時，都是一種定義與分類的過程，像是阮慶岳老師將我的作品視為旁觀現實建築的「假建築」，或者是有些業主因喜愛「極簡主義」而來找我設計等等。這些同或不同的名稱不是最重要的，但對我來說都是一種提醒，讓我反省自己的設計是否停滯不前，或者是有意識地持續某一形式的鍛鍊追求，是真的找到了適合的形式，還是能耐僅止於此。

我偶爾也會思考，是否有必要創造某種 CJ Studio Style ？這對我們建立品牌形象與拓展市場或許是有幫助的。但是對我來說，最優先的考慮還是作出有啟發性的設計，從本質上去尋找空間的自主性，甚至不需要語言的包裝，設計就能夠自己說話。比起任何分類、定義或形象，我認為這才是我真正重視的事情。

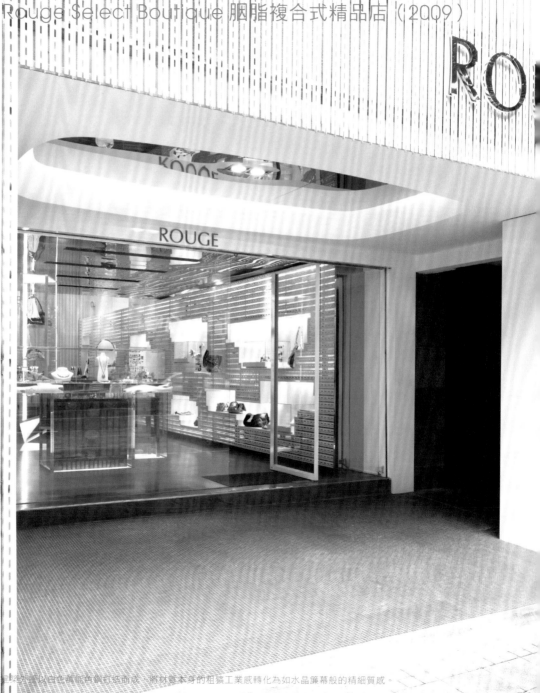

建築外層以白色萬能青銅打造而成，將材質本身的粗獷工業感轉化為如水晶簾幕般的精細質感。

草圖：關於建築外觀立面的構想。先前設計寶騰瑪張李王菁臺中旗艦店時，曾發展過「以交錯角度排列萬能角鋼」的想法；原本考慮於本案中實行該設計，後因其他考量，簡化為平行鋪排的呈現方式。

Rouge Select Boutique 為一家匯集二十多種國外知名設計品牌的複合式精品店。店名「Rouge」為中文「胭脂」（即「口紅」）之意，這項隨身小物對女性妝容而言，乃不可或缺的靈魂元素，甚至能發揮畫龍點睛的效果。而這便是 Roug 希望傳達的經營理念與品牌精神。

執行這件設計案時，我主要考慮的面向有二：首先是 Rouge 所經營的精品不但品牌眾多，而且項目相當豐富多樣，包括珠寶、衣飾、鞋包配件等等，該用何種空間形式來容納所有品牌項目，達到豐富、多元而不混亂的效果；其次是基地座落於中山北路，周邊相似性質的精品店頗多，如何以空間設計讓品牌在該地區取得獨特定位，是業主與我都十分關心的問題。

空間分解圖。本案的主要設計概念大致
均呈現於此圖，包括外牆造型、一樓萬
能角鋼的不規則排列方式、垂直穿透樓
層的水晶柱狀櫥窗、二樓的線板放大造
型以及桌腳設計等等。

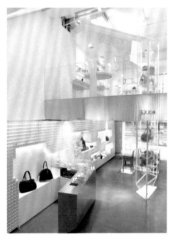

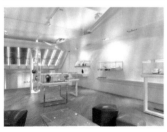

雖無嚴格區分，但大致上一樓主要以萬
能角鋼展開現代質性，而二樓則以線板
元素表露古典風華；因此，貫穿上下樓
層的水晶櫥窗，便具有連貫古典與現代
的超時間意義。

刻意放大的古典線板介於牆面與天花之
間的縫隙，結合間接燈光向下投射，讓
人感覺像是走入美術館中的一幅藝術畫
框裡，具有放大／縮小的趣味性。

像精品店的博物館

最初，我的思考方向是朝著「像精品店的精品店」來進行設計，
但在此思維下所作出的嘗試，均未能讓業主百分之百滿意。後
來，當我重新思考各種精品項目的品牌定位與類型時，由「分類」
的概念衍生出「博物館」的想法，於是我大膽作出以下設定：

就空間用途而言，這是一間「像博物館的精品店」；但是在設計
的概念上則翻轉過來，欲造就一座「像精品店的博物館」——在
博物館的概念之下，空間中的物品不再只是價值有限且短暫的消
費商品，而是 priceless & timeless ——永恆經典的無價之寶。
呼應博物館的概念，我們在空間中置入數件藝術品與古董，結合
展示玻璃櫃體設計，整體提升了空間陳列物品的價值感，也讓
Rouge 在周圍眾多精品店中取得獨特的個性表現。

超越古典與現代的永恆之美

從博物館的概念再延伸，我以珠寶精品值得恆久珍藏的特質為靈
感，呼應 Rouge 所強調「鎔鑄古典與創新」的品牌精神，進一
步激盪出「封藏時間」的想法。我將這樣的想法具象化為貫穿室
內兩層樓的水晶柱狀透明玻璃櫥窗，象徵著品牌設計的經典價值
能夠跨越古典與現代，使這座大型玻璃裝置同時具有時間意象與
空間形式的雙重意涵，點出品牌的經營理念，並且也成為引人注
目的美感焦點。

建築材料與設計元素的衍異趣味

「像精品店的博物館」其實是一種有趣的「錯覺」：觀者身在精品店中，卻覺得自己像是在逛博物館，但是這間博物館卻又像極了精品店——這種模稜兩可的感覺鬆綁了觀者對於空間的既定印象，反而能夠引逗遊逛探索的欲望。

我在建築材料與設計元素的安排上，也嘗試營造出這種具有衍異性的趣味。例如二樓空間刻意將古典的線板元素放大為空間造型，藉此轉化出現代幾何的趣味感。又例如整棟建築外觀立面及一樓主要展示立面均以白色萬能角鋼為材料，將此工業素材的堅硬、粗獷的特性重新詮釋為一種輕盈可透且細膩的元素，乍看之下彷彿像是晶透昂貴的碎鑽或水晶，細看方知為日常廉價工業材料的萬能角鋼，讓觀者產生驚喜與新奇的趣味感；同時，我也刻意採取如鋸齒般錯落排列的呈現方式，一方面希望營造出一種數位電路板的現代科技感，同時也可以視為古典線板的局部輪廓放大，希望讓觀者在遊逛之間擁有更豐富的美感體驗。

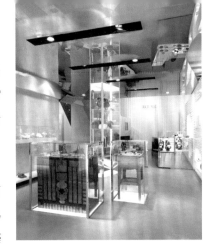

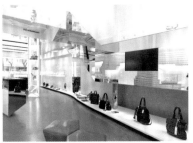

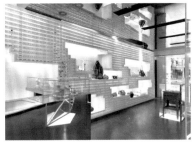

草圖：關於展示桌。展示桌腳的設計除了希望顛覆「一張桌子四隻腳」的既定成見，同時並用不鏽鋼與線板兩種元素，呼應鎔鑄古典與現代的空間主題。

在空間中置入數件古董藝術精品，並以玻璃櫥窗包覆，賦予博物館典藏珍品的意念，同時也是封存時間的象徵。

通往二樓的樓梯側面以鏡面不鏽鋼打造而成，藉由鏡面反射效果將對面的萬能角鋼納為景觀；而一樓天花板同樣也採取鏡面不鏽鋼材質，形成連續的整體感。

一樓展示區以萬能角鋼呈現鋸齒般錯落排列的形式，營造出有如數位電路板的現代科技感，亦可視為古典線板的局部輪廓放大。

PROJECT 34
磁磚之家

Bella Casa 台北旗艦總店（2014）

Bella Casa 台北旗艦總店以展售各式歐洲進口磁磚與德國陶板磚為主，展場空間的前身原為一棟兩層樓高的 L 型風車餐廳，業主接手後委託我們執行整體規劃，以既有的建築結構為基礎，針對建築外觀與內部展場進行改建。

讓建築成為產品最佳廣告

從業主的商業目的來看，磁磚是本空間所要展示的商品；而站在建築設計的角度，磁磚同時也是一項重要的建築材料。

於是我將兩者結合，選擇主要銷售產品之一的德國陶板磚作為建築外觀材質，讓展示空間的建築本體成為產品使用的最佳代言人，並且也是把展示的機能由室內延引至室外，透過陶板磚的橘黃色調，展現精緻時尚的質感；而低調展現美感之餘，同時又能讓周邊建物形成襯托的背景，對比彰顯陶板磚的優異質感，讓觀者自然而然留下深刻印象。

而呼應著磁磚的平面材特性，我以基地原始結構為基礎，於建築物上方加入一道以金屬鋁板打造而成的帶狀折線立面量體，讓外觀呈現如紙張摺疊／展開的造型，藉由建築形式喻示磁磚的平面本質。

於建築物上方加入一道以金屬鋁板打造而成的帶狀折線立面量體，營造如紙雕般的裝置藝術趣味。

figure-ground：空間的虛與實

此外，我在 L 型結構直角的一樓拉出一座三角空間，二樓則維持挑空狀態，並於此三角空間的頂部鋪設草皮，由二樓望出去就像是一座迷你的空中草原。這一舉措的用意是藉由三角空間與 L 型直角的幾何關係，形成一種具有動態感的錯位旋轉結構，而這一概念也是延續自我在 AA 的畢業製作〈鍛造視差〉當中對於折線所產生干涉／繞射關係的思考。

空間內部的設計也呼應了建築外觀的旋轉結構思維，我將一樓的整排柱體與搭建其上的橫樑保留下來，一方面與繞覆其外圈的玻璃落地窗皮層互動拉開氣勢，另一方面則延伸連結至底端的夾層區域，讓橫樑與夾層構成一體成形的連續面，使夾層彷彿像是在樑體中鑿挖出的一處空間，形成虛實空間（figure-ground）的辯證趣味。

1. Consultation Area
2. Counter
3. Display Area
4. Storage
5. Toilet
6. Conference room
7. Office

｜一｜平面圖。

2. 平面圖。

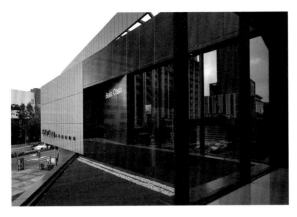

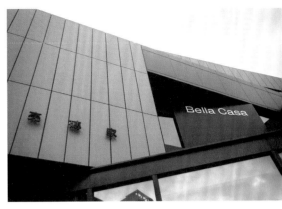

從二樓望向室外空中草原。外牆材質採用主要銷售產品之一的德國陶板磚,讓建築本體成為產品使用的最佳展示。

以原建物結構為基礎,在L型直角轉折處拉出一座三角空間,形成一種具有動態感的錯位旋轉結構,使外觀的幾何表現效果更強烈。

打造一座「漂亮的家」

Bella Casa 意即「漂亮的家」,代表著所展售的磁磚能夠為使用者打造出漂亮的家居空間。由此名稱發想,我將此展售空間當作一座「大別墅」來規劃——不同於傳統傢飾賣場隔成一間間如 KTV 主題包廂的情境式展場設計,而是將空間視為一個完整而獨立的家。

一樓入口左側的圓錐型區域乃空間前身風車餐廳所留下,我利用這一區域規劃為馬賽克磚展示區,使之如收藏珍品的精品藝廊,讓觀者感受精緻典雅的藝術氣息。右側大廳以整面落地窗展現闊綽的空間感,中央的柱體結合黑色中島抽屜產品櫃,與後方牆面的直立抽屜產品櫃相互對應,在寬敞的大廳裡讓觀者感受有如圖書館般的知性氛圍,消解商業販售氣息。再往內走則是餐廚展示區與衛浴展示區,夾層區域則打造為如客廳的展示空間,均以開放流暢的動線予以串聯,讓觀者逐漸產生進入一個「家」的感覺,希望能藉此讓觀者在這座「漂亮的家」中,引發更多對自身生活空間的美感想像。

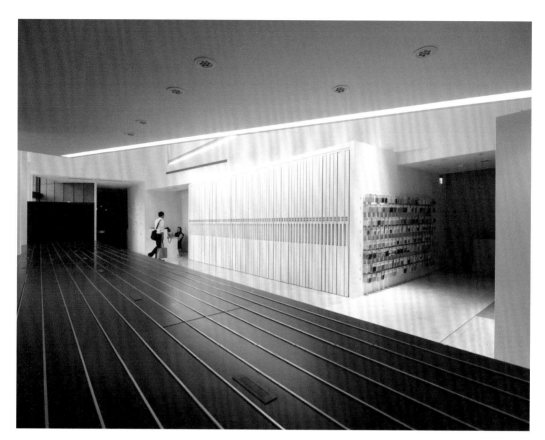

從一樓黑色中島與橫樑之間的空隙觀察，整體空間設計不僅是由結構體所組成，燈光與展示抽屜的線條也在構圖的考量範圍內，形成如鋼琴鍵般的整齊美感。

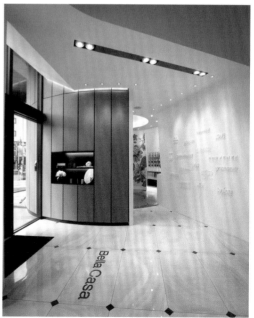

入口處採取曲面處理，將外牆彎折入內，如同一種邀約入內的舉措，營造室內與室外轉折切換的互動關係。

樓梯量體與夾層結構以高低差形成錯落交疊的視覺層次，展現幾何張力。

用以放置磁磚展示樣品的黑色橫式抽屜中島與後方的白色直立抽屜牆形成嚴謹的垂直構圖，對比臨窗處的鮮黃招牌柱與休憩區的各色坐椅以及下方鋪設的花紋磁磚，跳出活潑的視覺效果。

由夾層區域觀察下方空間量體，頂端形成的幾何平面以卵石鋪陳，欲使觀者感受各量體的規劃不僅為機能考量，亦是整體建築結構與視覺表現的一部分。

保留一樓整排柱體與上方橫樑，與外圍玻璃落地窗皮層並立展開氣勢，並延伸連結至底端的夾層區域，使橫樑與夾層構成一體成形的連續面。

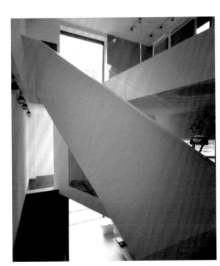
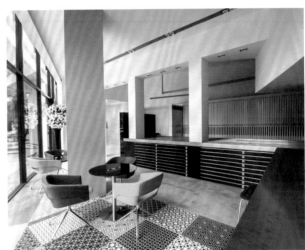

ISSUE. 15
修補術

就地取材，就地重組，將就著用

法國人類學家李維史陀（Claude Lévi-Strauss）由神話學的角度，在《野性的思維》裡提出「修補術（bricolage）」這一概念，藉由對比「修補匠」和「工程師」兩種工作習慣與思考模式的差異，說明科學裡「野蠻」和「文明」的關係。這番理論原是針對具體科學與抽象科學的差異而提出，而建築與空間設計作為人類文化的重要一環，我認為修補術理論也相當精準地指出了設計師的工作本質。

修補匠 v.s. 工程師

運用「修補術」的人，李維史陀稱之為「修補匠」。與「修補匠」相對的概念是「工程師」，「工程師」代表著西方啟蒙運動以來理性分析與抽象辯證的思考模式，講究專業分工與精準的預先工作計畫，強調必然性通則，並積極向外尋求資源支援與連結，被視為是文明的表徵。而「修補匠」的工作型態則仰賴個體的感性直觀，因應現實情況，信手拈來非專業的現成材料與工具應用，在現有的封閉系統內進行拼湊與重組，過程充滿迂迴、偶然、模糊與不確定，並且是一個不停產生對話的動態系統。

從表面上看，「工程師」似乎比較符合現代人講求完美與效率的工作型態，

那麼為什麼說「修補匠」才是設計師的本質呢？因為「工程師」的工作邏輯仰賴抽象思辨，常無法接通現實生活經驗；而過於精細的分工也經常是缺乏彈性的，為了確保每一個環節順利進行，必須完全依賴既有計畫，一旦遭遇意外或計畫生變，很容易陷入群龍無首或無法變通的狀態。當然，對設計者而言，理性思考絕對有其必要，但是我們也必須瞭解埋藏其中的內在危機。尤其，建築與空間設計是一門整合的藝術，一個好的設計師必須能掌握所有環節，但不一定需要精通所有細節；必須在有限的條件下追求完美的成果，而不是被完美的計畫侷限了腳步；必須親臨現實戰場，而不能只是紙上談兵。因此，「修補匠」直接面對現實，並且保持靈活應變與取捨的思考模式，在本質上更接近設計的精神。

在理性與感性之間取得平衡

以實際應用而言，「修補術」有三項特色可與空間設計呼應：就地取材、就地重組、將就著用。這些「特色」並不屬於嚴格系統意義的方法論，而是一種思考模式的觸發；但是我覺得它們所帶給我的啟示，有時候比起工具書架上硬梆梆的「設計方法學」要有用得多了──應該說，「修補術」最重要的意義反而就是「破解」人們對「方法」的依賴與迷信；但「破解」不是「破壞」，而是建立在「瞭解」的基礎上。總而言之，過度理性地死守方法，或極端感性地否定方法，都不是長久之道；而修補術所帶來的啟示，恰恰是在二者之間取得平衡，故而深得我心。

回到剛剛所說三項特色與空間設計的關係──它們其實都與「拼湊（colage）」的概念有關。「就地取材」或許可以視為一種批判式的地域主義，提醒人們思考建築及空間設計與環境（context）之間的關係，而像帕拉底歐那樣可以純然自足獨立於環境之外的建築作品，人們也可以透過此種思維重新評估與考慮其意義。「就地重組」則更進一步帶有「改變環境」的企圖，藉由重新整理，找出新的環境組合關係；這類思考較常見於大規模

15-1 康宅的書架採用現成系統材的縱柱材料搭配木板，讓書架彷彿是自空間牆面生長而出的自然之物，此手法可以說是修補術的一種實踐。（信義路康宅，2001）

15-2 城市中的「空隙」，一直是我很感興趣的問題，相關的思考包括大學時期的畢業製作「鐵皮屋＋滷肉飯」，到後來 AA 的畢業論文中探討公車停靠位置的空隙、黃昏市場裡買水果與撿水果的人們所形成的社會落差等等。返台之後，偶然在鹿港看到兩座建物中的空隙堆放著塑膠管，改變了建物之間的關係，對我而言是「空隙」的一種啟示。（攝影／陸希傑）

15-3 以方便的鐵皮所打造的違章建築，是台灣工業化過程中留下的遺跡，也構成這座島嶼上特殊的建築風景。有時候覺得，鐵皮不經意的弧形曲線，在陽光照射下閃閃發光的姿態，其實非常美。（攝影／陸希傑）

的都市計畫，但廣義而言，在空間設計中嘗試改變固執的屋主也可以算是一種「就地重組」的概念。至於「將就著用」，可以說是每個設計者天天絞盡腦汁所思考的事——如何將眼前的基地、預算、業主、技術……等各式各樣的條件整合至最佳狀態，其中即便有些無奈與限制，卻不是消極地遷就，而是積極地練就與造就。

在修補之時發現事物本質

我對修補術理論產生興趣，其實開始於對臺灣在地違章建築的觀察。在東海建築系的畢業製作「鐵工廠＋滷肉飯」，就是想探討這種不成文但確實存在的空間關係，但當時也有老師認為我在消費違章建築的議題：「用臺灣的違章建築企圖踏入國際解構舞台。」雖然受到質疑，也不影響我對這種空間關係的興趣。後來我在鹿港小鎮看到一座鐵皮屋，有結構的弧形屋頂在陽光下顯得很美，但顯然那弧形是為了拉出某程度的挑高所造成的，並非刻意為之的造型；而巷弄之間隨意錯落堆放的塑膠管，也在不經意間介入並改變兩棟了建築物的關係。這些違章建築都不是為了裝飾而裝飾，說穿了其實就是「就地取材」、「就地重組」與「將就著用」的修補術，它們一直密密麻麻地生長於都市結構的縫隙之間，細細縫出另一層次的結構，而那或許才是這城市真正的空間本質所在。

以局部斜面連結原有天花後加以上漆，讓原本的空間高度得以保留，而原有樑柱系統也能成為場所的一部分。

設計，是一個看世界的入口。

如果將這樣的「入口」具象化，那應該會是什麼樣子呢？

我很喜歡美國畫家愛德華·霍普（Edward Hopper）於 1942 年所繪的〈夜鷹〉（Nighthawks），畫面上是一個街角小酒吧的三角櫥窗，裡面有兩三個成年人各自無語默坐，讓黑夜中亮晃晃的櫥窗顯得特別空曠荒涼，彷彿是一塊被遺忘的角落，時間與空間在這裡凝結靜止，玻璃櫥窗把世界隔離在外，只能遠遠眺望而無法碰觸。

由三角玻璃櫥窗所隔離開來的、那無比荒涼的城市界線，一直停留在我心中。若要將「看世界的入口」化作具體的畫面，我想再也沒有比那三角櫥窗更適合的了。

我選擇將工作室設置在臺北市東區的老公寓六樓，一方面當然是貪於方便的生活機能，但我更希望它能與這城市之間維持〈夜鷹〉那樣既親近又陌生的距離感，打造一個看世界的入口。同時我也期待工作室能有著類似樂譜的結構，像一種曲調，搭配周遭環境後能變成一齣奏鳴曲──它具有發展的可能，而非靜態。

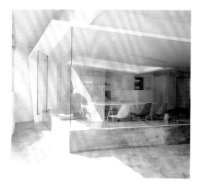

三角櫥窗的設置，使原本的室內空間得以生造出室外陽台的意義。而白色天花板片延伸穿出玻璃櫥窗的舉措，可視為對此區域「室內／室外」歸屬的一項後設辯證。

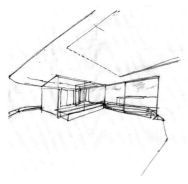

速寫：三角櫥窗、天花板與都市山水。

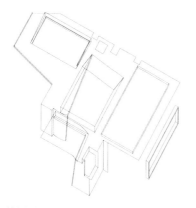

等角透視圖：結構切挖以及天花板的皮層關係。

在荒涼之丘遠眺都市山水

工作室的玄關入口，即以〈夜鷹〉為靈感，特意讓室內連結陽臺的牆面，向內部退縮讓出一塊轉角，形成一座三角櫥窗，而工作室正式的入口則安排於玻璃櫥窗的同一平面上——入口的位置象徵著室內外的分界，我刻意作此安排，意在使這塊原屬於室內的區域被隔離為室外，形成空中都市景觀的一隅，而櫥窗外部的陽臺便富有「室內／室外」的辯證性，成為空中走廊（Urban Gallery）。

坐在工作室內向外眺望，藉由櫥窗的圍框，人與城市的距離便又折出一層隔閡。對面的大樓兀自錯落矗立，彷彿形成一幅中國傳統水墨畫的潑墨風景——再仔細一點看，這幅水墨畫上鑲滿這城市特有的違建、鐵窗、外推陽臺……。有人說那是「水泥叢林」，我則更願意說它是「都市山水」（Urban Landscape）。

而櫥窗之內的水泥基座則如一座荒寂丘陵，我喜歡在這裡自在地觀看都市山水；簡單擺上一桌數椅，此處又可以是會議室、教室、展示區、演講台，清空也可充作小型的展演舞台——在機能上我希望它是豐富多姿的。而呼應著空間的寂寥氛圍，我特別選了醫院候診區常見的彩色玻璃纖維椅，那隨處可見的、量產的、單薄而廉價的質感，在櫥窗之內反而取得某種異化的姿態，為空間帶來一種貧瘠廢墟般的異境感。每從喧囂的繁城盆地回歸這荒涼丘陵，思緒就冷靜清明了。

修補術

CJ Studio 的設計是在國聯飯店完工之後開始的。在設計的意念上同樣以極簡為主，但由於工作室的業主就是我自己，雖少了外部業主的條件限制，卻難免多了自我要求完美的包袱。所以在設計工作室時，我採取比較隨性自在的步調，不拘泥於固定的裝修計畫，並且多一點實驗性質，以更充裕的力氣與自由完整回應來自於空間自身與設計過程中所發生的所有情形。

在很大的程度上，這間工作室的設計可以說是李維史陀所謂「修補術」概念的具體落實（有關「修補術」的討論，請參考本書 issue.15）。例如工作室內有幾面呈現奇異斑駁狀態的牆面，分別是在原磁磚拆除、水泥粉光上漆、撕除原壁紙並以鹽酸清洗的過程中所保留下來的狀態。原先這些牆面打算重新塗裝，但我在施工現場意外發現這施工過程所呈現的狀態其實很美，於是改變計畫，讓它們停留在該施作階段，取代傳統裝潢貼面材而成為新的壁紙——而且從成本上考量，這些施作階段既是必要的開銷，而視覺效果又這麼好，那何必再花錢蓋掉它們呢？另外像是工作室的灰色水泥地板上泛現的黃色塊紋，也並非刻意為之，而是施工時所抹的保護塗料歷經時間變化所產生的意外效果。這些其實都是在計畫之外的意外安排，但卻是根據現場實況的隨機應變與就地取材，如此的設計過程讓人感到一種踏實的快樂。

等角透視圖：牆面與空間量體的配置。

神能飛形

從學生時代開始，我就常常思考「形式」在設計中的意義。有次朋友在路上撿到一本老子《西昇經》，我偶然從中讀到「神能飛形」這句話，當時就覺得這幾個字很有意思，自顧自地把「飛形」的「形」解釋為「形式」。執業之初，也曾以「飛形」二字當作合夥工作室的名稱；後來獨立創建 CJ Studio 後，就乾脆借來當作表達設計觀的語言模型。而我早期的幾件作品如國聯飯店、信義路康宅等，都可以說集中體現了我對「神能飛形」的思考，CJ Studio 也是其中之一。例如，室內天花板是採取局部斜面連結原有天花後加以上漆，讓原本的空間高度得以保留，而原有樑柱系統也能成為場所的一部分。整個天花板的設計並未經過全部封藏，但卻呈現與初始狀態截然不同的感覺，彷彿像是一面全新的天花板。像這樣，設計者（spirit）以精神能量（energy power）駕馭（control）形式（space form）的過程，承認有限且人為的造作，介入並改變空間狀態，連接過去與未

剖面圖：可看出天花板的起伏構造。

來——這是「神能飛形」之於我的意義，也是 CJ Studio 持續努力的方向：「找出隱藏在真實世界下，新的幾何秩序及關係。」

曾有報導如此形容 CJ Studio 的設計：「像是誠心意欲與舊時戀人重啟新戀情般的面對已然老舊的建物。」把這段設計的過程比擬作一段與戀人周旋磨合、甜美卻又充滿不確定的戀情發展，我想也是頗貼切的。

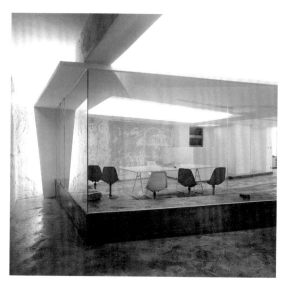

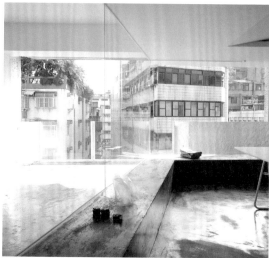

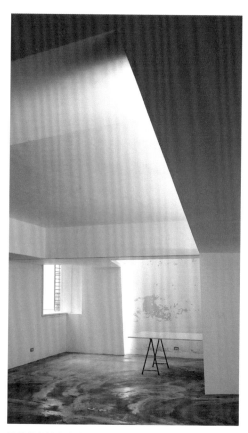

除意銘落於三角櫥窗內的椅子，其實是六〇年代由 Charles & Ray Eames 所設計的名椅，後來被人大量改版複製，人們反而無感於其原初設計價值，償視之為醫院候診區的廉價塑膠椅。我將此椅抽離日常場域，置入工作室內，是一種諷刺也是提醒。

三角櫥窗的傾斜角度，與對面建築物具有對應關係。

天花板與轉角窗均是運用平面的皮層關係，創造具有立體感的幾何效果。

三角櫥窗內的空間，我希望它的定義是靈活多變的：擺上書櫃，就是閱讀工作區；換上長桌，則具有會議室的功能；通通撤掉，這裡就是最佳的party場所……。

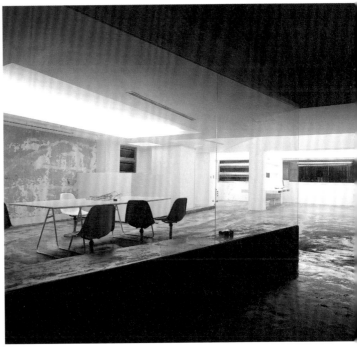

藉由間接燈光的暈染，讓天花板的翻摺痕跡柔焦化，彰顯出另一種層次效果。

國聯飯店與██████，都是我早期的作品，常被人說感覺很冷清，大概是因為當時的我很著迷於荒涼的空間景色吧……。如今雖想不起個中原因，但是重新回顧那時的作品，反而覺得自己是不是越來越保守了。

PROJECT 36
ING

進行中的建築設計

2005‧南庄楊宅　3D 模型圖：通道走廊具有畫廊作用。　　2005‧南庄楊宅　3D 模型圖：建物與基地之關係。

或許是機緣使然，執業以來我所承接的案子多以室內設計為主；但陸陸續續也執行了一些我覺得蠻有意思的建築設計案。雖然室內設計也很有趣，但也無須諱言，建築設計對我而言是更有魅力的。先前所介紹的案例中，雖也不乏同時執行外部建築與室內設計的案子，如寶騰瓏的高雄店與臺南店、天母許宅、Bella Casa 等等，但都是在既有的建築結構下進行改建工程；而從無到有的建築設計，則皆仍在進行中或尚未完成。因此，以下簡單記述幾件發展中的建築設計，聊為記錄。

2005‧南庄楊宅
模型（1）：上方俯瞰頂端構造。

2005‧南庄楊宅

此住宅建築基地位於苗栗南庄的山坡地，周圍山林環抱，景致宜人。而鍾情於山居的屋主，同時也雅好收藏藝術繪畫，因此我們將這座山中宅邸設定為「光隙藝廊」，依傍坡地型態規劃為前後兩棟各兩層樓的建築形式，兩棟之間以藝術長廊連結，而前棟建築更設計為中間鑿空、如花形綻放的結構型態。鑿空處所形成的間隙是為建築與環境對話的中介，天光與山景得自此隙縫中瀉注空間之中，讓宅邸兼具開放與隱蔽兩種性格。

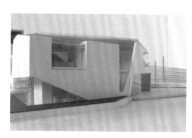

2005‧南庄楊宅
模型（2）：立面外觀。

2008・天母玖住章別墅

以一種自在自省的生活態度出發，利用開放式的自由平面將景觀納入室內空間，在動線上由室內及室外的環繞結構樓梯及平台導入都市休閒（Urbern Resort）的山城意向，形成一種可居亦可遊的漫遊建築。所有室內空間打破垂直水平，經由有機的幾何安排來回應基地特質，使重要空間都可面向最佳視野，將大台北的景觀盡收眼前。

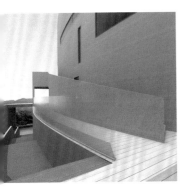

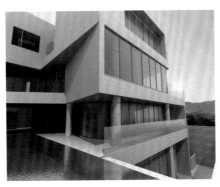

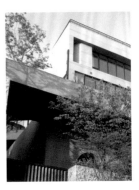

2008・天母玖住章別墅
3D模擬圖（2）：側面迴旋樓梯。

2008・天母玖住章別墅
3D模擬圖（1）：立面外觀。

2008・天母玖住章別墅
建築物實景照。

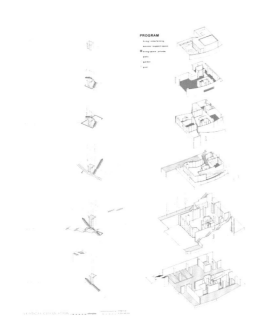

POSSIBLE USER SCENARIOS

2008・天母玖住章別墅
設計概念圖

2012・天母黃淑琦服裝工作室及住宅

我執行過不少服飾展售空間的設計案，但是服裝設計的「工作室」卻是第一次。業主除了提出「熨斗」這一對服裝設計者意義重大的意象期許，以及工作室所需要的倉儲、辦公、裁縫等機能需求之外，給予我們極大的發揮自由。於是我將建築外觀設計為垂直立面與弧型立面結合的形式，使其狀似一直立放置的熨斗，並以雕刻手法賦予建築外觀凹凸有致的立體感，同時也欲藉此凹凸立體設計造成光影錯落的比例效果。

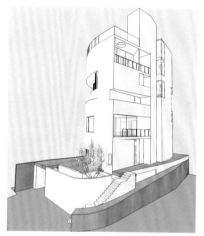

2012・天母黃淑琦服裝工作室及住宅
外觀設計圖（1）。

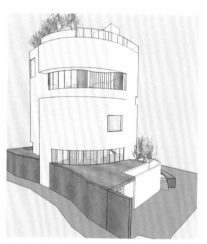

2012・天母黃淑琦服裝工作室及住宅
外觀設計圖（2）。

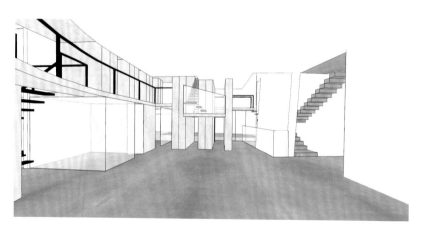

2012・天母黃淑琦服裝工作室及住宅
室內設計圖。

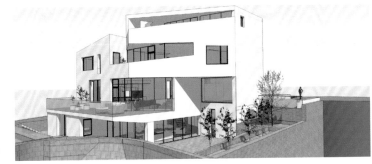

2013．晴山華城別墅

此建案位於新北市新店，為地下一樓、地上三樓共 204 坪的
獨棟別墅。基地依傍山坡地而立，擁有開闊的視野景觀優勢。
於是我以摺板概念打造建築主要結構，塑造虛實交錯的空間
形式，藉此讓空間可容納景致的限度放到最大，打造一座擁
懷美景的開闊宅邸。

2014．林口光筑

此住宅大樓建案以「光」為主題，藉由跳躍式的陽台與格柵
設計，於大樓素樸的磁磚外觀立面形成方塊量體，迎光形成
光與影的錯落交織，塑造一種充滿動態變化、彷彿音符與琴
鍵叮咚躍響的生動美感，打造一座「光的建築」。

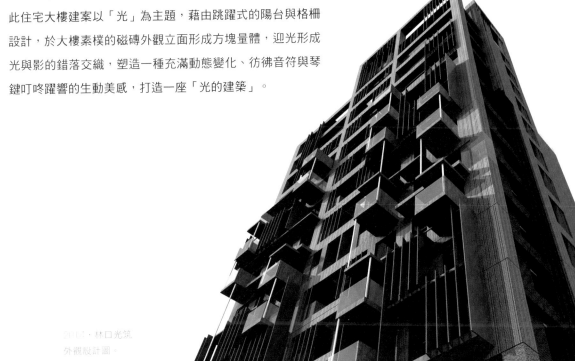

VISION 08
東方語彙構造西方建築：王澍

我最早是從寧波歷史博物館開始認識到王澍的。一開始還誤以為是赫爾佐格＆德梅隆（Herzog & de Meuron）的作品，想不到是出自中國建築師之手；然而這建築不管從造型、開孔方式或思維邏輯都充滿赫爾佐格的影子，如此高的相似度仍是讓人費解。後來王澍來臺灣與阮慶岳合作，利用木構架創作屋頂違章建築，我又重新回頭看了他在威尼斯雙年展的兩次作品——「瓦園」和「衰朽的穹隆」，才明白王澍的建築手法其實很有他的個人特色。

王澍擅長用瓦片、木材、磚等從各地回收來的舊素材。例如「瓦園」，他利用 6 萬片由舊城拆遷回收的黑瓦片滿鋪在地上，一瓦一瓦砌出文化的鄉愁，步行其上有如踏在傳統中國式建築的屋頂，很有意思。第二次威尼斯雙年展的作品「衰朽的穹隆」，王澍則跳脫以文化來討論建築的脈絡，改以建築來討論建築，純粹關注於「建築術」，只用一個木頭或鐵件就能做出架構，像一堆筷子即使摔放在地，彼此間仍然產生了支撐的關係，王澍突破一般垂直水平的觀念，更像是地景藝術的一種人文作品，他用簡單的元素，天然卻又幾何，以此來構造建築，因而帶出儉樸的力量。

帶入中國傳統園林符號

我曾造訪王澍的成名作「中國美術學院象山分校」，他用曲面屋頂、簷下、梯道、院落等意象，將中國潑墨山水畫的元素具體呈現，非常精彩。在我看來，王澍獲得「普立茲克獎」是當之無愧——雖然中國建築界有許多反對的聲音，認為普立茲克獎是服務西方主流建築概念的產物，完全不是東方的建築思維；但我認為，在當今西方建築美學強勢的主導趨勢下，王澍是有意識地在運用西方建築，他是經過瞭解以後再加以轉化，因而空間感是非常成熟的，展現迷宮性格，讓建築開放，形成有多種行走的可能性。

西方建築的概念有花園、城市，卻沒有園林的概念，而王澍的作品都帶著顯性的中國傳統園林符號，他轉化了中國山水、盆栽、造景等形式，例如不規則形狀的挖孔，就像是筆墨畫出來的鏤空石頭，有如自然成形的線條。王澍獲得普立茲克獎後的第一件作品「水岸山居」是很有特色的作品，他用交叉的木行架做出一整片屋頂，對應著平行的夯土牆面——夯土和清水模相比，有著不同的濕度、觸感、溫度和色澤，因此塑造出截然不同的感官效果和情境，水岸山居的木構造屋頂尺度誇張，與夯土牆交叉出強烈的戲劇性空間感。

以極簡藝術譯述文化語言

在 80 年代，後現代主義正流行，當時的建築師們如李祖原，或是學校裡的設計風氣，都有斜屋頂

王澍的成名作「中國美術學院象山分校」。攝影／陸希傑

這樣的東方元素——每個人作品多少都帶著東方主義的情結。但這也讓人反思：為了讓西方了解東方，就必須用西方人才能了解的東方元素來創作嗎？是否非得要在西方的框架前提背景下，才有辦法來談東方建築？或者，一定要讓西方人了解的作品，才能算是東方的建築嗎？這就是一種兩難。

王澍運用舊瓦片、回收物，創造出有趣的空間與情境作用，這對西方人而言也是一種新鮮的驚豔感。他結合東西方都能理解的元素，以極簡藝術加以轉化，以東方語言去述說西方文化。即使許多中國建築師反對這種作法，但其實這也可以視為一種文化上反動；我很喜歡王澍用「業餘」的名稱當作他工作室的名稱，有點局外人的意味；但也因為這種位置，王澍兩手掌握東方與西方，將雙邊的文化融合得相當巧妙。

VISION 09
簡約的極致：談極簡主義

60 年代開始，極簡主義風潮燒遍歐美。我在英國待的近 4 年期間，欣賞了不少英國的極簡主義建築及藝術作品，當時對這股新思潮雖然還未很熟悉，但進行畢業製作時，我在設計上已盡量讓材料自己說話，也盡可能減少加入外來的意象裝飾──例如將八厘米底片打摺，使孔洞本身自然成為影像的主題，而創造出「鍛造視差」這件作品。

對我個人而言，直到 90 年代著手設計國聯飯店，才是我真正大量接觸極簡主義的起點。當時臺灣還不流行極簡主義，建築人胡碩峰與一些藝術家也才正開始談極簡主義、低限藝術這些主題。而當時讓我留下深刻印象的作品，是英國海德公園旁的 Hempel Hotel，飯店的空間以極抽象且簡約的方法設計，我由此為起點，開始認識極簡主義的空間。

有意思的是，極簡的風格在表述上，因為不同的國家而產生了不同的詮釋。像是日本的極簡就帶著禪意、束縛的文化；北歐因為氣候的影響，極簡的表現落實在生活感，設計師們會刻意地運作很多修飾；德國則因為戰後的影響以及剛毅的民族性，在簡約的表現上就有許多派別，非常豐富。

極簡主義的藝術性

英國極簡建築師約翰‧包笙（John Pawson），就將空間簡化到僅留下幾何塊體，他早期創作了很多極簡風格的建築，乾淨地一塵不染，讓人感覺頗有宗教意味。因此後來的德國教堂 St. Moritz church 便邀請約翰‧包笙將之改造，這間自古流傳下來的教堂，從羅馬式的教堂，經過歌德式、巴洛克時期，再熬過大戰的破壞，不斷歷經世代更迭的變身、修飾改裝，最後由約翰‧包笙賦予現代的生命。

在此可以看到約翰‧包笙在設計教堂的手法上，與他早期設計時尚服裝品牌的旗艦店並無兩樣：座椅、講堂、大理石聖水槽等，老早都是曾在時尚品牌使用過的元素，再拿到教堂重新運用，頗為「有趣」──而這也是極簡主義弔詭的地方，難以斷言其好壞。約翰‧包笙把古典的教堂徹底簡化、抹去細節，奇怪的是，當簡化到只剩下一座座的拱廊時，教堂的本質反而又被重新突顯了：純粹形狀的拱廊。不過，我認為這和葡萄牙建築大師阿爾瓦羅‧西薩（Álvaro Siza）的 Marco de Canavezes 教堂還是有概念上的差距，西薩在教堂設計上再現了天堂與地獄的分別，天、地、人的關係相當有層次，而約翰‧包笙的教堂當然也很精彩，但與西薩相較之下，則只是簡單符號的呈現而已。

英國工業設計大師 Jasper Morrison 除了 Vitra 合作多款傢具設計，他也幫位於德國南部小鎮的 Vitra Campus 設計了一個公車候車亭，冷靜的外型，不鏽鋼的現代工業感，沒有多餘繁複線條的設計，既像一般公車亭，又絕非一般公車亭。攝影／陸希傑

裝飾即罪惡？

每個年代都有在設計上所想要展現的價值和力量，那是一種態度的演繹。英國工業設計大師 Jasper Morrison 追求的是一種「平凡」——平凡到像是隨處可見的日常之物，看不出來有特別設計過，但實際上卻找不到一模一樣的物件，他希望把設計隱藏在整個生活之中。其最有趣也最令人爭議的作品——「The Crate」儲物床頭櫃，可以說是直接仿照紅酒箱的形狀，只將杉木板釘好便宣稱設計完成，簡單到不能再簡單。很多人批判 Jasper Morrison 騙錢，但我認為這就是他對生活的「發現」，若之後有人重複類似的概念創作，就變成抄襲他的概念了。這很有意思，Jasper Morrison 很精準地在玩弄極簡，他不花很多時間設計極簡，但將原本的極簡元素做出細緻精巧的質感，可以感覺到作品細節裡的低調奢華。90 年代後，臺灣到處可見極簡主義的影響，但 Jasper Morrison 所倡導的 super normal，宣示現成品、玩弄符號、無為而治，他的設計就是一種「發現」，對當代設計界及一般人的觀念是非常強烈的重擊。

綜觀，極簡主義在臺灣不見得是都能被接受的，主要因為在建築設計上，一般人比較難以接受「沒有裝飾」的空間。然而回溯到現代主義之父阿道夫・路斯（Adolf Loos）說過的：「裝飾即罪惡！」這句話可說是極簡主義源頭的經典名言，對立驗證了一般人看到極簡藝術的空間，最後在心裡所產生的強烈衝擊。因為超乎想像，人們在空間裡那種冷、空、荒涼的感覺，也許可以補充說明當初我設計國聯飯店時，隱藏在設計之中的目的。

VISION 10
破除框架的解答：解構思維的啟發

音樂、文學、繪畫、建築都蘊含著結構，而結構是建築之本，文化與建築擁有一種彼此互相供給養分的循環。20 世紀中期，法國結構主義從語言學試圖去解讀社會結構，討論人類學、宗教、神話。而設計本身是一種結構、也是解構，像庖丁解牛般，建築設計首先要了解內容、系統，才能進一步改變或發展。法國人類學家李維史陀（Claude Lévi-Strauss）《野性的思維（La Pensée Sauvage）》等結構主義理論帶給我很多影響，其所帶來的啟發是找尋結構間的關係，追求一種放諸四海皆準的規則，由哲學或社會學角度來觀察建築，比僅從建築本身去解釋更有趣，也更能體察並走出建築自身的框限。

哲學家德希達（Jacques Derrida）提出的解構主義則是反現代主義而來，然而「反」本身也是一種承襲。現代主義追求標準化、系統化，以理性的方法連結設計與文化；解構主義反對結構主義主張的「不變」，更進一步去追尋意義的多元性與其不定性，刺激出建築或設計的各種可能。我喜歡思考關於結構／解構的關係，正因兩者供給了整體文化的基本連結與對照。

反思結構與秩序

80 年代末在紐約 MoMA 當代藝術美術館，由菲力普・強生（Philip Johnson）主辦的一場展覽，邀請當時尚未成為明星的雷姆・庫哈斯（Rem Koolhaas）、札哈・哈蒂（Zaha Hadid）、法蘭克・蓋瑞（Frank Gehry）幾位建築師共同參與，後來引領出了 90 年代解構主義的建築風潮。雖然一般人對解構主義建築的印象都是充滿幾何碎片拼湊以及錯亂的組成，但回溯解構哲學的源頭，了解什麼是結構與解構，也令人重新思考建築的本質。綜觀許多有趣的建築、傢具設計，幾乎也都有解構主義的概念，例如 80 年代義大利的曼菲斯（Memphis）運動，是一種「反設計」，它不提倡好設計，而更像歌詠一種壞品味；而荷蘭楚格設計（Droog Design）在 90 年代米蘭所舉辦的許多展覽，給市場帶來極大衝擊，也宣示解構主義的強力觀點。

解構主義建築的養分除了來自結構主義、解構主義理論，也包含 20 年代發展的蘇俄構成主義。解構主義建築可以看出充滿碎片的幾何關係，其中 Bernard Tschumi 的巴黎拉維列特公園（Parc de la Villette）算是代表之作；而彼得・艾森曼（Peter Eisenman）後來甚至與德希達直接合作，但作品失去解構主義的模糊性，流於形式上的操作；出身記者的庫哈斯有著鮮明的反建築個性，反對建築的菁英品味，作品總似未完成，他從社會意義中去找尋新的形式，迥異的作品難以歸納手法，但確實能讓人感受出他的品味、叛逆，

猶太裔波蘭建築師李伯斯金所設計的柏林猶太博物館。建築物表面採用鍍鋅金屬材質，搭配上千片形狀均異的玻璃打造出斜線狀的窗口設計，象徵著猶太人猶如遭亂刀劈砍的歷史傷痕。攝影／陸希傑

博物館內連接展場的樓梯。特別的是，連接展場的通道口位於樓梯中段的側邊，樓梯兩端並不通往任何空間。從縫隙中滲入的少許陽光只是假象，象徵這條狹窄難行的坎坷路途並不通向任何希望。攝影／陸希傑

以及其間的玩笑。擔任二〇一四年威尼斯雙年展策展人的庫哈斯，以「Fundamentals」為主題、「Elements」為副題，引導大家從本質討論建築，甚至將整個房間滿滿裝置了馬桶或門。不過彼得·艾森曼批評這種主題意義不大，甚至有反效果：「只有元素而沒有文法，是不足以成為建築的。」當然，這也是他個人的意見。

多元層面的解讀

雖然解構主義已經數十年了，如今仍具影響力。即使它往往給人虛無、難以定義的負面評價，但正如佛教所言的「不可說」——雖然不具形式，解構思維卻可幫助我們從不同角度解讀事物，以多元面向去對待形式。我在設計前雖然不會先代入哪一種主義派別去發想，不過廣泛閱讀確實很有幫助，解構的思維不只是粗淺地打破表層，它有著佛學「當頭棒喝」的意義，反省過於精緻而喪失意義的結構與組織。不管從社會層面或是建築來看，解構思維都有其貢獻。

空間設計要思考的是：【暢銷新版】
人與空間、形式和機能，從思考到現場，陸希傑的極簡美學與實踐

作者	陸希傑
文字編輯	曾令愉
責任編輯	楊宜倩
封面設計	白淑貞
內頁設計	莊佳芳
個案攝影	阮偉明 · 李國民 · 李國偉 · 湯馬克 · 莊博欽 · 游宏祥

發行人	何飛鵬
總經理	李淑霞
社長	林孟葦
總編輯	張麗寶
副總編輯	楊宜倩
叢書主編	許嘉芬

出版	城邦文化事業股份有限公司 麥浩斯出版
E-mail	cs@myhomelife.com.tw
地址	104 台北市中山區民生東路二段 141 號 8 樓
電話	02-2500-7578

發行	英屬蓋曼群島商家庭傳媒股份有限公司城邦分公司
地址	104 台北市中山區民生東路二段 141 號 2 樓
讀者服務專線	0800-020-299（週一至週五上午 09:30 ～ 12:00；下午 13:30 ～ 17:00）
讀者服務傳真	02-2517-0999
讀者服務信箱	cs@cite.com.tw
劃撥帳號	1983-3516
劃撥戶名	英屬蓋曼群島商家庭傳媒股份有限公司城邦分公司

總經銷	聯合發行股份有限公司
地址	新北市新店區寶橋路 235 巷 6 弄 6 號 2 樓
電話	02-2917-8022
傳真	02-2915-6275

香港發行	城邦（香港）出版集團有限公司
地址	香港灣仔駱克道 193 號東超商業中心 1 樓
電話	852-2508-6231
傳真	852-2578-9337

新馬發行	城邦（新馬）出版集團 Cite (M) Sdn. Bhd. （458372 U）
地址	41, Jalan Radin Anum, Bandar Baru Sri Petaling, 57000 Kuala Lumpur, Malaysia
電話	603-9056-3833
傳真	603-9057-6622

製版印刷	凱林彩印股份有限公司
定價	新台幣 520 元

國家圖書館出版品預行編目 (CIP) 資料

空間設計要思考的是：
人與空間、形式和機能，從思考到現場，陸希傑的極
簡美學與實踐 / 陸希傑著 – 二版 – 臺北市 麥浩斯
出版 家庭傳媒城邦分公司發行，2020.8
面： 公分 –
ISBN 978-986-408-630-6(平裝)

1. 建築美術設計 2. 空間設計 3. 室內設計

921　　　　　　　　　　　　　　　109011661